# DIORAMA THE PERFECTION 3

戦車情景模型製作教範

「人形・最後加工篇」FIGURE
FINAL COMPOSITION

吉岡和哉【著】

楓書坊

## 本書概要

　本書主要內容源自AFV模型專門雜誌《月刊Armour Modelling》所連載之「戰車情景模型製作教範」單元，詳細介紹《Move,Move,Move》情景模型作品製作流程。上一本《戰車情景模型製作教範2 車輛‧建築物篇》彙整了前半部的內容，教導讀者如何構思情景模型，決定模型的配置，並示範如何製作動彈不得的四號戰車與雪鐵龍汽車等受損車輛。還有建築物的最後加工，以及自製家具模型，並配置在建築物內部。

　本書延續上一部內容，首先介紹出現於情景模型中的十六尊人形、詳細的製作與塗裝方法，以及覆蓋整個作品的瓦礫或建築結構，最後是整體情景模型的最後加工步驟。為了撰寫本書，我特別花了許多心思與時間在人形的製作與塗裝上。

　除了情景模型，提到AFV模型的領域，能否製作出完美的人形，對於表現力的範圍會有很大的影響。然而，有很多人並不擅長塗裝，因此本書特別以大篇幅來介紹人形的塗裝技法，針對使用工具、材料、必備技法、配色等內容，提供詳細解說，也有詳盡的人形臉部塗裝教學。

　在最後加工的單元中，將介紹瓦礫等建築結構的製作技法，整理許多細膩的製作技巧，提高情景模型作品的品質。透過各式各樣的主題與內容，無論是正在製作情景模型的玩家，或是尚未接觸情景模型的讀者，都能找到最為理想的製作參考，即使只是粗略地涉獵重點內容，也能享受製作模型的樂趣。如果讀者能一同詳讀本書與《戰車情景模型製作教範2 車輛‧建築物篇》，便是我最大的榮幸。

〈吉岡和哉〉

# 目次 Table of CONTENTS

# 吉岡和哉 Kazuya YOSHIOKA

一九六八年出生，目前定居神戶市。小時候喜歡看特攝片，對於電影場景十分感興趣，因而走上模型之路，並奠定了情景模型主體的製作風格。開始製作作品的契機是，想將過去看到的仿真比例模型「變成屬於自己的東西」。在模型細部的加工、受損及髒污表現上，堅持高度還原，這也是受到將虛構情境製作得極為真實的特攝比例模型影響。

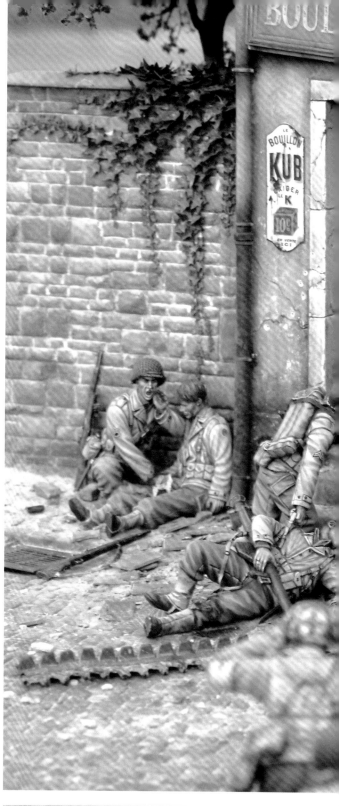

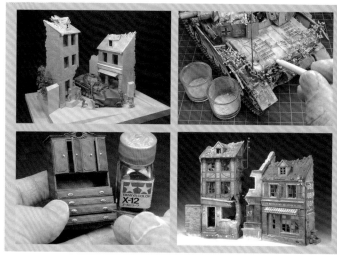

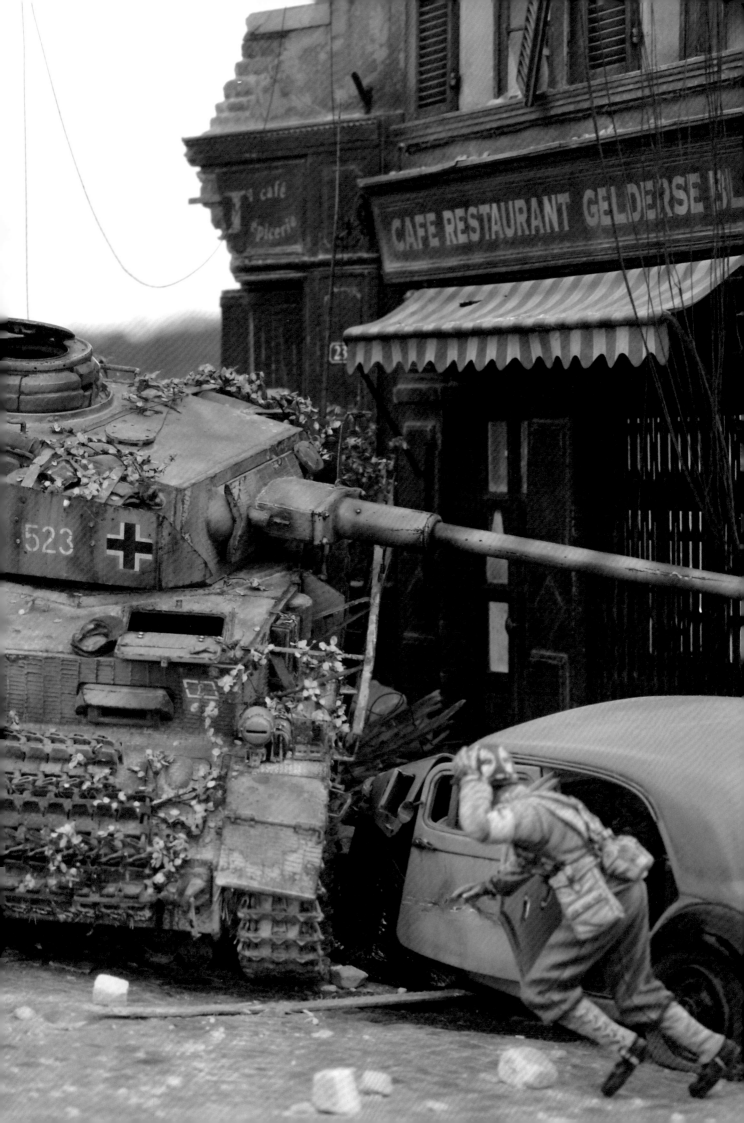

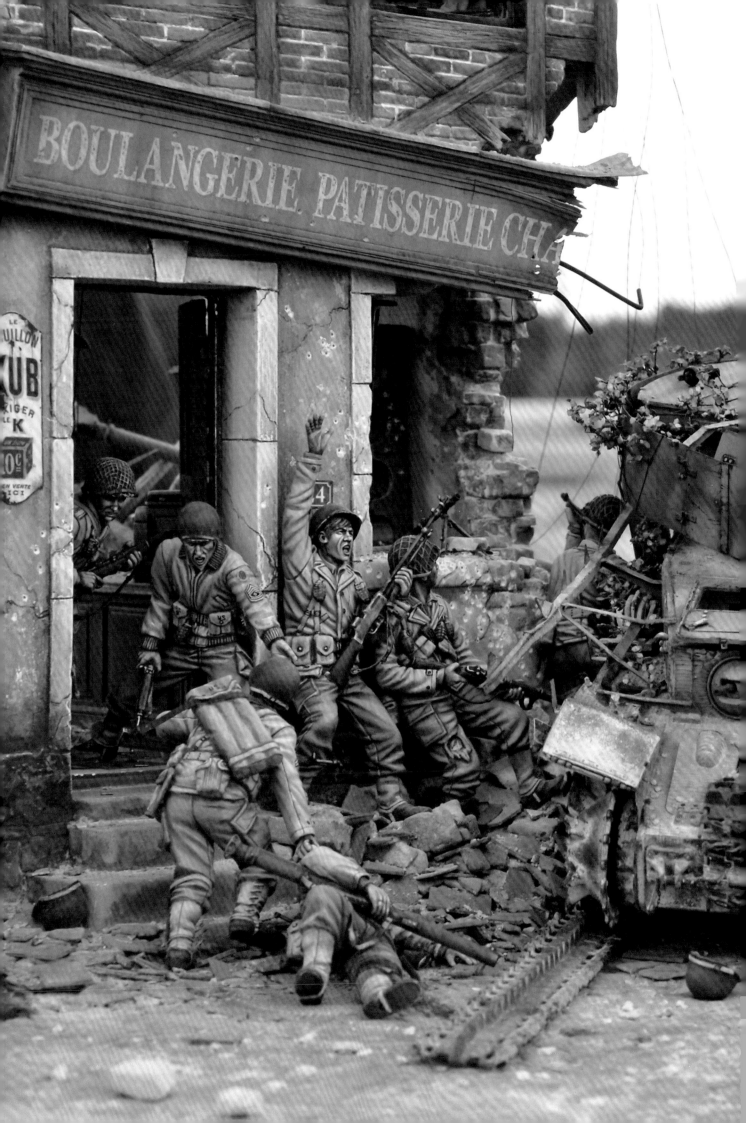

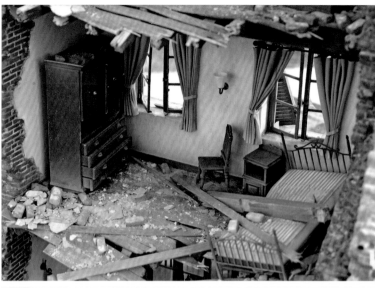

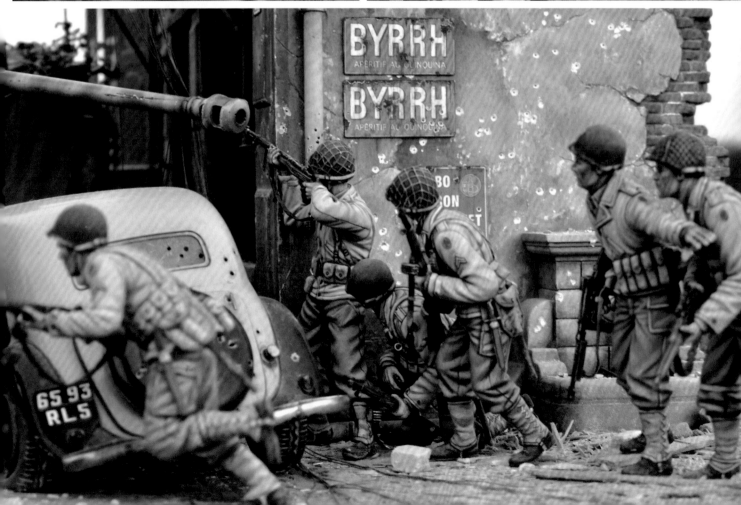

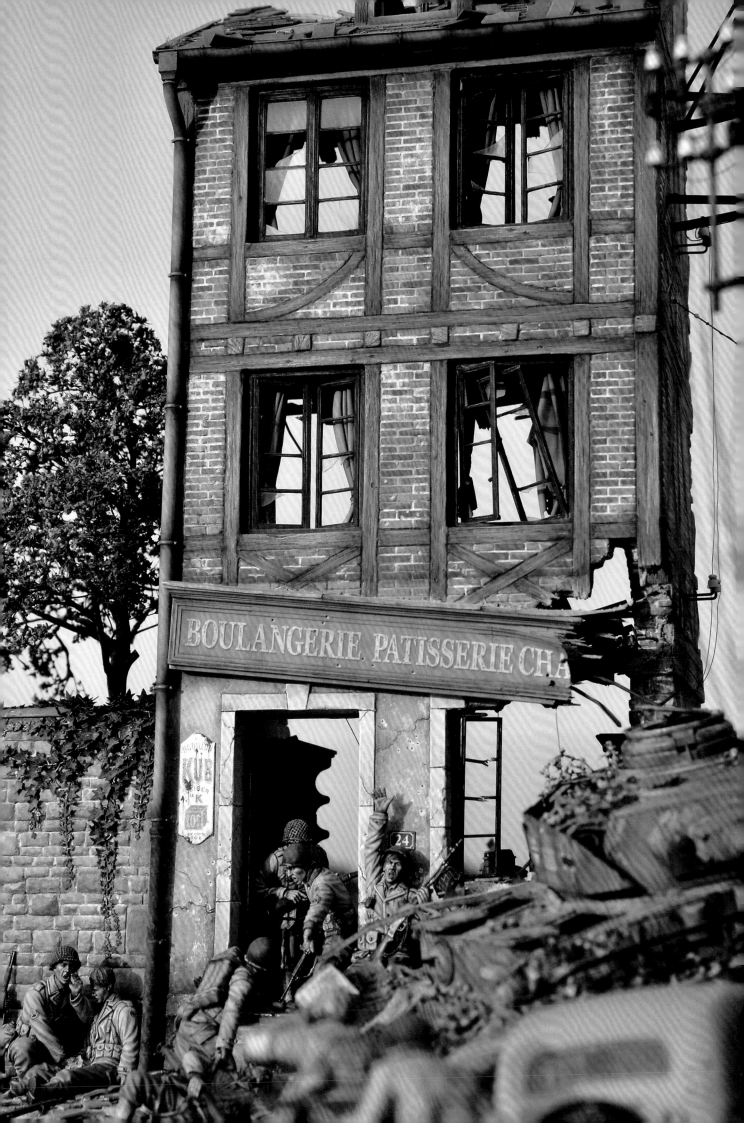

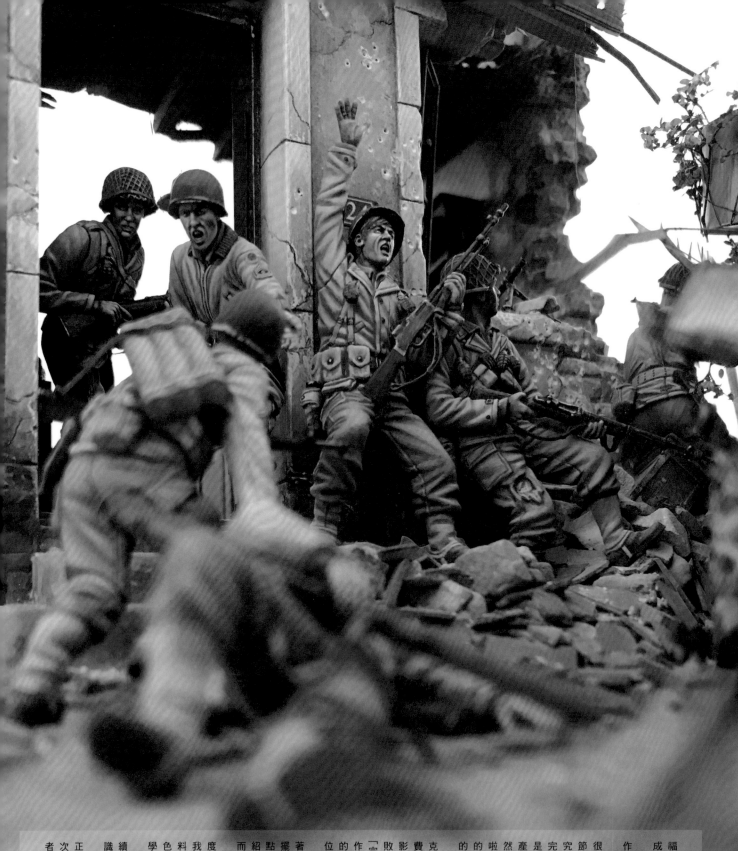

記得當初是在靜岡模型展看到吉岡的黃色福斯與衝浪手作品，開始與他保持聯絡，並成為模型同好兼好友。

究竟我是如何看待吉岡每個月發表的模型作品呢？

是抱持著期待的心情嗎？老實說，我覺得很痛苦。「居然能做到這種程度？」「連這個細節都完美無暇」是我對他的感想。吉岡相當講究模型的細節，透過模型重現真實風貌，加上完美的配置，他的作品充滿諸多可看之處，總是讓我驚嘆連連。同為模型師的我大受打擊，總產生了挫折感。我曾打電話給吉岡說：「你居然能做到這種程度。」他謙虛地回說：「沒有啦，只要多花點時間就能做到。」這讓我受傷的心靈愈來愈脆弱。沒想到編輯部還邀請這樣的我，替吉岡的模型教學書寫序。

身為完美主義者的懸疑電影大師希區考克，在拍攝電影時往往得經過反覆排演，花費大量時間與精力，才能拍出令他滿意的電影作品。吉岡在構思模型作品時，也是在失敗中反覆嘗試，才能摸索出「獨一無二」與「完美」的作品。我們通常只能從完工的模型作品看到結果，但吉岡在本書中不吝分享他的製作訣竅，從開始製作到完成的階段，各位可透過製作步驟了解大師的高超手法。

延續前作品集的車輛・建築物篇，本次將著眼於「為何要在這裡配置人形」「為何擺在這個方向」「此部位的製作方式」等觀點，並傳授如何建構作品的亮點，詳細地介紹情景模型的製作流程，對於廣大模型玩家而言是極為珍貴的寶典。

「時間」是上天賜與萬物的共通尺度，吉岡度過的一小時，跟我們度過的一小時相同，畢竟都擁有相同的材料，各位要抱持著「總有一天我也能成為出色的模型師」的堅定意志，孜孜不倦地努力學習，精進模型的製作技術。

很慶幸與吉岡生在同個時代，未來還能持續欣賞他的傑作，並吸收製作過程中的知識與祕訣，我心甘情願地收下這份幸運。我相信正在閱讀本書的模型玩家們，全身正充滿力量，能引領模型邁向更高的層次。「奮力前進吧！」我滿心期盼吉岡的繼承者誕生。

嘉瀨翔（模型師／設計師）

8

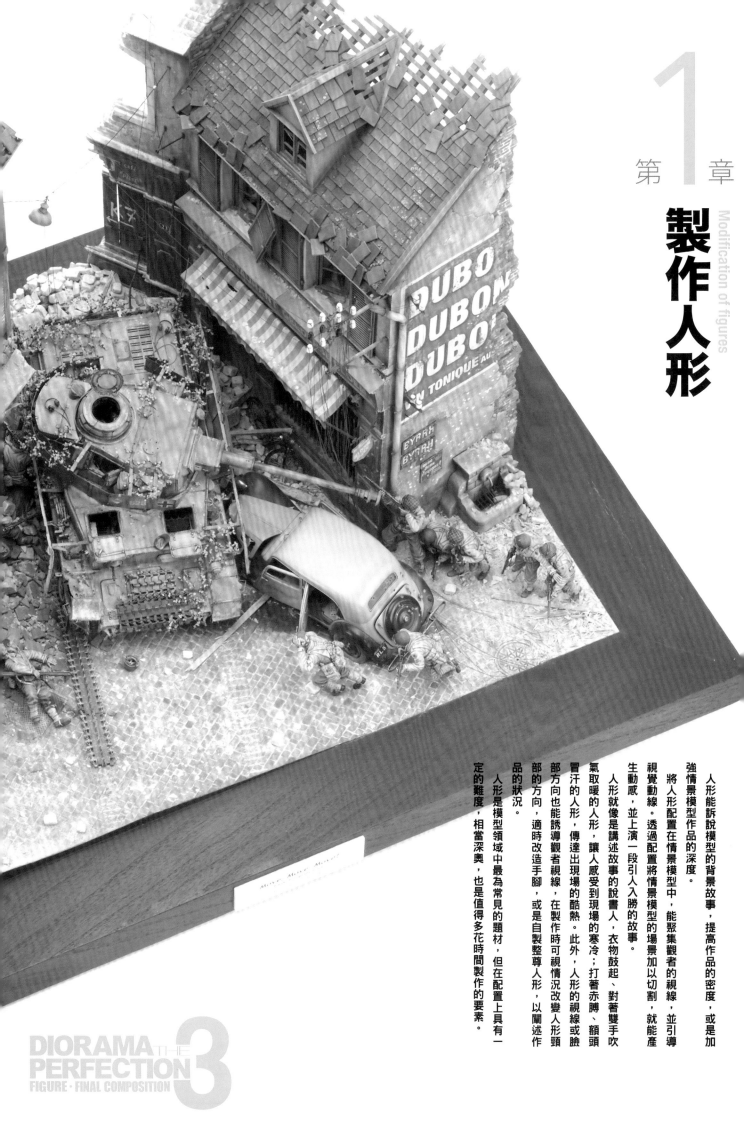

Modification of figures

# 製作人形

人形能訴說模型的背景故事，提高作品的密度，或是加強情景模型作品的深度。

將人形配置在情景模型中，能聚集觀者的視線，並引導視覺動線。透過配置將情景模型的場景加以切割，就能產生動感，並上演一段引人入勝的故事。

人形就像是講述故事的說書人，衣物鼓起、對著雙手吹氣取暖的人形，讓人感受到現場的寒冷；打著赤膊、額頭冒汗的人形，傳達出現場的酷熱。此外，人形的視線或臉部方向也能誘導觀者視線，在製作時可視情況改變人形頸部的方向，適時改造手腳，或是自製整尊人形，以闡述作品的狀況。

人形是模型領域中最為常見的題材，但在配置上具有一定的難度，相當深奧，也是值得多花時間製作的要素。

Move, Move, Move!

**DIORAMA THE PERFECTION 3**
**FIGURE · FINAL COMPOSITION**

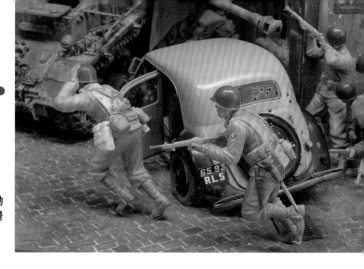

# 第1章：製作人形

## 1-1 製作射出成型人形

人形是情景模型作品中不可或缺的要素，如同戰車或車輛的細部提升，動手改造市售人形的服裝或配件，也能提高作品的精緻度。人形與整體情景模型的質感息息相關。

◀跟左邊的素組模型組人形相比，可看出右邊的人形經過雕刻紋路與填上補土後，細節明顯提升許多。以模型的比例來看，雖然右邊的人形修飾過度，但更為精緻，外觀更為精緻。即使不是最新的模型組，只要經過一番打磨潤飾，就能提高整體的模型組原有的味道。

客觀的角度觀察人形的狀態。

這時候要留意雕刻或切削過度的問題，因為有可能會改變人形的形狀，或是讓骨架斷裂。作業到某個階段時，可以把人形拿遠一點檢視一番，確認外觀的平衡感，也可以用手機拍照或照鏡子。重點就是在作業過程中，一定要以

例如先刻出清晰的紋路線條，讓線條更為銳利，分色塗裝便會更加輕鬆；強調人形衣物皺摺，也會更易於製造陰影效果。在製作人形的階段，就必須考量到後續塗裝的容易性。

跟副廠的合成樹脂人形相比，塑膠射出成型的人形往往給人品質較差的印象，但這個觀念已經過時了。近年來的模型組運用了零件分割或3D掃描技術，加工效果更為自然，在模型用品店就能找到許多高品質產品。

但由於模具的關係，這類模型組的零件細節往往欠缺銳利度，或是某些部位的厚度增加，這時就得多花時間打磨塑形或提升細節。只要事先提高零件的完成度，之後進入塗裝作業時就會輕鬆許多。

## 1-1-1　選擇要用於模型作品的人形，並決定數量

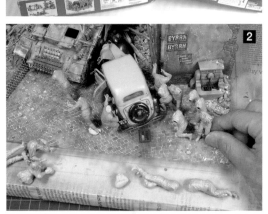

1

本作品為諾曼第戰役後第五天的現場，以美國陸軍第30步兵師團為故事主軸，因此人形採用的是各家廠商產品化、身穿HBT軍用夾克與長褲，或是在外層套上M41野戰夾克的人行套組。人形的服裝當然要配合街景與戰鬥場景，但我還是選擇手臂和隨身裝備能沿用的原始配件，或是經過略為改造的歐洲戰線規格人形。這時候還要留意零件的尺寸，避免整體尺寸或裝備的尺寸有明顯差異。此外，如果使用早期販售的零件，就會與其他的人形不協調，要多加注意。

此外，要先確認人形擺放在底台上的密度或故事性，再決定使用人形的數量。當時的美軍步兵分隊是以十二人為單位，如果再增加一個分隊，人形數量明顯過多。但是考量到當時部隊嚴重的傷亡情況，人數不會滿額，因此將傷亡的兩個分隊集中為一個小隊。最後以模型外觀精緻度為優先，決定配置十六尊人形。

2 首先在素組的狀態下，配合人形的姿勢先將人形配置在情景模型上。如果依照模型組的狀態，人形的姿勢只能構成中規中矩的畫面，因此試著將奔跑的人形改為躺下的姿勢，或是改變手臂或腿部的角度，呈現出有別於素組人形的生動姿勢。我還參考了當時的紀實照片，重現人形之間的關聯性，在這個步驟要多花點時間製作。

1 為了製作配置於情景模型的人形，我準備了可用於諾曼第戰役場景的美軍塑膠模型組。由於作品的情境為戰爭場景，我選擇具有動感姿勢的人形組。

2 首先在素組的狀態下，配合人形的姿勢先將人形配置在情景模型上。

3 最後放在底台上的人形如圖，我設定作品後方為敵軍（德軍）區域，在正面右前方到左後方配置人形，重現追擊敵軍的步兵部隊。原本是以分隊為單

位配置了十二尊人形，但情景模型作品的尺寸較大，若只有十二尊人形，看起來過於稀疏，最後增加為十六尊。十六人組成的小隊人數不多，但考量到現場的建築與道路，無法將所有情景模型的要素放在單一的底台上。別班部隊也會從不同方向進攻，在步兵部隊隨時都會有人員傷亡的情況下，人數變少是正常的結果。我以模型外觀的精緻性為優先，這比正確重現人形的人數更為重要。

4 士兵趴在三層樓建築的麵包店內，偵查德軍的動向。前方的士兵用口香糖將鏡子黏在短刀前端，擺出偵查敵軍的姿勢，這是我很久以前就想製作的人形風格。

4

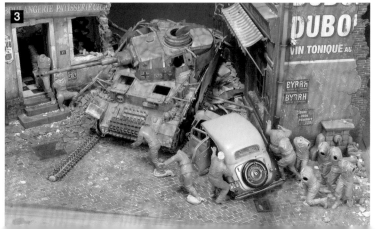

3

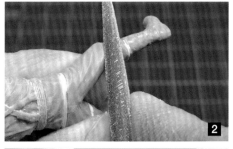

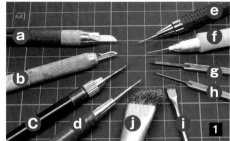

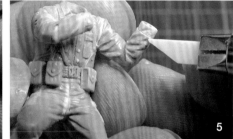

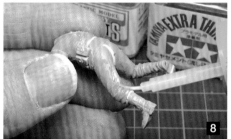

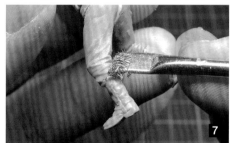

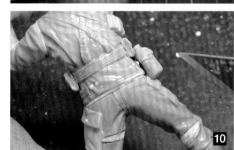

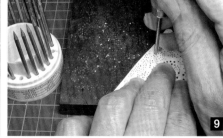

**1** 左圖是在雕刻紋路線條時會用到的工具、ⓐ陶瓷刀、ⓑ醫療用不鏽鋼手術刀、ⓒMr. Line Chisel鉤型刻線刀、ⓓ微型鑿刀、ⓔ極細鑽石圓頭銼刀、ⓕ極細鑽石方頭銼刀、ⓖ、ⓗBMC刻線鑿刀、ⓘ鋼刷、ⓙ焊接清潔刷。並不一定要備齊以上工具，但可依據用途來區分使用，以增進作業效率。

**2** 雕刻衣物皺摺時，先用雙面圓弧型銼刀大致刻出皺摺紋路。用銼刀的平面可刻出較淺的皺摺，用銼刀的邊緣則能刻出較深的皺摺線條。銼刀前緣為細圓錐狀，光靠單根銼刀就能重現各種狀態的皺摺。我幾乎都是用這根銼刀完成整個雕刻皺褶的作業。

**3** 使用MISSON MODELS的「微型鑿刀」（1mm半V字剖面圓刀）或GSI Creos的「Mr. Line Chisel鉤型刻線刀」，雕刻彎曲關節部位的細微皺摺，或是像左圖褲襠的皺摺。在刻線時除了按壓刀刃，採使用彫刻刀時的雕刻方式，還能採取刀刃斜向刨削的手法，刻出不同寬度的皺摺。此外，可以比照用刻線鑿刀刻線的方式，刀尖垂直往身體方向劃刀，這樣就能刻出較深且寬度較窄的皺摺。

**4** 轉折處的塑形或雕刻細微的皺摺時，建議使用SUJIBORIDO的「極細鑽石銼刀 等同於400號」。種類分為圓頭與方頭，方頭適用於槍枝、隨身配件等，適合用來表現布料以外硬質物品。另外，圓頭銼刀的前端較尖，可比照左圖的方式處理細部的刻線。此款銼刀為筆型結構，易於握持，適合雕刻曲線線條。

**5** ARGOFILE JAPAN的「micro finish」筆刀，採用陶瓷刀刃，是專門用來刨削分模線的工具。然而，如果運用圓弧狀刀刃前端，用刻劃的方式，就能刻如左圖一般的細微皺摺，也可用來打磨皺摺內側的表面質地。此外，陶瓷刀刃不如金屬刀刃銳利，不會切削過度。使用陶瓷刀時，不會讓不同硬度的材料表面留下刮痕，像是附著在塑膠表面的補土等，能夠順暢地刨削。從左圖並無法看出筆刀的另一側，其實刀刃是曲線的，只要用這款筆刀，就能刻出多種皺摺。

**6** 要雕刻扣帶邊緣或領口等銳角紋路線條時，SUJIBORIDO的BMC刻線鑿刀就能派上用場。鎢鋼材質刀刃具有絕佳的銳利度，不用花很多力氣就能流暢地雕刻塑膠零件。不過，刀刃偏硬且不具彈性，若施加過多的力量會導致零件斷裂，使用時要特別小心。

**7** 人形經切削後，表面變得粗糙，這時候要用焊接清潔刷輕輕地刷拭。如果用力過度會磨掉周遭的紋路線條，要留意力道並細心處理具有細節的部位。

**8** 塑形後再塗上液態瞬間膠，熔解焊接清潔刷刷過的痕跡，讓表面更為平滑。若表面還是有過於粗糙的區域，可塗上慢乾的TAMIYA液態瞬間膠。如果怕細微的紋路線條接觸到過量的瞬間膠而熔化時，則可使用快乾的GSI Creos液態瞬間膠。

**9** **10** 運用熟悉的壓出凸緣鉚釘的技法，製作大量的鈕扣。選用厚度0.25mm的塑膠板，將塑膠板鋪在橡膠板上，再用0.35mm的打洞器按壓塑膠板，即可壓出單面半圓形的鈕扣。用筆刀刺入脫模的鈕扣，再塗上接著劑，將鈕扣黏在人形身上。

---

## 製作人形時可多加運用蝕刻片

在製作人形的紋路線條時，最棘手的地方是衣物的縫線。如果是硬化前具有柔軟質地的雙色AB補土倒還好，塑膠零件的表面堅硬且凹凸不平，很難刻出均一寬度的凹痕，這時候就要使用方便的TAMIYA精密蝕刻片鋸。直接用手握持刀刃，更易於操控，即使遇到曲線或凹凸不平之處，都能輕易地刻出線條。

**A** 使用精密蝕刻片鋸重現彈藥皮帶的橫條紋。不用刻出實物的線條數量，只要四條左右就能忠實重現。

**B** 用兩甲丸銼刀或鑿刀很難刻出關節彎曲時的細微深皺摺，這時候可以用精密蝕刻片鋸刻出紋路，再用筆刀雕刻邊角，就能重現銳利的皺摺。不過光用這樣的方式會讓造型過於生硬，可以塗上液態瞬間膠，熔化線條邊緣，讓外觀更為圓滑。

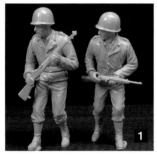

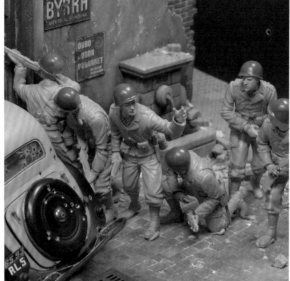

在組裝各家模型組人形的過程中，偶爾會覺得人形的身形過於纖細，這或許跟服裝的質料較薄，或是軍裝的剪裁較為貼身有關。「上半身胸腔厚度不夠」、「下半身較細」等纖瘦的身材，會讓外觀並不夠自然。要修正人形的厚實感，雖然填補土就能增加厚實感，但在原本的細節上覆蓋補土，就會填平好不容易完成的紋路線條，這差不多就跟自製模型一樣，非常花時間。

接下來要介紹的是增加人形四肢厚實感的簡易方式。利用塑膠板就能完成，與人形有極佳的貼合性，加工步驟也不難。

我在上一頁介紹過雕刻紋路線條的方式，但可依據模型組性質的不同，先進行增加人形厚實感的步驟。

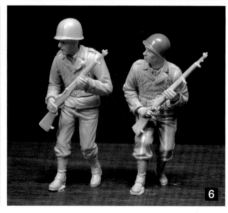

**1** 在底台右側的空間配置準備穿越馬路的步兵部隊。人形的比例與姿勢不能馬乎，因為這裡是較為顯眼的作品視覺重心。我使用四尊DRAGON的「U.S.機甲步兵 Gen2」人形，這組人形的軍裝與姿勢很適合本情景模型作品。然而，經過假組後，人形平庸的姿勢與瘦弱的下半身令我不太滿意。HBT軍用長褲雖然不像垮褲般鬆鬆垮垮的，但會讓人形的下半身顯得不夠厚實，欠缺穩定感。因此，我打算讓人形的上身前傾，以腿部為中心，增加下半身的厚實感。

**2** 使用雙色AB補土來增加人形的厚實感。除了增加厚實感，還能依據喜好自由改造皺摺外觀，但如果原始模型組人形的皺摺已經很漂亮，再進行改造反而是多此一舉。

**3 4** 在人形之中插入塑膠板，增加厚實感，還能強調模型組的細節。一開始先用蝕刻片鋸割開腿部，再插入將前端削成楔子狀的塑膠板（0.75mm），接著滲入接著劑固定塑膠板。

**5** 用斜口鉗剪掉多出的塑膠板，再用海綿砂紙仔細地打磨接縫，遇到橫跨接縫的皺摺線條，就用砂紙棒或圓鑿補上皺摺紋路。

**6 7** 檢視當時的紀錄照片，雖然也有許多士兵身穿跟模型組類似的合身長褲，但增加人形下半身的厚實感後，就能增加人形的重量感與存在感。在人形的腰部塞入塑膠板，讓上半身前傾，營造作戰的緊張感。此外，也許是模型組人形的腰部配戴彈帶的關係，總覺得腋下的空隙較大，這時候可以切掉上臂連接腋下的部位，讓手臂更貼合身體。接下來要改造手臂部位，以傳達槍枝的重量感。

## 人形各處皮帶的製作法

**1** 切割成長條狀的紙膠帶，是用來重現皮帶的材料中最便宜、最易取得的材料。紙膠帶附有黏膠，易於決定位置，也能貼合模型凹凸的表面，但因為附有黏膠的緣故，無法穿過皮帶扣環。

**2** 蝕刻片材質的皮帶可忠實重現紋路線條，感覺更精密，但為了避免蝕刻片皮帶過於突兀，還要對周遭的紋路線條做銳利加工。此外，若沒有經過退火的熱處理，皮帶很難貼合人形，而且在塗裝前要先噴上底漆。

**3** 薄薄的長條雙色補土（參照P78）是相當適合用來製作皮帶的材料。補土質地柔軟且光滑，易於貼合曲面，也能穿過扣環，塗料的上色性佳。在黏貼長條雙色補土時，可使用瞬間膠。

在提昇人形的細節時，為袖口開孔可說是「必備」作業之一。在實地作業時，可以使用鑿刀雕刻，若是不明顯的角度，也可以直接施以塗裝，呈現縱深感。分割手腕與袖子的優點，是能替手部製造細微的外觀變化（角度），並且更易於後續的塗裝。在切割手腕改裝成獨立的零件時，可以使用CYANON瞬間膠來黏著手腕。

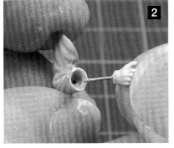

1 用蝕刻片鋸先切割手掌與手臂，用手鑽在袖口部位開孔，再用筆刀削薄邊緣。

2 將0.5mm黃銅線穿入手部，固定手臂與手掌。先用瓦斯爐火燒黃銅線退火，等待黃銅線軟化後，就會更容易調整手部姿勢。

3 先在袖子的內部塗上凡士林，作為離型劑。

4 將手掌與袖口連接，在縫隙填上CYANON瞬間膠。

5 等待CYANON瞬間膠硬化後，將手掌從袖口拉出，若開口的形狀較為複雜，CYANON瞬間膠會變得難以剝離。此外，如果孔洞較深，會讓內側的硬化變慢，可先在袖子開口處塗上凡士林，再塗上瞬間膠的硬化促進劑。

6 手部分離後，先去除溢出的CYANON瞬間膠，整形為手腕的形狀，也可以製造出襯衫內裏的細節。

模型組人形的手部握持槍枝時，手部與槍枝之間往往會有縫隙，這樣只會顯現出塑膠模型的玩具感，欠缺緊張的臨場感。即使加工步驟繁複，還是要讓手部牢牢地握住槍枝。常見的改造方式是用雙色AB補土自製手腕，但人形手部的塑膠是相當困難的作業，建議先從原始模型組的手部來進行改造。

1 先讓人形的手部握住槍枝，確認縫隙大小與造成阻礙的區域。大拇指位置沒什麼問題，但食指無法接觸扳機，且中指到小拇指沒有碰到槍托。

2 為了讓手部握住槍托，要先切掉造成阻礙的部位，並用蝕刻片鋸割開各手指，調整手指的彎曲角度。某些模型組的塑膠質地較硬，這時候可以先割開一道痕跡，決定形狀後再滲入CYANON瞬間膠固定。切割各手指時，手指接縫的位置不要對齊，要讓手指接縫畫出山形曲線。此外，要事先掌握手部形狀的特徵，像是手掌與手背的接縫錯落等（手掌處的手指較短，手背處的手指較長）。

3 決定手指的形狀後，黏合手部與槍枝，若出現縫隙，可滲入CYANON瞬間膠填補。這時候手指會因縫隙的關係而變粗，等待CYANON瞬間膠硬化後再用筆刀切削手指，調整粗細。先黏著握住槍托的手部，再配合手腕的位置調整握持前握把的手部。

4 黏著手指與槍枝後，進行表面加工。參照左圖，我先用極細柱狀研磨筆打磨手指，製造粗細的變化。再用膠絲沾取CYANON瞬間膠，點狀沾在手指關節處，以強調關節處外觀。在作戰時為了防止開槍誤射友軍，只有在槍口朝向目標物時，手指才會扣住扳機，因此在開槍射擊以外的場合，可以將手指擺在扳機外側，更有真實感。

5 比照左圖的方式，用CYANON瞬間膠填充手指，再用筆刀切削，就能讓手部產生各式各樣的外觀變化。

6 由於無法像塑膠零件般熔化，產生平滑表面，還是要用砂紙仔細地打磨。

# 1-2 改變射出成型人形的姿勢

當情景模型作品的結構愈來愈複雜，僅擺上市售的人形，已經無法吻合作品的風格。接下來將改造市售的模型組人形，驗證最適合作品風格的人形製作法。

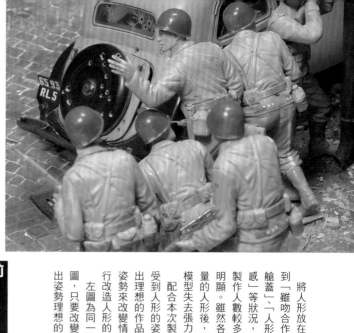

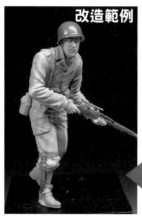
改造範例

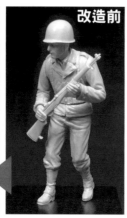
改造範例

改造前

將人形放在完工的戰車模型上，卻往往遇到「雖吻合作品風格，但人形身體無法貼合艙蓋」、「人形雖有理想的姿勢，但欠缺緊張感」等狀況，無法找到理想的人形。如果是製作各種別具特色的情景模型，這種情況會更加明顯。雖然各種人形都別具特色，但搭配大量的人形後，就會產生不一致性，導致情景模型失去張力。

配合本次製作的情景模型來尋找人形時，會受到人形的姿勢或風格限制，往往無法製作出理想的作品。另外，雖然可以根據人形的姿勢來改變情景模型的故事，但如果可以進行改造人形的姿勢，就能擴展表現範圍。左圖為同一尊人形改造前與改造後的變化圖，只要改變手臂或頸部的方向，就能製作出姿勢理想的人形。

## 1-2-1　重現握持槍枝的姿勢

步兵的隨身裝備通常集中在腰部，為了將彈帶、水壺、帆布袋等占體積的物品裝在射出成型的人形的身上，人形的腋下通常會有明顯的縫隙。其實不用看紀實照片也能想像，當士兵在手提重物時，手臂與身體的距離會變短，因此拿著槍枝的手臂，採腋下夾緊的姿勢比較好看，而且也能傳達槍枝的重量。在組裝模型組時，一定要留意到槍枝的重量感。當人形的腋下縫隙太大時，就要先磨合手臂與身體，確認手臂與身體貼合後再進行黏著。

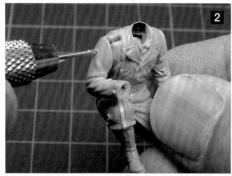

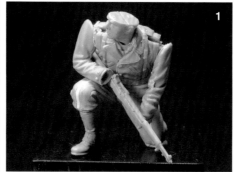

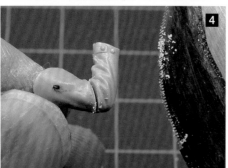

[1] 先假組模型組，確認人形的姿勢，並一邊參照紀實照片，構思最佳的姿勢。先用藍丁膠暫時固定手臂，決定好人形的姿勢，並確認要切割的關節部位。
[2] 先用瞬間膠將手臂暫時固定在預設的位置，再用手鑽於肩膀部位開孔，製作可動軸。
[3] 將退火後的0.6mm黃銅線穿入孔洞中，再於手肘部位開孔，製作可動軸孔洞。
[4] 接下來使用「職人手鋸」來切割彎曲的關節。為了改變人形的姿勢而切掉零件後，零件會等同刀刃的厚度而變短。如果使用變短的零件來組裝人形，人形的身體比例會失去平衡。職人手鋸的刀刃厚度僅0.1mm，銳利性佳，可以有效減少零件縮小的情形。
[5] 在孔洞處滲入少量的瞬間膠，再將黃銅線插入前臂。為了方便扭轉手肘並增加開闔角度，這裡要切割上臂手肘。
[6] 將加工完成的手臂插入身體，調整人形的姿勢。由於我打算擺放大量採雙手握持槍枝姿勢的人形，為了增添變化性，這裡將人形的姿勢變更為填裝子彈的狀態。因為M1加蘭德步槍無法中途裝彈，人形的姿勢傳達出剛完成射擊的狀態，充滿戰場的緊張感。採單膝跪姿的人形，姿勢上沒有太大問題，之後還要做其他加工。

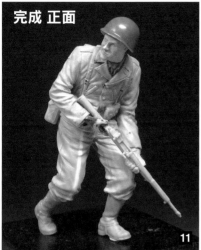

完成 正面

11

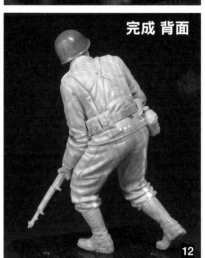

完成 背面

12

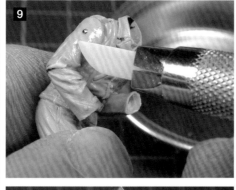

9

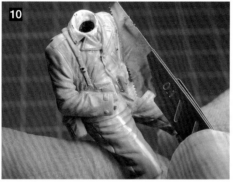

10

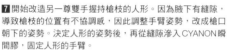

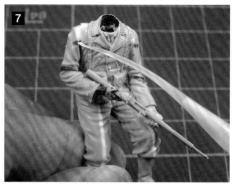

7

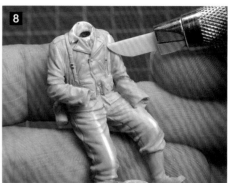

8

**7** 開始改造另一尊雙手握持槍枝的人形。因為腋下有縫隙，導致槍枝的位置有不協調感，因此調整手臂姿勢，改成槍口朝下的姿勢。決定人形的姿勢後，再從縫隙滲入 CYANON 瞬間膠，固定人形的手臂。

**8** CYANON 瞬間膠硬化後，削掉表面，製造接縫。手臂接縫與腋下一帶剛好是吊褲帶陷入處，加上縮緊腋下後會產生細微的皺摺，這時候要用 micro finish 陶瓷筆刀或鑿刀，從腋下中心向外延伸，追加大小皺摺。

**9** 在雕刻皺摺紋路時，經常會用到前述的 micro finish 陶瓷筆刀。在切削塑膠零件的時候，只要先用刀尖沾取琺瑯溶劑，

就能在切削時熔化塑膠，能更輕鬆地切削。這是相當實用的方法，尤其是在雕刻細微的皺摺時。

**10** 用蝕刻片鋸刻出袖子的縫線紋路。這除了能營造出零件獨立的感覺，也能讓塗裝時產生陰影，增加密度感。

**11 12** 槍口朝下的低姿預備姿勢，能防止誤擊友軍，也能快速進入射擊狀態，以模型的角度來檢視，還能傳達槍枝的重量感。左圖是尚未完成黏著的狀態，左手腕看起來稍有偏移，但這是一般模型組所罕見的姿勢，相當新奇。

# 配置人形時，要製造疏密與頭部高度的變化性

●為了讓各位辨識完工後的人形配置，先將各尊人形排在一起（**A**）。在配置人形時，製造頭部高度的變化，就能產生躍動感，呈現生動的構圖。觀者對於畫面的變化較為敏感，如果能製造動感，就能吸引觀者的視線。為了讓人形扮演鋪陳（故事的起源）的角色，必須凸顯人形的存在感，因此以較為誇張的形式來製造動感。

●軍隊不是擠在一起，而是分為左邊四位與右邊四位的組合，透過大小士兵分隊來呈現疏密性。以等間距的方式配置六位士兵，雖然能讓構圖顯得沉穩，但作品為追擊敵軍的畫面，要配置緩急（大隊與小隊）的人形區塊，才能營造緊張感。

●槍身與多人視線朝向相同的方向，能暗示敵軍的存在，但如果六位士兵朝向相同的方向，畫面就會顯得單調乏味。因此，我在前方配置一位以手勢指揮士兵的將領，其他士兵的頭部朝向相反方向，如此一來產生了變化性。此外，這樣的配置方式，能將觀者的視線誘導至下個區域。從側面檢視人形配置後，為了避免人形呈直線排列，我將畫面前方的兩尊人形配置在後方（**B**），即使從別的方向檢視，構圖依舊保有絕佳的動態（**C**）。

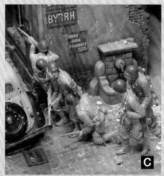

C

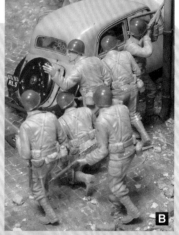

B

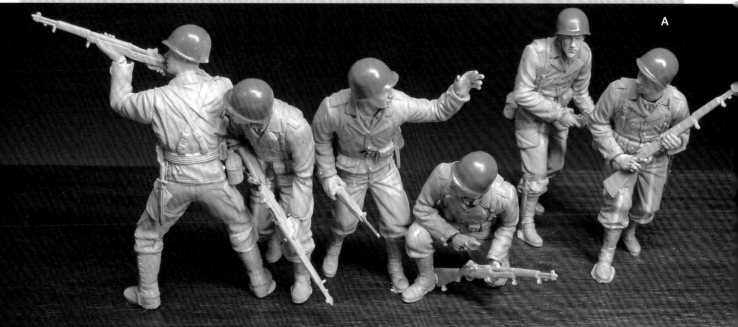

A



改變人形姿勢最簡單的方式，就是拆下其他人形的零件換上去。只要更換人形的手臂，就能增加人形姿勢的變化性，充分對應各種模型場景，是最為方便而輕鬆的改造方式。不過，並非任何時候都能找到可替換的零件。

這時候就要學習自製手臂的方法。只要弄清楚製作的步驟，不要搞錯關節的位置與長度，其實作業難度並沒有想像中高。如果找不到理想的替換零件，不妨試試自製手臂。

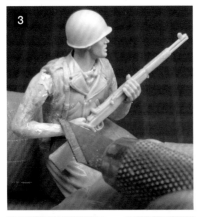

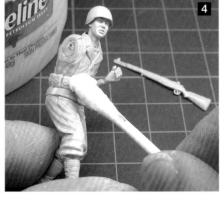
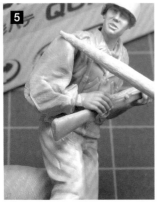
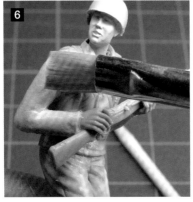

**1** 在自製手臂時，要先準備透過模型書或網路所印製的1/35比例人體或骨架插圖，比照插圖就能確認人形手臂或腿部的長度。作業時可以將插圖放在旁邊，隨時比對確認。首先將黃銅線（0.5mm）插入肩膀，製作手臂的骨架。比對骨架插圖後切割手臂長度，接著黏著黃銅線前端與手部零件。

**2** 若不假思索地開始製作衣物，衣物的皺摺就會產生不自然的深度，讓骨架失去平衡。不只有手臂，在自製人形的腿部或身體時，一定要從內側的肉體開始製作。製作手臂軸心時，先用硬化速度快的木頭用cemedine雙色AB補土，堆積黃銅線的骨架。如果黃銅線的咬合力較差，建議先在黃銅線塗上膠狀瞬間膠。

**3** 用筆刀切削硬化的補土。此美軍士兵的軍裝風格為HBT軍用夾克與野戰夾克穿搭，很難辨識手臂的線條，可以比照圖解的方式，粗略地製作出手臂軸心即可。不過，如果是製作布料較薄的服裝，可以表現出肌肉線條的變化。

**4** 此人形採夾臂腋下的姿勢，可暫時拆下手臂軸心，於側腹部塗上凡士林，方便在製作衣物造型後取下手臂塑形。

**5** 再次裝上手臂，填上雙色AB補土，整出袖子的造型。調配好補土後，趁著補土還具沾粘性時堆積，就能保有優異的咬合力。

**6** 趁補土還柔軟的時候，用毛筆沾水輕刷補土，呈現手臂的線條。

---

## 皺摺的山巔與山谷結構

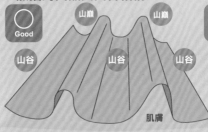

Good

山巔　山巔

山巔

山谷　　山谷　　山谷

肌膚

Bad

皺摺是由隆起與凹陷的部分所組成。以山地地形為例，隆起的區域是「山巔」，凹陷的區域為「山谷」。山谷區域緊貼著肌膚，山巔區域則是隆起。因此在製作皺摺時，要盡量製造出除去所有衣物的山巔後，能顯現出身體輪廓的結構。此外，山巔的粗細與布料厚度有關，但如上面的圖示，如果山巔的面積比山谷還大，看起來就不像是皺摺，因此要留意山巔與山谷的比例。

## 衣服的皺摺是如何形成的？

皺摺大致上是由「擠壓」、「拉扯」、「鬆弛」三大因素所形成，衣服的內部，也就是身體動作會使衣服產生皺摺。此外，像是肩膀、手肘、膝蓋等身體凸出的部位，比較不易產生皺摺。

● 受到擠壓的皺摺…衣服的布料受到某方向的力量擠壓，就會產生皺摺
● 受到拉扯的皺摺…以拉扯的部位為中心，產生條紋狀皺摺
● 鬆弛的皺摺…衣服的布料因重力下垂，產生皺摺
● 凸出部位…身體的凸出部位不會有皺摺，另一邊會產生皺摺

## 隆起的皺摺線條交會，呈現X、Y、U字形

仔細觀察衣服上的皺摺，會發現直線延伸的隆起線條會在中間或末端，與其他的隆起線條交會。如果在右邊人形的皺摺上描繪線條，就會看出皺摺因交會的關係，呈現出英文的X、Y、U字形。皺摺交會的外觀與衣服布料厚度無關，如果在製作皺摺時能意識到交會的線條，就能製作出更為逼真的皺摺。

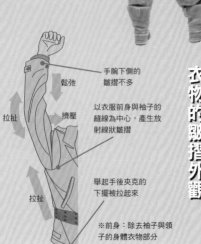

**衣物的皺摺外觀**

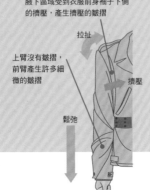

腋下區域受到衣服前身袖子下側的擠壓，產生擠壓的皺摺

拉扯

上臂沒有皺摺，前臂產生許多細微的皺摺

鬆弛

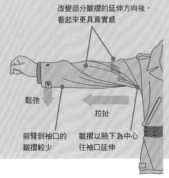

改變部分皺摺的延伸方向後，看起來更具真實感

擠壓

鬆弛

拉扯

前臂到袖口的皺摺較少

皺摺以腋下為中心往袖口延伸

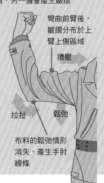

彎曲前臂後，皺摺分布於上臂外側區域

擠壓

拉扯　　鬆弛

布料的鬆弛情形消失，產生手肘線條

右側人形手臂圖：

鬆弛

手腕下側的皺摺不多

以衣服前身與袖子的縫線為中心，產生放射線狀皺摺

拉扯　　擠壓

舉起手後夾克的下擺被拉起來

※前身：除去袖子與領子的身體衣物部分

 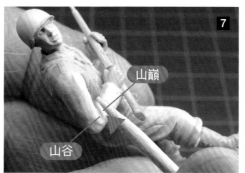

**7** 確認補土乾燥後沒有殘留沾黏性，用牙籤或刮刀按壓補土表面，整出皺摺紋路。一開始先用牙籤按壓，製作「山谷」外觀。在旁邊按壓另一道山谷後，中間一定會產生隆起的「山巔」。雖然依布料材質而異，山谷較廣、山巔較窄的皺摺，更具衣物的真實感。

**8** 山巔的末端會分岔，平行的山巔則是交會成單一線條，因此呈「Y字形」分布。可依照圖 **7** 紅色箭頭標記處，用牙籤按壓補土，讓山巔末端一分為二。之後反覆進行同樣的步驟，一邊製造山谷寬度與山巔分叉位置的變化，一邊進行皺摺的塑形。此外，可以參考上頁的圖解，先了解皺摺形成的方式，觀察實體皺摺後再進行作業。

**9** 先製作前臂的皺摺，再來是上臂，完成右手臂後換成左手臂。由於補土塑形的時間有限，要分部位依序作業，不要一次製作全部。

**10** 補土硬化後能削掉不自然的皺摺，或是雕刻部分線條，增添外觀變化，這是使用 TAMIYA 快速硬化雙色 AB 補土的優點。

**11** 肉眼難以辨識的手臂內側通常不用製作皺摺，但如果遇到較難塑形的內側部位，可以先拆下手臂，提升加工效率。由於我已經事先在側腹部塗上凡士林作為離型劑，只要用筆刀從腋下區域下刀，就能輕易拆下手臂。遇到皺摺交會的部位，使用電動打磨機做最後加工更加簡單便利。作業時可降低電動打磨機的轉速，即使遇到細微的皺摺也能完美塑形。我使用的是 ARGOFILE 的打磨頭（白剛玉），外觀如圖，圓錐狀的打磨頭是皺摺塑形的一大利器。

## 1-2-3 手腕與頭部的加工

  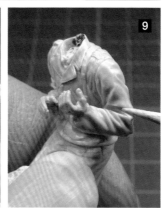

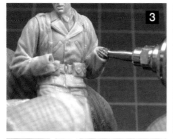 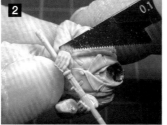 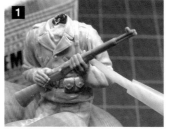

製作人形的過程中會遇到許多細緻的作業，像是形狀交錯的手腳部位。如果一次製作整尊人形，會降低作業的效率。因此我會分割每個部位的零件，採獨立作業的方式，這樣雖然比較費工，但作業更為流暢，也不用擔心模型受損。此外，分別塗裝個別的零件更為妥善，尤其是頭部的零件，單獨塗裝頭部可以完成更細膩的作業，完成零件的塗裝後，再開始組裝零件。

**1** 為了讓人形的手部牢牢握住槍枝，先黏著手部與槍枝。

**2** 保持手部與槍枝固定，用蝕刻片鋸從袖口區域割下手部，接著用筆刀在各指縫刻出紋路，讓手指握住槍枝，增加手指的變化。單獨製作手部難度較高，但只要在手部與槍枝黏合的狀態下作業，就能提高製作效率。

**3** 用電動打磨機挖空袖口，之後在袖子內部插入黃銅線，當成手臂的軸心。先用超硬金屬打磨頭，以低速慢慢開孔。接著再使用手鑽，在袖子中心鑽出 0.6mm 孔洞。

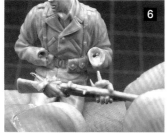 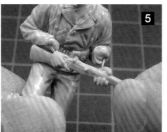 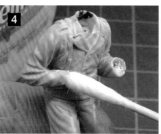

**4** 先在袖口內側塗上凡士林，方便取下手部。

**5** 將 0.5mm 黃銅線插入與槍枝黏合的手部，加工為插入手腕的狀態。在袖口塗上雙色 AB 補土，將手部插入袖口。

**6** 手腕的補土硬化後，取下手部，用筆刀削掉手腕周圍溢出的補土，進行手腕的塑形。我沒有在袖口塗上 CYANON 瞬間膠，因為雙色 AB 補土質地柔軟，補土硬化後可輕易將手部從袖子抽出。

**7** 在頸部與野戰夾克的衣領區域，刻上襯衫的衣襟線條，再用刮刀按壓衣襟線條的左右兩側，製造出「八字形」。

**8** 用刮刀插入衣襟線條到後部的區域，將補土往外翻。

**9** 用刮刀從衣領中線刺入，向上抬起刀刃，讓衣領隆起。此外，衣領鬆緊的程度，能傳達人形的性格與情景模型的氣候環境。

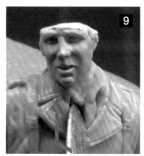  

 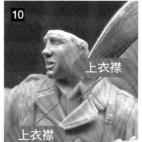

上衣襟

**10** 用刮刀按壓外側衣領，進行塑形。先用刮刀仔細地整平襯衫上衣襟的表面，再按壓下衣襟，讓上衣襟覆蓋下衣襟。

**11** 人在轉頭的時候，頸部會浮現胸鎖乳突肌。等待衣領的補土硬化後，在耳後到頸跟的位置貼上長條狀補土，製作肌肉線條。

**12** 補土硬化後，暫時取下頭部零件，用筆刀或電動打磨機磨補土表面。遇到衣領等交會處，可以使用電動打磨機，能快速地加工處理。選用圓錐狀打磨石或橡膠打磨頭，這裡同樣以低速仔細地打磨。

情景模型的基本理論，是在底台上配置具有疏密性的要素，但緊密地配置人形後，代表相鄰的人形會產生身體接觸。如果是某種程度的「密度」，將人形排在一起沒有太大影響；但要做出人形抓住鄰兵身體等接觸動作時，就要先分割零件獨立作業，才能提高作業與後續塗裝步驟的效率。這樣的做法也能增加黏著部位的強度。

接下來將重現兩尊人形相互接觸的場景，並說明製作的訣竅。

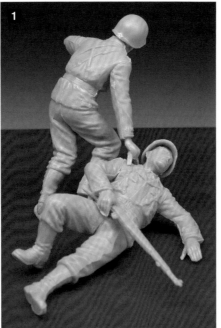
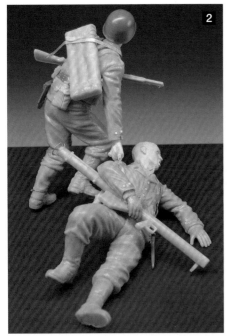

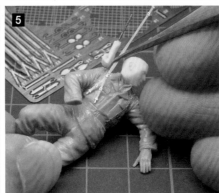
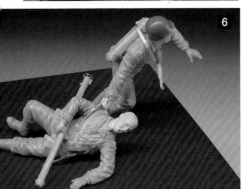

1 圖為 Master Box 公司生產的「美軍・步兵四尊・一九四四年六月・搶救受傷士兵」的素組人形。人形的動作是軍醫拉著來福槍兵，打算將受傷士兵從前線搶救回營。此商品以射出成型人形的形式，重現了前所未見的場景，值得讚賞。不過，兩尊人形的黏著部位只有手腕與吊帶，看起來不太自然，而且軍醫的右手臂、手腕、受傷士兵的吊帶、肩軸，並沒有呈一直線貫穿，加上受傷士兵沒有貼地，這些地方令我不太滿意。

2 為了更吻合本作品的情境，我修正受傷士兵右上臂與肩膀連接部位的角度，改成手持巴祖卡火箭筒。此外，在兩尊人形黏著的狀態下，很難進行塗裝，而且強度也令人不安。我先改造幾處不滿意的部位，並完成最後加工，成品如圖。我參考了紀實照片，讓受傷的 M1 巴祖卡火箭筒手攜帶 M1 卡賓槍（實際上並沒有攜帶），作為防身用的輕裝備。而裝填手除了攜行包，其他的裝備都與 M1 巴祖卡火箭筒手相同。我切掉了鏟子的握柄，重現鏟子掛在扣環的姿態。在肉搏戰時會用鏟子攻擊敵人，但握柄不知道是因為會阻礙戰鬥而被拿掉，還是不小心遺失了，總之我是依照紀實照片中的狀態加以還原。

3 製作兩尊人形時，先依照模型組的說明組裝，再找出不足之處。

4 從組裝完成的人形上找出需要改造的地方，補強兩尊人形的黏著點。先用黃銅線貫穿裝填手的右手與巴祖卡火箭筒手（受傷士兵）的肩膀，加以固定，再從裝填手的右手袖子開孔，連接兩尊人形。

5 先削掉受傷士兵原有的吊帶紋路線條，裝上 Passion Models 的觸刻片吊帶零件，讓裝填手抓住吊帶的姿勢更為自然。

6 相較於圖 1，可看出裝填手右手臂到吊帶呈一直線，能感覺到裝填手正在拖拉火箭筒手的力量。此外，我讓裝填手的身體微微前傾，擺出背著裝有 M6 火箭彈攜行包的姿勢。

## 改造頭部零件的重點

●人的頸部並不是垂直地與身體連接，從側邊觀察，會發現頸部是稍微傾斜的，後方分布著斜方肌。這是改造頭部零件前要留意的地方。

●圖 A 的人形頭部太長，這是改造頭部零件時經常發生的錯誤。在改造時要削掉造成阻礙的部位，讓頸部確實地連接身體。將頸部插入身體時，只要以服裝內的身體線條（圖 B 的紅線）為基準，就不會失敗。

●我在左圖也有說明，要注意旋轉頸部的角度。頸部不可能像圖 C 般旋轉九十度，旋轉時要留意身體軸心是否偏移，軸心必須透過頭部正中央到頸椎的位置（圖 D）。

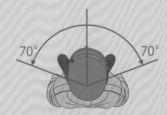

▲人類頸部能旋轉的最大角度約為 70 度。頸部旋轉時不會與肩膀平行，如果想要拉大角度，可以將腰部以上的部位（上體）朝向視線，再旋轉頸部。在大部分的情況下，並非只有頸部旋轉，上體也會與視線朝向相同的方向。

B Good
A Bad
D Good
C Bad

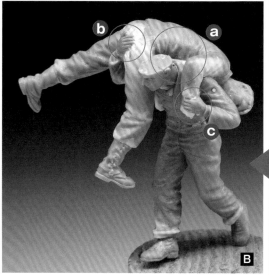

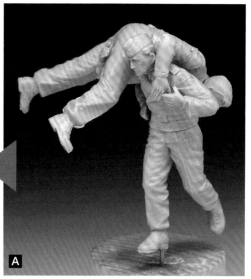

為了提高作品的緊張感，還要追加一尊受傷的士兵。但如果只有一尊人形，外觀印象顯得太薄弱，因此再加入一尊正在按住同伴傷口，大喊：「快叫醫官！」的士兵。由於兩尊人形相互接觸，如果直接黏著，別說是塗裝，連最後加工都難以完成。以下要介紹的是以分離人形為前提的製作方式，在製作過程中逐漸連接兩尊人形，完成最後加工。

Ⓐ兩尊人形接在一起的範例。將扛起受傷戰友撤退的人形素組後的狀態。這個姿勢相當講究臨場感，能傳達戰場緊張氣氛，但兩尊人形的相連部分不夠細緻，無法表現受傷士兵的重量。

Ⓑ首先要留意的是兩尊人形重疊的部分，要讓兩人呈現彷彿沒有穿衣服、肌膚相貼的的緊密感。尤其是圓圈ⓐ的區域，這裡是承受受傷士兵最大體重的部位，重疊處不能有任何縫隙。此外，圓圈ⓑ的地方還要呈現手部陷入長褲的力道表現。最後是讓圓圈ⓒ的手部緊緊抓住傷者的手，這樣除了能表現出握手感，還能傳達患難與共的情境。

❶開始製作於本書情景模型登場的人形。先拼湊相關零件，製作出採坐姿的受傷士兵。製作素體人形後，用補土重現長褲，但在受到槍擊的右大腿上不用填上補土。在大腿上面黏上另一位士兵的手掌，用鑿刀塑形，製造外觀變化

❷製作出士兵祖露胸口的狀態，更有受傷的真實感。以軍用夾克的衣襟為中心，用電動打磨機雕刻，在邊緣刻出新的衣襟或衣領來塑形。刻意讓夾克的部分內襯外露，呈現祖露的樣子，衣襟也扭曲變形。

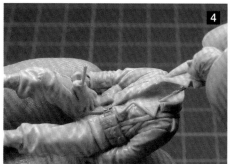

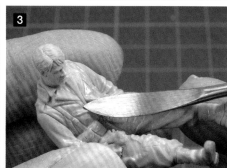

❸在雕刻後的胸口塗上凡士林，填上雙色AB補土，接著插入用黃銅線連接的頭部零件，用刮刀替內側的羊毛襯衫塑形。

❹堆積的補土硬化後，先取下頭部零件，進行內衣的塑形作業。

❺負責救助的士兵以之前製作過的人形為基礎，配合負傷士兵的姿勢，換上其他的雙臂零件。通常身穿衣服的兩人在產生肢體接觸時，身體會透過衣物而貼在一起。但塑膠人形即使貼在一起，也只有皺摺的紋路線條相互接觸，不會像真人般緊貼。如同之前介紹的方式，可以削掉重疊的紋路線條，讓身體外露，這樣可以增加人形之間的貼合性。參照左圖，在兩尊人形接觸的部位用自動鉛筆畫記號（左手肘與右小腿），之後參考記號處削掉細節，製作出簡易的素體模型。可以趁補土尚為柔軟的時候，按壓人形接點，讓接觸部位更為密合。

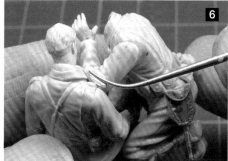

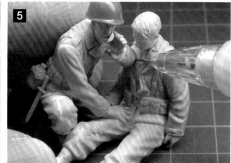

❻削掉皺摺紋路線條並提高貼合性後，暫時固定兩尊人形，在接點的縫隙填上雙色AB補土。這時候在其中一處接點塗上凡士林，以方便之後分離零件。

❼補土硬化後分離零件，在補土堆積處做最後加工。透過救助士兵的右手腕，分離兩尊人形。

❽我原本只有設定P18的巴祖卡火箭筒手為傷患，但戰場上若只有一位傷患，欠缺緊張感，因此再追加以上的兩尊人形。受傷的效果見仁見智，通常在情景模型中配置受傷士兵，強調血淋淋的表現，容易給人庸俗的印象。如果想要完美地呈現露骨的血腥表現，需要相當的表現力。本範例表現出受傷士兵的長褲破洞，腿部受重傷坐在地上的狀態，透過照料士兵的手掌與手臂來遮掩傷口，沒有採用過於誇張的表現，畢竟傷患或屍體會帶給觀者沉重的情緒。然而，就像戰爭電影不可能完全沒有血腥畫面，血腥畫面也是表現戰爭場景不可或缺的要素。我不是說在情景模型中一定要擺放傷患或屍體，但這些人形的確具有強烈的存在感，能有效地為作品帶來緊張感。

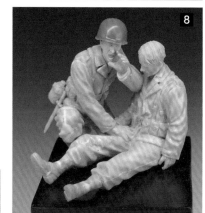

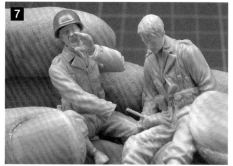

## 1-3 自製人形

製作情景模型時，很多時候光憑市售的人形無法呈現出理想的畫面，這時候就要配合情境來自製人形。雖然是自製人形，但不用從零開始製作，只要重新製作四肢的部分，就會有不錯的效果。

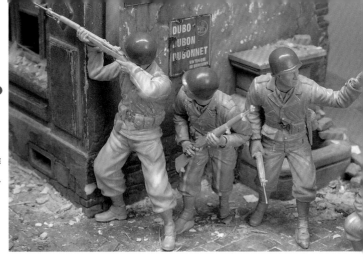

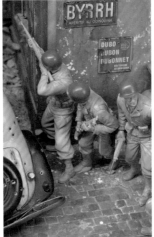

▲▲自製人形的優點，就是可配合模型的情境或配置場所，以理想的姿勢演出一段故事。

以下要介紹自製人形的方法。也許很多人會覺得自製人形難度太高，「應該與自己無緣」。但其實不用自製骨架到頭部零件，只要以現有的模型組為素體，在人形的服裝上刻出紋路線條就可以了，門檻瞬間降低許多。

雖然作為軸心的素體人形是一次製成的，但還要逐一重現服裝與細節。製作全部的話，難度會高出許多，建議分區進行。

還要留意整體的平衡感。即使沒有充分理解人體的型態，一般人也能立刻看出不自然的地方。在製作人形的過程中，可以將人形拿遠一點觀察，或是放在鏡子前面檢視、過幾天再檢視，採客觀的角度來觀察，就能立刻看出作品不自然的地方。

詳加說明──在製作人形的過程中，也會詳加說明。這部分在第4章也會分別加以說明。

### 1-3-1 自製人形的上半身

**手臂與肩膀的關係**

○ Good ✕ Bad

●只要替換射出成型模型組人形的手臂，就能輕鬆地改造人形的姿勢。右圖是錯誤的範例，不能強行舉起原本放下的手臂。人類的手臂不像機器人，無法以手臂與肩膀連接處為中心自由扭轉，將手臂平行上抬的時候，要留意手臂的角度。人的手臂垂直舉起時，鎖骨與肩胛骨會連帶活動，手臂與肩膀連接處會斜向上抬。以裸體的狀態來檢視，手臂從頸部連接處向上活動，上臂與臉部的間距變窄（左圖），因此不可能像是右圖般，手臂根部與肩膀呈垂直。

 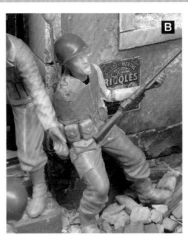

Ⓐ 在麵包店入口的場景。我將呼叫軍醫的士兵改造為手持BAR（白朗寧自動步槍）的射手。因為BAR屬於支援火力的武器類型，如果要配置在戰鬥場合的情景模型，還是少不了射擊姿勢。人形在舉起右手時，腰部的傾斜程度恰到好處，加上人形位於顯眼的場所，所以我將它當作改造的基礎。這尊人形的手臂是透過頸根的部位活動，但不代表只要改造肩膀一帶就沒問題。人形舉起右手後，也會連帶抬起右胸，另一側的左肩下垂。此外，舉起右手後，袖子被向上拉扯，衣服皺摺線條從右上往左下分布。要將人形的手臂從放下改造成舉起的狀態時，可以比照圖Ⓑ的方式，削掉所有的衣服紋路線條，從人形的素體狀態開始製作。

**1** 削掉人形身上的紋路線條後，將黃銅線插入上半身，填上保麗補土自製手臂，再用電動打磨機或筆刀切削素體。如同前述，我選用了這尊人形，因為它具有絕佳的「腰部傾斜度」，人形舉起手臂時，另一側的肩膀下垂，靠下垂肩膀側的腰部抬起，取得重心平衡。人形拿著BAR時，左側腰部也會跟著抬起，很適合改造成舉起右手的姿勢。

**2** 完成素體人形後，填上雙色AB補土，整出衣服的造型。這時候不要全面塑形，可先重現胸部與背部的細節。如同前述，在舉起手臂後，衣服的皺摺會受到右手的拉扯，延伸至左側腰部。

**3** 待雙色AB補土硬化後，裝上Passion Models的蝕刻片吊帶零件（WWⅡ美軍步兵裝備與水貼紙組合）。裝上吊帶零件後，在周圍刻上皺摺線條，讓吊帶貼合身體。此尊士兵人形穿著HBT軍用夾克上層覆蓋野戰夾克，我在補土上方安裝吊帶零件，以表現衣物的厚度。如果是只有身穿HBT軍用夾克的輕裝風格，可以先在人形的素體上安裝吊帶零件，再填上補土，重現服裝細節。

**4** 完成身體皺摺的製作後，用海綿砂紙打磨表面與皺摺塑形，為頸部周圍的細節塑形。先製作下層的HBT軍用夾克衣領，接著製作上層的野戰夾克衣領。製作服裝造型時，先從下層開始，再依序往上逐一重現細節，會使作業流暢性更佳。完成衣領的塑形後，用筆刀刀刃沿著衣領輪廓按壓，重現衣物的縫線。

**5** 完成身體的製作後，進行手臂的塑形。先製作從右手手腕袖口露出的HBT軍用夾克袖子，再製作內衣的袖子。舉起手臂時所產生的皺摺，從上臂內側往腋下延伸，更具真實感。由於在舉起手臂時，袖子會下垂，布料集中分布在上臂，產生較多的皺摺；前臂的皺摺較淺，數量較少。

**6** 利用雙色AB補土塑造皺摺時，要用刮刀或牙籤按壓，重現皺摺細節。如果是技術純熟的模型塑形師，通常會在完成塑形後，用溶劑整平補土表面，快速完工。但如果還不習慣補土塑形作業的人，通常無法順利完成。圖5是用刮刀塑造皺摺後所拍攝的照片，待補土硬化後，再用電動打磨機或海綿砂紙整出皺摺的形狀，完成的狀態如圖。各位應該能看出皺摺的深度具有變化性，且形狀呈平滑分布。TAMIYA的「快速硬化」雙色AB補土具高密度特性，補土經過切削後，表面不會起毛，呈現平整的外觀，在補土硬化後進行堆積切削作業時，能塑造出理想的造型。

**7** 重現人形舉起手時碰到鋼盔帽緣，導致鋼盔歪掉的情景。從人形的動作能感受到手臂的動感與氣勢，我用雙色AB補土重現士兵右前額的頭髮，趁著補土尚未乾燥蓋上鋼盔定型。我先用電動打磨機在TAMIYA的鋼盔零件內打洞，再塗上凡士林，方便之後取下鋼盔，再將鋼盔蓋在頭頂。我在塑造人形的背部時，先將人形靠在建築牆面，確認貼合性，但這個動作要等完成手臂與臉部的製作再進行。由於人形與建築的貼合性不夠好，之後還要切削背部微調。

**8** 完工後的BAR射手。這是一般合成樹脂模型中很少見的姿勢，相當引人注目。

## 1-3-2　沿用模型組的部分部位 自製人形的全身

我還想製作一尊急忙前往治療受傷士兵的軍醫人形。我選用了「Master Box」公司生產的「美軍士兵大君主作戰」模型組中，手持M1卡賓槍的下士人形（1），並將其改造成軍醫。在市售的模型組中，應該找不到奔跑動作的軍醫人形，所以只能自製。不過，可以挑選奔跑姿勢的其他人形（2），進行改造與加工。從外觀看起來似乎和原型差了很多，但我只有重新製作前踏出的腿部與胸口，並沒有大幅改造。

**3** 先在人形的胸部製作用來安裝彈藥袋的卡榫，並重新製作細節，在胸部大致填上保麗補土。

**4** 粗略地切削補土，塑造出內衣的陰影後，在胸部中心刻出衣襟紋路。接著以衣領→皺摺的順序，用micro finish陶瓷筆刀或鑿刀雕刻細節，最後用海綿砂紙打磨表面。

**5** 只是擺動雙手奔跑的姿勢，欠缺趣味性。我參考了相關紀實照片後，重現單手按住鋼盔奔跑的姿勢。作業的順序是先暫時固定臉部、鋼盔以及身體，用黃銅線製作手臂的骨架，讓手臂能按住鋼盔。沿用的手部零件，則是用筆刀刻出指縫紋路，依照鋼盔的弧度彎曲手指，並將手指黏在鋼盔上。

**6** 暫時切下人形的大腿、膝蓋、腳踝，重現具有動感的姿勢。比照圖示，先將人形固定在木片上，一邊調整關節的角度，找出最理想的姿勢。我讓人形的上身前傾，以較為誇張的姿勢強調奔馳感與緊張感。

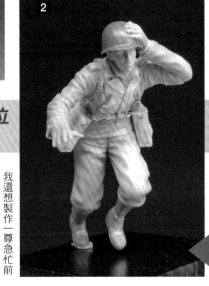

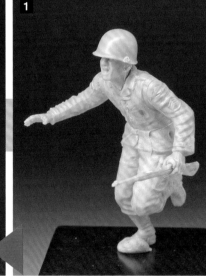

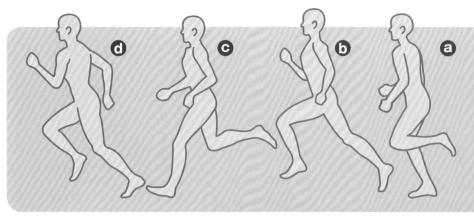

## 選擇具有速度感的姿勢

●描繪跑步姿勢時，可畫出圖 ⓐ～圖 ⓓ 四種姿勢。本次製作的軍醫與來福槍兵，踏地的左右腳各有不同，但兩者都是採圖 ⓒ 的姿勢，如果把兩尊人形放在一起，似乎略顯庸俗。因此，我試圖重現具有速度感的圖 ⓓ 姿勢，展現出懸空的狀態。附帶一提，圖 ⓑ 雖然也是懸空的姿勢，但難以透過模型來重現；圖 ⓐ 的姿勢顯得無精打采，要盡量避免類似的姿勢。奔跑的人形大多偏向於圖 ⓒ 或 ⓓ 的姿勢，在情景模型配置複數人形時，要避免讓人形擺出同樣的姿勢。

**6** 在改造手臂或腿部的姿勢時，如果只是以和緩的角度改變一到兩處，可以用補土填補縫隙，再連接衣服上的皺摺線條。然而，如果像範例般連接分解過的零件，人形的骨架會產生偏移，容易看起來不自然。這時候要採取較費工的方式，先暫時削掉零件細節，製作人形素體，再還原人形的衣服。參照右圖，我先決定人形的姿勢後，再用瞬間膠固定關節，接著用保麗補土填補關節縫隙，再用筆刀切削成素體的狀態。

**7** 將黃銅線插入左手臂，製作手臂的骨架。再堆積保麗補土，製作手臂素體。

**8** 完成腿部素體後，以長褲→野戰夾克下擺的順序塑形。夾克下擺的補土硬化前，先按壓水壺與攜行包，讓裝備貼合身體。我使用 DRAGON 的 Gen2 系列零件，讓水壺與攜行包產生具有層次變化的細節。為了治療傷兵，軍醫會佩掛兩個水壺；但如果在後方支援，則只會佩掛一個水壺，或是不佩掛水壺。

**9** 完成下半身的細節後，開始加工重新製作的左手臂。上衣與其他士兵相同，都是穿上 M41 野戰夾克，這樣更有在前線作戰的氣氛。但我看過幾張紀實照片後，發現軍醫也經常身穿羊毛襯衫。※有關腿部與手臂的塑形方式，在 P12 有詳細的解說，在此先省略。

**10** 為了讓軍醫掛上醫藥包，還要製作專用的吊帶。先確認資料照片，再用紅筆描繪吊帶線條記號。

**11** 在紅筆記號上頭堆積 AB 補土，製造出吊帶的形狀。我讓人形穿上吊帶，並掛上兩個醫藥包，呈現作品的亮點。如果軍醫採只有掛上一個醫藥包的輕裝時，可以用帆布包巾裝上攜行包，採斜背的方式就可以不用安裝吊帶。

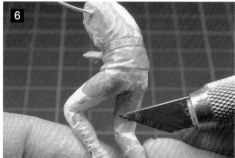

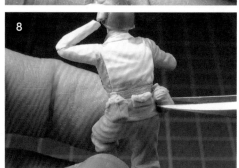

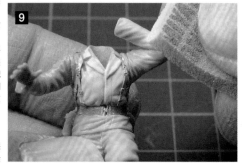

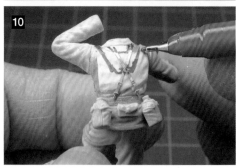

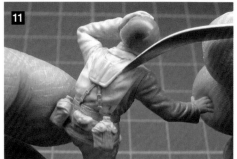

# 使用保麗補土塑形

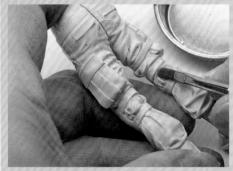

▲堆積保麗補土後，通常會用筆刀切削塑形，也可以用毛筆沾取苯乙烯（保麗補土稀釋劑）刷塗表面塑形。輕柔地移動毛筆，輕觸補土表面或是延展補土，調整皺摺的形狀。也可以用硝基溶劑替代，硬化後不易產生收縮的狀況。

▲由於保麗補土的硬化時間快，很難在硬化前塑形，但可以將苯乙烯稀釋劑或硝基溶劑加入主劑混合，這樣就能降低黏稠度並減慢硬化速度。此外，也可以加入玻璃微氣球，用以填充增量。保麗補土的優點就是可依據混合物改變性質。

●進行人形塑形時最具代表性的材料，有我在製作本作模型中經常使用的雙色 AB 補土，以及我在本頁介紹的保麗補土。以前保麗補土通常都在汽車用品店販售，作為板金材料，但近年來各家模型廠商推出了不同黏性與密度的商品，購買方便，使用上也不困難。

●使用保麗補土時，須混合主劑與硬化劑，硬化時間依商品特性不同，通常過了五到十分鐘就會開始硬化。過了二十到三十分鐘左右，補土的硬化程度有利於切削，能有效提高作業效率。在補土完全硬化前，進行塑形作業時，切削容易，可先大略切削出形狀，再進行表面加工，這樣更有效率。

●硬化後的補土質地細緻，只要用砂紙仔細打磨處理，就能製造出平滑的表面。此外，補土結構柔軟，很適合用來塑造布料或肌膚等柔和曲線圖案。如果能磨出平面，也能製作硬質物體。

●混合補土之後，即使補土開始硬化，也會產生強烈的溶劑異味，作業時一定要保持通風，並戴上口罩。

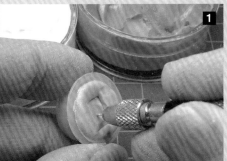

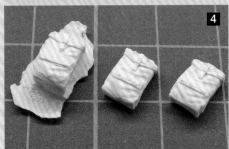

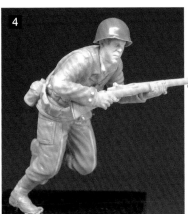

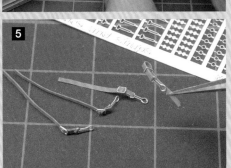

# 使用保麗補土
# 簡單複製裝備零件

●沿用DRAGON的「萊茵河進擊作戰」人形組零件製作醫藥包裝備。先雕刻模型組的的縫線或皺摺，完成細節提昇，再用保麗補土複製零件。接下來將解說從複製到加工醫藥包零件的詳細步驟。

**1** 複製零件時，要使用藍白取型黏土製作模具，將白色與藍色的補土狀材料以1：1的比例混合。將原型壓入黏土後等待三十分鐘硬化，就可當成橡膠模具使用。揉合黏土後，大約過了一分四十五秒就會開始硬化，不適合製作大尺寸原型，但相當適合用來複製小型零件。左圖是先將藍白自取型黏土填滿瓶蓋，再將原型壓進黏土的狀態。用黃銅線刺穿原型，再用手鑽固定，當作把手，這樣在按壓時會更輕鬆。

**2** 混合補土後，立刻將補土塞入模具。但是單純填塞容易產生氣泡，這時候可以用補土刷拭橡膠模具的內部。

**3** 將補土填滿模具後，輕敲模具讓補土平均地分布在模具內，就能製造平滑表面。

**4** 補土硬化後，從模具取出複製零件，去除毛邊塑形。由於使用了藍白自取型黏土與保麗補土來複製零件，複製後的零件細節略顯模糊，但這無法改變。不過，只要用鑿刀或蝕刻片鋸來雕刻細節，再用海綿砂紙打磨表面，就能製造出如左圖般的零件。

**5** 製作懸掛醫藥包的吊帶。使用板狀的雙色補土，將補土切割成長條狀（參照P78解說），製成吊帶，再將吊帶穿入ABER生產的扣環與茄子型扣環，重現吊帶細節。

**6** 用吊帶將複製後的醫藥包固定在左右腰部。這時候要留意吊帶的張力。由於醫藥包被吊帶拉住，要將吊帶拉緊，才能傳達醫藥包的重量感。

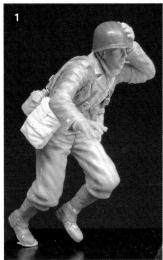

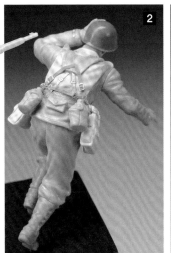

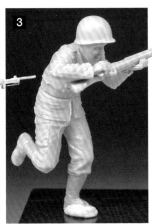

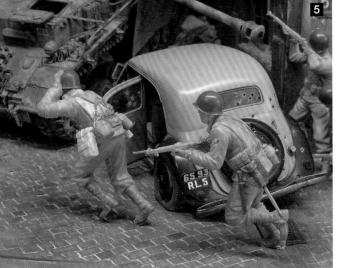

**1** 軍醫人形完工的狀態，上身微微前傾，呈現奔馳感。這是為了表現軍醫急忙前往醫治傷患的情境，同時保持低姿勢前進，避免受到敵軍砲火的攻擊。軍醫是日內瓦公約所制定的戰場保護對象，但戰場上還是會有流彈或誤射的情形，因此軍醫的風險等同於一般士兵。實際上軍醫也有可能成為敵軍攻擊的對象，因此採低姿勢前進的人形，能讓觀者想像到軍醫正置身於敵軍的攻擊範圍中。

**2** 軍醫沒有持槍，僅佩掛醫藥包與水壺兩種裝備，從外觀上很明顯與其他士兵不同。在這裡，軍醫扮演著引導觀者視線的角色。本範例中的軍醫佩掛了一般士兵常佩掛的M1936吊帶，但軍醫通常不會使用這款吊帶。

**3 4** 我還同時製作了步槍兵的素組人形，以及旁邊的改造範例。相較於素組人形，可看出改造後的步槍兵上身前傾，更能表現出奔跑的速度感。在提昇細節時，重點部位與其他的步槍兵相同，

值得留意的是人形的左手握住了步槍的彈夾。因為M1加蘭德步槍無法中途裝彈，士兵的左手握持彈夾，是為了快速更換彈夾，呈現出了M1加蘭德步槍的特徵。由此可知，士兵的步槍彈匣是處於子彈較少的狀態。觀者通常不易看出這些細節，但只要發現這些細節，一定會驚嘆連連，是非常有趣的表現方式。附帶一提，步槍兵在戰場上如果想要快速更換彈夾，就會透過隨意射擊的方式，消耗彈匣內剩餘的子彈。

**5** 將完工後的人形配置在底台的狀態。當奔跑中的人形出現在情景模型上，畫面就會產生生動感，呈現出作品的躍動感。此外，多加活用奔跑姿勢的人形，還能引導觀者的視線。我在此作品中配置了奔跑的軍醫與步槍兵，營造士兵從咖啡廳跑向麵包店的情境。本來是要將人形配置在雪鐵龍汽車與四號戰車後方，讓人形蹲在遮蔽物後方，但為了強調畫面的華麗性與動感，改用奔跑的姿勢來表現。

每一位情景模型師，應該都會遇到找不到合適的人形來搭配理想場景的情形吧。如果是採站立射擊或坐下來休息等常見姿勢的人形，倒沒有什麼問題；但如果是本單元介紹的站姿左向射擊人形，就幾乎找不到現成的合成樹脂模型組，只能自製。

這時候就要盡可能運用現有的零件，達到省時省力的效果。重點是不用製作全部的部位，而是從靠近身體的區域開始，逐層往上塑造細節，分區製作。

以下要介紹的製作流程與之前的方式大同小異，只要多製作幾次，技術就會愈來愈熟練，重點還是要多累積經驗。

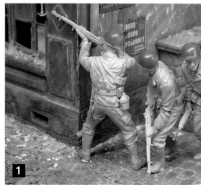

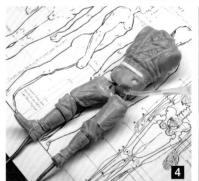

**1** 當士兵採站立射擊姿勢，站在咖啡廳牆角時，因為身體露出，很容易被敵軍發現，這是我在製作情景模型時留意到的重點。通常這時候會派一位擅長左向射擊的士兵，或是左撇子士兵來擔任射手，因此我在作品中加入此細節。但是市面上當然買不到左向射擊的人形，考量到人形與建築物的相對位置後，我選擇自製人形。

**2** 採左向射擊的姿勢時，雙腳也是處於相反的位置，無法使用右向射擊人形的下半身，所以得先自製人形的腿部。為了有效減少作業步驟，我挑選了動作幅度較小的站姿人形腿部零件。

**3** 用手鑽在腿部軸心打出1.2mm的孔洞，再穿入退火後的0.8mm黃銅線。腿部的孔洞直徑較大，是為了在軸心預留間隙，方便微調。我還將腿膕部位（膝蓋後側）切割為楔子狀，讓腿部如圖示般能自由彎曲。

**4** 將完工後的腿部插入事先製作完成的身體，加以固定。將人體放在模型的下方，比對各部位的長度與關節位置，再進行作業，這樣就能確保身體的比例是正常的。另外，跟「1-1-2 自製人形手臂」的作業方式相同，參考人體圖事先插入黃銅線，以安裝沿用模型組的手臂零件。範例的人形身體為胸部與腰部一體式的零件，但原本應該是要透過黃銅線連接胸部與腰部，製作成可動式身體結構，這樣比較容易調整姿勢。

**5** 製作素體後，要將人形調整為持槍射擊的姿勢。這時候可以先黏合手部與槍枝，方便調整姿勢。接下來將人形配置在情景模型上，讓人形貼合牆壁。由於我在人形的軸心插入退火後的黃銅線，能輕易地彎曲關節，調整方便。

**6** 決定好人形的姿勢後，用液態瞬間膠固定關節，讓人形的姿勢保持不動。使用電動打磨機磨平衣服上的紋路線條，在關節縫隙與構成手臂軸心的黃銅線部位，塗上保麗補土填補。等待補土乾燥後，用筆刀或電動打磨機削出身體的輪廓。這時候也要一邊對照人體圖，反覆堆積與切削，進行素體的塑形作業。

**7** 製作素體後，用紅筆在胸部與背部畫上中線，並在野戰夾克下擺與吊帶的部位做記號。將Passion Models「WW II 美軍步兵裝備與水貼紙組合」的S腰帶裝在腰部，上頭黏上DRAGON的Gen 2系列M1加蘭德步槍彈藥皮帶，以及沿用Master Box零件組的醫藥攜行包。最後分別從單腳塗上雙色AB補土，重現長褲細節。長褲的皺摺是以跨下為中心向外分布，綁上綁腿的褲管部位產生較多的皺摺。此外，雖然依據姿勢而異，但通常大腿正面的皺摺較少，內側較多。

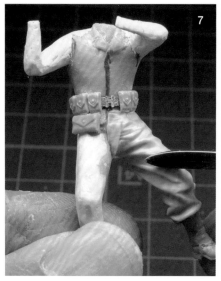

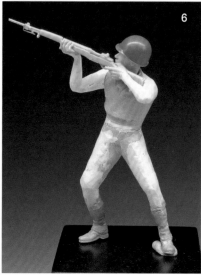

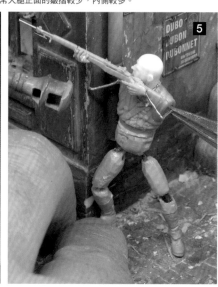

**8** 完成長褲的加工後，開始進行野戰夾克下擺的塑形。先在腰部一帶填上補土，再用刮刀整出下擺的形狀。用刮刀抹補土的時候，如果補土因延展過度而變薄，就會喪失野戰夾克的氣氛，在塑形時要保持一定的厚度。另外，還要在皮帶周圍製造細微的皺摺，讓攜行袋陷入衣服中。

**9** 接下來進行胸部與背部的塑形。先從手腕處切掉造成阻礙的槍枝。塑形的步驟等同於手持BAR的射手人形，但因為兩者的姿勢不同，皺摺的分布也不同。當左手臂貼近胸部時，皺摺會集中在左腋下，我先找了幾張士兵握持來福槍的照片，參考皺摺的分布，並用鏡像反轉的方式印出照片，從中選擇具有變化性的皺摺，當作製作上參考。

**10** 完成身體的塑形後，進入重現衣領的作業。直接塑形也可以，但左手臂造成阻礙，增加作業上的難度，所以要暫時切下手臂，再開始作業。此外，在取下手臂後，還能用海綿砂紙打磨胸部表面。

**11** 重新裝上左手臂，針對服裝塑形。左手臂的上臂呈九十度彎曲，前臂彎曲的角度更深，槍托陷入肩膀根部，在手臂內側產生幾處細微皺摺。完成皺摺的塑形後，在預先拆下來的槍托塗上凡士林，再將槍枝安裝在手腕上，讓槍托與肩膀根部貼合。

**12** 由於右手前臂貼著牆壁，這裡以手臂內側為中心填上補土。完成皺摺的塑形後，趁著補土尚未硬化，按壓前臂，讓前臂貼合牆壁。

**13** 完成全身的塑形，接下來進入重現細節的階段。先在大腿上側塗上適量的補土，製作長褲的口袋，等待補土硬化，並確認表面已經沒有沾粘性。

**14** 讓口袋邊緣呈現適中的厚度，將剩餘的補土往口袋邊緣的反方向延展，讓補土與腿部融合。最後用筆刀按壓口袋邊緣，重現口袋的縫線。由於左口袋較為顯眼，可重現口袋裝有物品的隆起狀態，這特別適合表現軍裝的使用感。

**15** 完成皺摺的塑形後，要用電動打磨機或海綿砂紙打磨，但往往會磨掉衣服的細節。圖中的人形就是因打磨過度，背部的活動皺摺消失，而且舉起右手時，肩胛骨的隆起狀態變得不夠明顯，要塗上補土修正。

**16** 在打磨的時候，也有可能磨掉皺摺，這時候建議使用牙籤製造皺摺的山谷區域。操作方法很簡單，可比照圖示，用牙籤前端摩擦皺摺山谷部位，稍加施力就能製造平滑表面。

**17** M41野戰夾克的胸口下方附帶八字形口袋，可以比照製造縫線的方式，用蝕刻片鋸雕刻，但受到皺摺的阻礙，很難順利作業。這時候要改用刻線鑿刀的刀尖突刺，重現口袋的縫線。先依照口袋的寬度，選擇合適的刻線鑿刀，就能一刀重現單一縫線。

**18** 完工的人形。比照P11的方式，用塑膠板壓出凸緣鉚釘，重現衣服上的鈕扣。再用薄薄的長條雙色補土重現袖子與夾克下擺的口袋蓋。背部也是較為顯眼的部位，必須仔細地加工，但本尊人形的背部朝向牆壁，不太容易看出細節，只要大略加工即可。在槍口裝上用黃銅管與銅片製成的榴彈發射器，營造出街頭作戰的氣氛。跟圖**1**相比，人形的身體隱藏在牆壁後方，更增添緊張感，配合場所製作出合適的人形，更能貼合建築物。為了拉近牆壁與身體的距離，我還切掉了裝設於牆面的部分排水管，將切下來的排水管加工，塑造出排水管受損的狀態，重新裝在牆上，這樣更有戰場斷垣殘壁的氛圍。

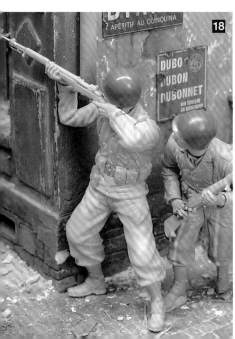

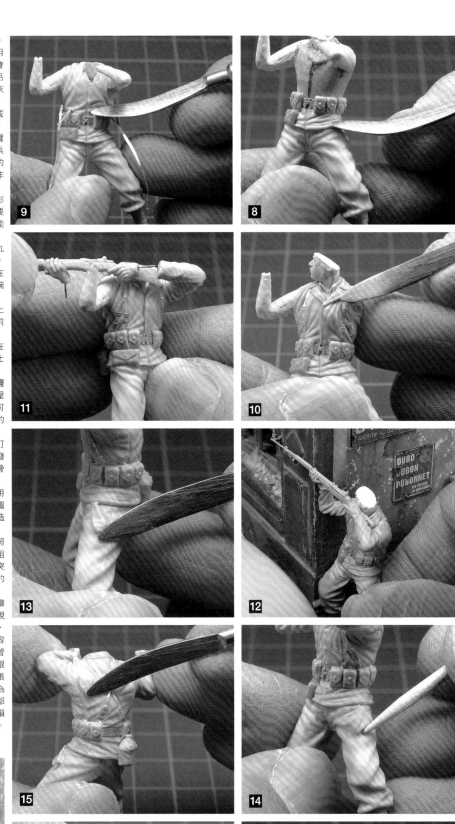

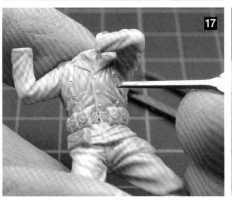

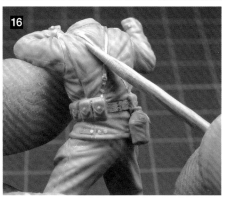

# 1-4 提升細節與最後加工

無論是使用市售的模型組人形，或是自製人形，提升細節都是不可省略的作業。在提升細節時，不是毫無章法地動工，選擇相對應的材料與工具，才能創作出符合情境的模型表現。

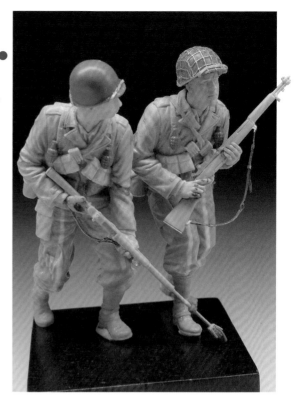

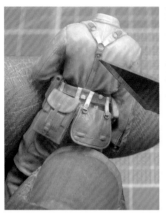

◀提升人形的細節時，吊帶的表現是一大關鍵。除了用切削的方式來重現吊帶陷入衣服的細節外，還可以製作末端翹起的狀態，呈現不同的零件感，或是追加扣環或茄子型扣環，製造精密性、增添模型的密度。

人形就跟ＡＦＶ模型相同，要透過各種不同的裝備來營造差異性，或是追加裝備受損的使用狀態，只要添加更多的細節，即使是五公分的小型人形，也能很有存在感。

因此，不光是人形的基本姿勢與氣氛，還要製作出精緻的細節。將精心製作而成的每一尊人形排在一起時，能增加情景模型的密度，作品的完成度更高。

## 1-4-1 改變臉部的表情

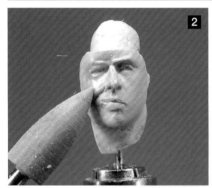

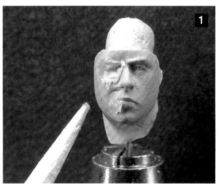

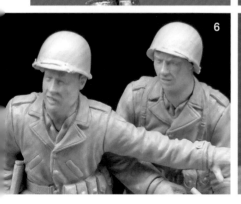

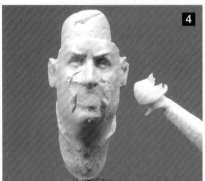

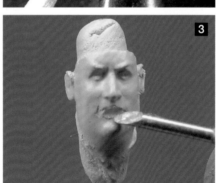

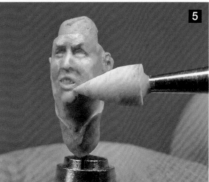

將完工的人形配置在底台上，人形之間的關聯性薄弱，感覺像是放在遊戲棋盤上的棋子，確認人形的細部，臉部也欠缺生動表情。這時候就要使用Hornet生產的頭部模型。

頭部模型具有細膩的細節，能確實提升人形的完成性，但為了避免人形的臉部表情重複，得先改造表情才行。例如「在嘴角處插入細針，製造緊咬臼齒的表情」、「拉高單邊眉毛」、「製造鼓起的臉頰，呈現正在嚼口香糖的表情」等。

各位不妨觀看看戰爭電影，仔細觀察演員的演技與表情，找出能透過塗裝或堆積切削方式呈現的表情，相信情景模型的氣氛就會截然不同。

**1** 站在咖啡廳牆角採左向站立射擊姿勢的射手顯得面無表情，於是我改造了人形的右眼，增添細微的表情變化。先用鑿刀削掉右眼與右嘴，這時候不能只削掉表面，要大面積地削深，改變臉部的表情。接著在雕刻處填上TAMIYA的雙色AB補土（快速硬化型），確認補土稍微乾燥後，用牙籤抹勻補土，讓補土平均分布在表面。

**2** 用刮刀改造右眼，讓右眼變得更細，同時抬高臉頰與右嘴角，製造兇惡的表情。雙色AB補土硬化後，用裝有橡膠打磨頭的電動打磨機，將表面磨至光滑狀態。即使是1/35比例人形的臉頰或嘴巴等細微紋路線條，使用電動打磨機也能完美打磨。

**3** 此款頭部模型通用性高，但臉部表情較為冷漠，所以我要為它製造出張嘴說話的表情。作業流程比照步驟**1**，先用鑿刀雕刻嘴巴，開一個較深的孔洞。畢竟嘴巴是稍微張開的狀態，只要用鑿刀挖深雕刻，就能忠實還原嘴巴的細節。

**4** 用補土堆積嘴巴內側與下側臉頰。如果堆積過量會使成品不夠細膩，因此要少量堆積。如果補土不足，再填上適量的補土。

**5** 等待嘴巴與臉頰的補土稍微硬化後，製作嘴巴內縮與牙齒的輪廓，重現嘴唇。張開嘴巴後，左右兩側會產生法令紋，所以要在嘴角到鼻翼的位置刻出線條。然而，由於嘴巴並沒有張得很大，法令紋只要淡淡的即可。除了堆積補土，還要削圓顴骨或臉部輪廓，呈現帶有懦弱感的表情。此外，當補土硬化後，若感覺嘴唇稍厚，可以用打磨頭磨薄塑形。

**6** 從左圖可以看見狙擊手為了支援受到攻擊的同伴，打算從咖啡廳前往麵包店的位置，以及正在制止狙擊手前進的小隊長（前方人形）。小隊長嘴巴微張，嘴角下垂，表情不安、缺乏自信。相較之下，狙擊手的鼻翼與上唇稍微上揚，並強調臉部的法令紋，露出反感與苦惱的表情。

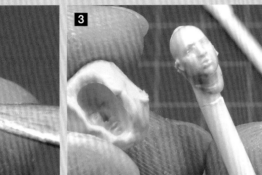

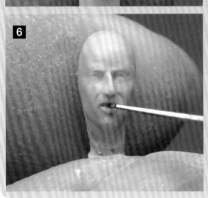

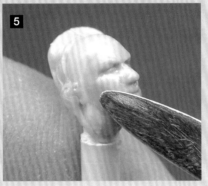

## 運用雙色AB補土 改變臉部表情

●塑膠射出模型組的頭部零件尺寸較小，很難透過改造作業改變臉部表情，因此這裡要說明如何使用具有彈性的雙色AB補土取代原有零件，塑造臉部表情。將頭部替換成雙色AB補土後，作業將更加輕鬆。要完美地複製臉部具有一定難度，但因為只是要稍微改變表情，用刮刀來操作補土即可，這是比較容易的方法。

**1** 先將想要改造表情的自製頭部零件壓進藍白自取型黏土中，再填入TAMIYA的雙色AB補土（快速硬化型）。在剛揉合補土的階段，補土最為柔軟，要趁補土具有絕佳附著力時進行作業。由於藍白自取型黏土質地光滑，可以不用塗上離型劑，如果補土黏在模上，可以先沾點水。

**2** 先準備一根大致切削成頭部形狀的塑膠棒，用塑膠棒按壓補土，將補土壓進模具底部。這時候要用塑膠棒牢牢地按壓，否則補土無法均勻分布在整個模具中，但如果用力過度，會造成複製的原型變形，操作時要注意。

**3** 用塑膠棒按壓補土後，要立刻切取下補土，脫模時要避免複製的原型變形。即使複製失敗，還是可以趁著補土尚為柔軟的時候重新製，不用太過焦急。※我在製作右圖的模具時，因為捨不得使用多一點的黏土，導致複製頭部時模具偏移，複製的原型變形。製作較大的模具，或是使用以矽膠製成的模具，就能降低複製失敗的機率。

**4** 從模具取下複製的原型後，等待補土硬化，確認補土表面沒有沾黏性後，用刮刀改造臉部表情。右圖範例是將緊閉的嘴巴改成張開嘴巴的狀態。首先抬高上唇，拉低下唇，製作嘴巴內部的牙齒輪廓。這時候要留意嘴唇的形狀，由於本範例為男性，嘴唇較寬，厚度較薄。

**5** 張開嘴巴後，鼻翼到嘴角處會出現法令紋，所以要用刮刀刻出法令紋的線條。此外，可以用刮刀按壓下巴與臉頰，讓這些部位凹陷，或是勾勒眉毛下側的區域，加深雕刻，改變面容。

**6** 等待補土完全硬化後再雕刻細節。牙齒從前側到內側呈拱形排列，可雕刻兩側嘴巴，避免牙齒的排列過於整齊。完成牙齒輪廓後，再用刻線鑿刀垂直按壓，重現齒縫。

## 1-4-2 製作M1鋼盔

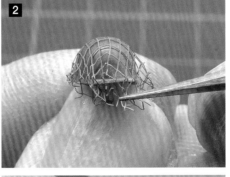

觀察紀實照片，會發現美軍的M1鋼盔經常被套上偽裝網，便於插入枝葉進行偽裝。即使下雨鋼盔淋濕，也不會產生反光。

以前大多使用女性的絲襪重現鋼盔的偽裝網，但近年來市面上可買到蝕刻片的偽裝網零件。以下將介紹使用蝕刻片零件的製作方式。

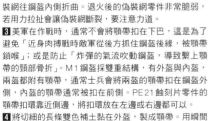

**1** 在此使用Passion Models「WWⅡ美軍步兵裝備與水貼紙組合」（P35-065），內附粗細兩種蝕刻片零件。先將塑膠板鋪在下方，用筆刀割下偽裝網零件，再用瓦斯爐火烘烤零件退火。在烘烤細小的零件時，要小心不要烘烤過度。

**2** 開始安裝偽裝網。先折入鋼盔前緣的偽裝網，再用手指按壓頭頂部位，讓偽裝網貼合鋼盔。用瞬間膠固定折入的前緣，接下來將兩側與後側的偽裝網向下拉，讓偽裝網往鋼盔內側折曲。退火後的偽裝網零件非常脆弱，若用力拉扯會讓偽裝網斷裂，要注意力道。

**3** 美軍在作戰時，通常不會將頸帶扣在下巴，這是為了避免「近身肉搏戰時敵軍從後方抓住鋼盔後緣，被頸帶鎖喉」；或是防止「炸彈的氣流吹動鋼盔，導致繫上頸帶的頸部骨折」。M1鋼盔採雙重結構，有外盔與內盔，兩盔都附有頸帶，通常士兵會將兩盔的頸帶扣在鋼盔外側，內盔的頸帶通常被扣在前側。PE21蝕刻片零件的頸帶扣環靠近側邊，將扣環放在左邊或右邊都可以。

**4** 將切細的長條雙色補土黏在外盔，製成頸帶。用瞬間膠單點黏著頸帶邊緣固定，沿著鋼盔拉住頸帶，再用瞬間膠固定另一側。

**5** 我想重現受傷士兵拿下鋼盔，內側朝上的狀態，所以要忠實還原外盔與內盔的雙重結構。先用電動打磨機在TAMIYA的鋼盔內側挖洞，再用液態接著劑整平表面。

**6** 塑膠因接著劑而軟化，這時候可以用刮刀輕輕按壓鋼盔帽緣，壓出帽緣線條，再沿著線條用鑽針刻出深紋路。

**7** 使用和巧的紙創情景素材「美軍背帶零件組」重現鋼盔內側。

**8** 先折曲紙零件，再將零件黏在鋼盔內側。此款紙創素材的單邊有氟素鍍膜，可在氟素鍍膜端塗上瞬間膠黏著，但這次使用的是木工接著劑。

**9** 將組裝好的零件安裝在鋼盔內側，塗上膠狀瞬間膠固定。

**10** 用電動打磨機雕刻外盔表面，重現凹陷細節，再用陶瓷刀或鑿刀整平凹陷周圍區域，最後用海綿砂紙打磨至光滑狀態。外盔除了能保護頭部，還能當作鍋子、鏟子、榔頭使用，可以在表面製造傷痕，表現使用感。

**11** 完工的M1鋼盔。除了有無安裝偽裝網，每頂鋼盔的扣環位置與頸帶的固定方式都有所不同，也可以將破掉的偽裝網或內盔的頸帶往上移，製造出鋼盔的變化性與特徵。

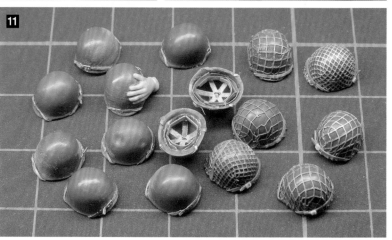

## 1-4-3　重現隊徽與階級臂章

**1 2** 情景模型作品中的四號戰車隸屬於德國戰車教導團，美軍則為陸軍第30步兵師。先準備Passion Models的隊徽臂章水貼紙，以及相同尺寸的打洞器，敲打打洞器兩側，讓前端變成橢圓形。使用片狀的長條雙色補土，用打洞器挖成橢圓形，塗上膠狀瞬間膠，將補土貼在人形的右肩。

**3 4** 比照隊徽臂章的方式，用片狀長條雙色補土製作階級臂章。先複製階級臂章水貼紙，在內側噴上噴膠，貼在補土上。用筆刀切割複製後的階級臂章，將臂章貼在上臂中間區域，兩手臂都要貼上水貼紙。先完成人形的塗裝，再從片狀補土上方貼上階級臂章與隊徽臂章水貼紙，完成臂章的加工。

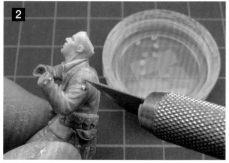

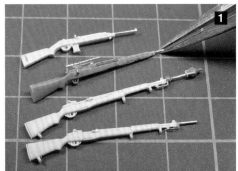

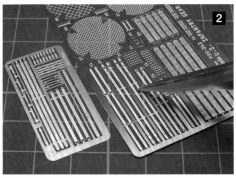

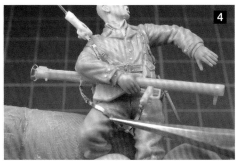

**1** 改造 M1 卡賓槍。將原有 DRAGON Gen2 容易斷裂的槍身，換成 0.5mm 黃銅管，雖然從照片看不出來，我還將彈藥袋裝在槍托上，下方為 M1903 A4 狙擊槍。我切削了 TAMIYA 的 M1 加蘭德步槍，安裝黃銅材質的狙擊鏡與拉機柄。下方的兩把槍也是 Gen2 的加蘭德步槍。我裝上榴彈發射器，用塑膠片製成前爪，在前方裝上手榴彈，安裝在其中一把步槍的前端。

**2** 使用 DRAGON 的「U.S.機甲步兵 Gen2」內附的背帶零件，以及屢於本書出現的「WWII 美軍步兵裝備與水貼紙組合」蝕刻片零件。

**3** 開始製作槍背帶。首先將蝕刻片零件退火，軟化蝕刻片。DRAGON 的蝕刻片零件無論是背帶孔還是扣環還原性都極高，但 MA2（圖右）的零件較長，可比照圖示的方法將背帶折成三折。此外，將 MA3（圖左）折成兩折，讓 MA2 穿過扣環黏著，最後在扣環附近套上皮革固定環（MA7）。如果是 Passion Models 的背帶零件，可依照說明書的指示來組裝。黏著零件時，都是使用混合低黏性與膠狀瞬間膠的接著劑。

**4** 將槍背帶安裝在槍枝，先暫時固定在人形的手上，確認握持性。要讓槍背帶面對地面垂落，並確認能貼合身體，產生自然的鬆弛感。預先做蝕刻片零件的退火加工，會使零件更容易彎曲，但由於質地變軟，要留意是否變形。

**1** 彈藥帶是用來收納 M1 加蘭德步槍的備用彈藥的，屬於斜背帶式的攜帶布製彈藥帶。如果要製作射手人形，這是非常值得重現的裝備。早期都是使用模型組零件或雙色 AB 補土製作彈藥帶，但由於在本作品中，許多人形都會佩掛彈藥帶，我選擇更為省時的量產彈藥帶。我用 DRAGON 人形組內附的零件，製成兩個平緩圓弧形零件，黏著零件後變成八字形，再將合為一體的零件壓入藍白自取型黏土，取出零件後在模具內填入保麗補土，複製零件。

**2** 在紀實照片中，經常會看到士兵以十字交叉的方式掛著兩條彈藥帶，因此我用膠狀瞬間膠將彈藥帶固定在側腰部到胸口的位置。如果人形採夾緊腋下的姿勢，無法安裝彈藥帶的話，可以配合手臂的角度切割口袋，或是將口袋裝在手臂下方的位置。

**3** 將切成帶狀的長條雙色補土片貼在胸口到背部的位置，呈現十字交叉佩掛的樣子。棉製的彈藥帶布料較薄，背部部分很容易扭曲，這裡用雙色 AB 補土塑形，擴大背帶的寬度，重現扭曲的外觀。接下來保麗補土填補複製的口袋與身體之間的縫隙，讓彈藥帶更貼合身體。

**4** 製作彈藥帶背帶的皺摺時，順便裝上 M1 加蘭德步槍的彈夾。我使用的是 DRAGON 的「U.S 機甲步兵 Gen2」中，安裝在輕兵器溝槽的彈夾。削掉單邊彈子彈後，插入背帶黏著固定。此外，我還使用了 TAMIYA 的「美軍士兵裝備組」手榴彈，將手榴彈裝在吊帶的交叉部位。如果是身穿軍裝大衣的士兵，或是沒有佩掛吊帶的士兵，則是將手榴彈裝在腰間彈藥帶。

**5** 雖然軍裝的縫製手法牢固，但戰場與日常生活不同，軍裝一定會裂開或破洞。由於要將人形配置在顯眼的區域，可使用雙色 AB 補土製造出破洞或破裂等受損表現。

**6** 隊徽與階級臂章等徽章，屬於刺繡的袖章，可用片狀補土呈現立體感。雖超出標準比例，但貼上水貼紙後，能讓人形更加亮眼。具有變化性的各類裝備也是作品的一大亮點，當士兵人數愈多，效果愈明顯。

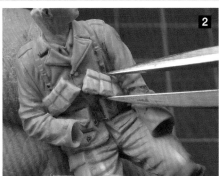

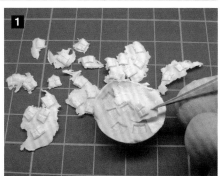

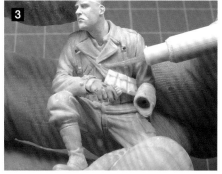

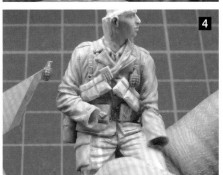

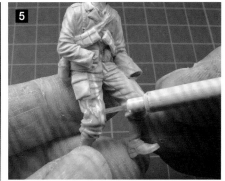

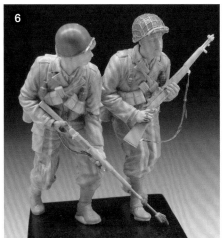

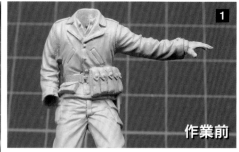

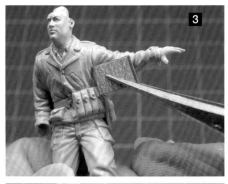

作業前

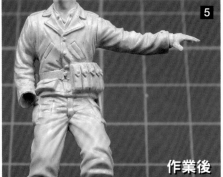

作業後

**1** 噴上水補土的作用，是為了統一改造部位的色調，並加強塗料的顯色與附著力，還能填補細微的傷痕，或是讓凹凸的皺摺更為平滑，可說是打底作業不可或缺的工具。為了確認模型造型的加工效果，噴上水補土是相當重要的步驟。上圖的人形就是噴上水補土後的狀態，能明顯看出表面相當粗糙，若沒有噴上水補土便難以看出。在單色塗裝下，部分紋路線條被填平、出現不自然的皺摺、留下沒有削除乾淨的補土等，各種瑕疵都一覽無遺。

**2** 在打磨細節較少的寬廣面時，GSI Creos 的 Mr. Polisher Pro 電動打磨機是相當好用的工具。

**3 4** 用海綿砂紙與砂紙仔細地進行最後加工。近年來，可以在市面上買到多樣化的海綿砂紙，品質、厚度各有不同，有些海綿砂紙具備優異的耐用性。可先將海綿砂紙切成三角形，用來打磨細部；如果是單點區域的最後加工，可以用鑷子夾住切成小塊的砂紙打磨。

**5** 完成表面最後加工的狀態。在本書範例中，此尊人形的表面較為粗糙，幾乎接近脫皮的狀態，但只要分別運用合適的工具，就能節省最後加工階段所花的時間。

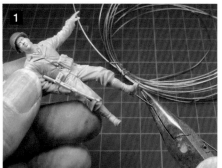
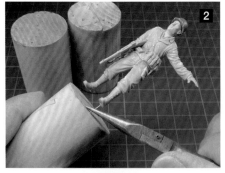

1／35 比例的人形大約等於食指的大小，其中包含細節，如果要分色塗裝，勢必得花費許多時間。在漫長的作業過程中，還要先用把手固定模型，配合工具的輔助，才能增進塗裝的效率。

此外，完成塗裝後，為了避免掉漆，或是塗裝面沾附灰塵或雜質等，要將零件清洗乾淨，並且先噴上水補土打底。千萬不可省略前置作業。

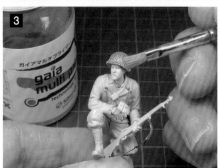

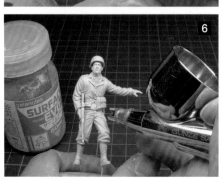
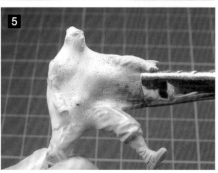

**1** 塗裝 AFV 模型時，可以拿住車體內側或砲塔進行塗裝。但人形並沒有可供握持的部位，很難直接塗裝。如果手碰到塗裝面的話，零件表面會因為手指的油脂產生光澤，因此一定要先安裝把手。一開始先用手鑽在腳底打洞，再穿入 0.8mm 黃銅線。

**2** 以五公分為單位，切割直徑約三公分的木棒，製作數個模型的把手，再將腳底穿入黃銅線的人形插入木棒固定。不要用太粗的木頭當作把手，否則長時間握持會手痠。如果把手太長，放在桌上時就會倒下，所以一定要切割成合適的長度。插入黃銅線固定人形後，塗上瞬間膠暫時固定。近年來在市面上也能買到塗裝人形的專用把手（參照 P48）。

**3** 幾處部位安裝了蝕刻片零件或黃銅材料，遇到這些提升細節的部位時，就跟塗裝車輛的方式相同，可先塗上金屬色底漆。我選用了 gaianotes 的多功能金屬色底漆，塗料附著力出色。由於底漆的濃度較高，為了防止不小心填平紋路線條，可以先加入硝基溶劑稀釋，以覆蓋塗裝的方式，就能呈現漂亮的效果。

**4** 在美軍 M1 鋼盔的外盔塗上粗糙質地的塗料，避免表面反射。本範例的鋼盔並沒有裝上偽裝網，可以塗上加入硝基溶劑稀釋的 TAMIYA 補土，重現粗糙質感。實體鋼盔的塗裝是使用混入沙粒的塗料，在製作鋼盔模型時可視情況調整，比照鑄造表現，避免表面過於粗糙。

**5** 噴上水補土前，先用毛筆沾取起泡的中性清潔劑，仔細地清洗人形。

**6** 等人形完全乾燥後，在全身噴上水補土（使用 gaianotes 的 EVO 水補土），施加塗裝的底漆。先稍微稀釋水補土，再一層層噴上水補土，避免填平細節線條。

# 進行人形的加工作業時，務必使用電動打磨機

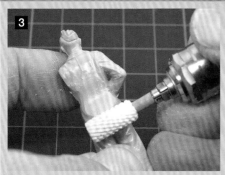

◀ARGOFILE的「SBH35nST-B」電動打磨機不僅適用於車輛或建築模型，也能用來打磨人形。採3.0Φ備用夾頭以及2.35Φ安裝夾頭，具備正反迴轉與無段速度控制功能，還附有便利的腳踩開關，方便作業。此機種的特長，是不易晃動的高精準度軸心，以及低迴轉時的扭力，即使選擇低速作業，打磨頭也不會卡住，可以在細小的單點區域切削。

在製作車輛或建築等模型時，少不了切削與打磨塑形作業。即使模型尺寸較小，在作業時耗費的力氣也會比想像中多。此外，進入最後加工的階段，作業內容通常比較單調，製作人形也是一樣，這時候一定要使用電動工具。不光只有切削作業，切割或開孔時也會用到電動工具。利用電動工具切削砂紙無法觸及的位置，或是雕刻較厚的塑膠零件、合成樹脂零件，都會更為得心應手。除了製作車輛模型以外，製作人形時，電動工具也是一大助力。在進行複雜的作業時，不妨多加運用便利的工具，讓單調的模型作業更具樂趣。

## 其一 塑形、粗削用

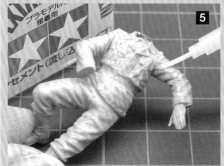

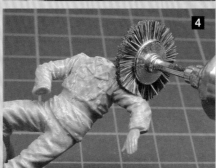

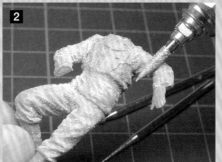

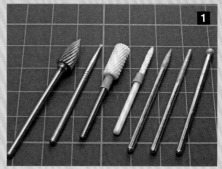

**1** 上圖是塑形或粗削時經常用到的接頭工具，前端形狀各有不同，種類豐富。包括鑽石打磨頭（右）、具備鎢鋼材質刀刃的超硬打磨頭（右），合成樹脂當然沒問題，還能切削黃銅材質零件。還有具備高硬度特性與優異耐熱性的氧化鋯打磨頭（中）等，可依據切削狀況或材質選用。

**2** 在雕刻皺摺時，砲彈形打磨頭是非常方便的工具。由於前端為圓錐細頭，可以調整切削的粗細程度。

**3** 氧化鋯打磨頭的熱傳導性較低，切削時幾乎不會發燙，塑膠不易附著。可用來削除紋路線條，也可輕鬆地快速切削合成樹脂人形，切削痕跡相當平滑，方便後續加工。

**4** 尼龍刷可去除切削後殘留的毛邊或塑形。除了確認作業後的狀態，切換成高速還可以去除細微的高低落差。

**5** 切削後塗上液態接著劑，整平表面。

## 其二 表面加工用

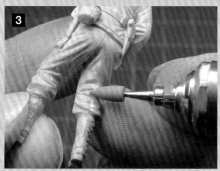

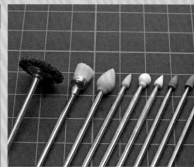

**1** 打磨零件表面加工時會使用的前端工具如下。左邊兩種粉紅色打磨石是用於一開始的粗磨加工，右邊的兩種白色打磨石為塑形用，再右邊的三種打磨石為橡膠材質，用於最終加工。左邊的尼龍刷是用來去除毛邊或打磨的細屑。在使用各種接頭工具完成切削後，要塗上接著劑整平表面，但接著劑只能熔化粗糙的表面，無法去除零件產生的突起或凹陷處。此外，此種加工方式只適用於塑膠材質零件，像是保麗補土、雙色AB補土、合成樹脂等材質的加工，必須先經過切削作業。

**2** 粉紅色打磨石能快速削除塑形效果較為平庸的區域，或是表面粗糙的部位。還能比照圖示的方法，製造雙色AB補土平滑的表面。打磨石分為圓柱或球形等數種形狀，在製作皺摺時，可以使用圖中的圓錐形磨頭。此外，可依據皺摺線條的強弱，選擇合適尺寸的打磨石。建議事先準備不同尺寸的打磨石，這樣一來就能提高作業的效率。

**3** 圖中的橡膠打磨石用於最後加工，分為好幾種號數，可依照打磨對象分別使用。使用較粗的打磨石，可以一邊塑形一邊加工。

**4** 在打磨塑膠或補土後，打磨石容易堵塞異物，如果感覺打磨力不佳，可以用片狀的鑽石砂紙磨掉打磨石外層，去除異物堵塞。除了用來清潔，鑽石砂紙還能將打磨石磨成各種形狀，是相當便利的工具。不過，在安裝打磨石的時候，要先降低電動打磨機的轉速。

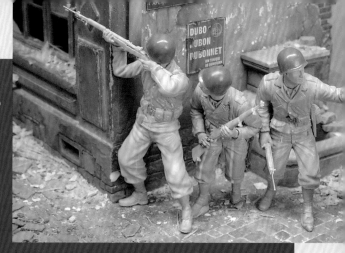

# 以邏輯探討作品的看點

只是隨意地以整體印象為優先，在情景模型中配置各種要素，很難創造出理想的表現。這裡要為各位說明如何更有效地表現模型的情景。從想要的效果中作出取捨是最重要的。

## 考量人形的配置

●接下來將大略分為三大項目，實地解說製作與修正模型的過程，讓各位了解我是如何構思人形的配置方式。

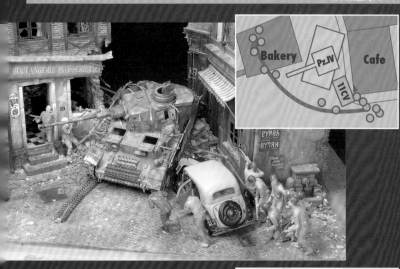

### 配置 1

●由於事先製作了情景模型建築內部的結構，我先在麵包店內部配置布陣的士兵，以呈現情景模型內側的亮點。然而，從正面檢視模型，無法看見店內的景象，左邊顯得空洞，右邊過於厚重，畫面平衡感欠佳。

●咖啡廳的小隊可以製造疏密性，但寬廣的麵包店門口只有兩位士兵，無法填補空洞的空間感。此外，前方的士兵往左邊奔跑，雖有誘導觀者視線的效果，但只是往麵包店移動，朝向左邊的方向感較為薄弱，欠缺戰場的緊張感。

●另外，作品最大的看點到底是在咖啡廳還是麵包店？畫面主題曖昧不明，構圖也欠缺統一性。

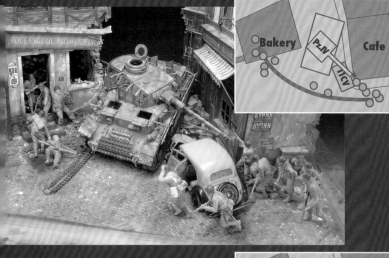

### 配置 2

●修正「配置1」的問題後，外觀如「配置2」。「配置2」著重於畫面正面的精密度，內側的亮點較為保守。我將原本配置在麵包店內的士兵，改為配置在店門屋簷前。除了增加屋簷前的士兵人數，還配置了受傷士兵、拉著傷患以及呼叫軍醫的士兵，展開一段故事，構成作品的重點。如此一來，在雪鐵龍汽車後方奔跑的士兵（軍醫），讓兩邊產生了關聯性，並強調朝向左邊的故事方向性。此外，觀者能看出受傷士兵的存在，感受到敵軍正從情景模型後方射擊，更有緊張感。

●為了讓麵包店前方的焦點顯而易見，我將四號戰車的砲管朝向右邊，這樣可以呈現站在咖啡廳牆角的射手與四號戰車對峙的畫面。四號戰車的砲管顯現出德軍的可怕之處，畫面呈現出更為深遠的意義。

●然而，咖啡廳與麵包店的士兵小隊欠缺量感的變化，疏密性較弱，還要繼續修正。

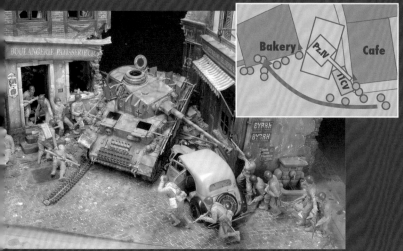

### 配置 3

●從「配置1」到「配置3」，士兵從咖啡廳牆角朝向麵包店的方向並沒有改變，但我只在咖啡廳內配置一尊人形，因此將畫面重點放在配置於店門口的九尊人形，更具量感。我在店面右側追加兩尊人形，其中一尊人形拿著湯普森衝鋒槍，擺出掃射敵軍的姿勢。「配置1」與「配置2」都只有一尊射擊姿勢的士兵，在「配置3」追加另一尊士兵後，更能強調敵軍的存在感。此外，我在店面左邊追加了受傷士兵，在強調激烈的作戰場面之餘，也能提高緊張感。

●增加配置在畫面重點的人形後，靠咖啡廳的人形產生適當間隔，與麵包店的小隊之間形成強弱變化。我將麵包店配置在畫面背景，引導視覺重點。當牆壁位於視覺重點後方時，牆壁便成為視線的緩衝，能凸顯前方人形的存在，這是運用牆壁的基本方式，是大家經常運用的配置模式。

●但如果沿著牆壁配置所有的人形，構圖的縱深感較弱。這裡可以入口為中心，在中間與外側配置人形，製造人形排列的變化。

完成情景模型後，製作和塗裝都很完美，但總覺得「少了點什麼」——各位是否有過類似的經驗呢？這是因為作品的「看點」徒具表面。

「看點」就是作者透過作品傳達給觀者的重點，是吸引觀者興趣的區域，情景模型通常需要兩種看點。第一種是「吸引第一道目光」的看點，另一種則是「帶給觀者全新發現或驚奇」的看點。

前者為情景模型的中心，也就是作品的視覺重點。在「站在柏林街頭舉起雙手投降的德軍」、「大批士兵拖著滿是泥濘的大砲」中，作者藉由投降的士兵或大砲展開故事，吸引觀者對作品的興趣。當作品「吸引第一道目光」的區域模糊不清時，視覺重點較弱，讓人難以理解作品的主題。因此，在製作情景模型時，要縮小作品的主題，明確地傳達場景的狀況，以凸顯視覺重點，讓作品的看點更為鮮明。然而，光這樣做並無法展現作品的魅力，因為觀者僅聚焦在作品的視覺重點，看久了還是會感到厭倦。這時候就需要第二種看點，也就是「帶給觀者全新發現或驚奇」的看點。製作的重點是能引起共鳴的模型細節。例如「生長在跑道裂縫上的野草」、「經過日曬而褪色的招牌」等。

把觀者的視線引導至作品的看點是最重要的。人的視線通常會聚焦在具有變化性的區域——在大量的方形卡片中，擺放一張圓形卡片，人的視線就會放到圓形卡片上，讓人印象深刻的作品大多都有運用類似的機關，反之，讓人感到「少了什麼」的作品，在機關的布局上顯得薄弱許多。如果觀者說出：「這件模型作品真是讓人百看不膩！」就代表這個作品充滿了作者的用心，為觀者帶來了全新發現和驚奇。

## 讓模型看起來更為精緻的配置訣竅

●毫無章法地配置情景模型中的要素，無法獲得精緻的外觀效果。以下有幾種配置的訣竅，將這些訣竅加以組合，就能提高配置的完成性。

●若沒有精心構思，隨便配置情景模型的要素，方向就會趨向一致。例如配置了戰車與非裝甲車情景模型，即使兩種車輛朝向不同方向，如果戰車砲管與非裝甲車的方向相同，或是砲管與情景模型底台邊框的方向相同，當這些要素呈平行排列，看起來就不自然，也會因此失去畫面的動感。

●雖然也可以視主題刻意平行配置要素，或是讓情景模型的最佳位置平行排列，但這些都是少數的例外，一般還是要避免平行配置要素。
●圖1為砲管、汽車、來福槍方向呈平行配置的範例，圖2則是改變各要素的角度，避免平行配置。圖1當然也是作戰場景，但較為明顯的要素方向一致，就會讓構圖

的動感大打折扣，感覺只是把人形配置上去，畫面顯得單調。相較之下，圖2的每個要素角度各有不同，抓住了畫面的節奏感，並產生生動感。各要素自然地分布在相對應的位置，能讓人感受到戰場的緊張感。

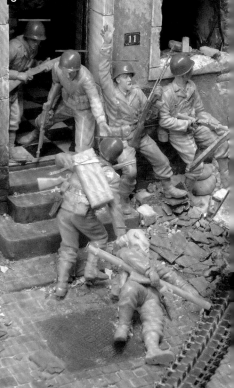
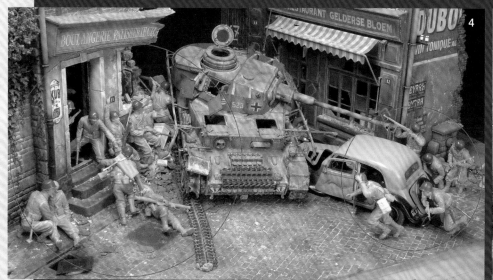

③上面已經說明了模型要素方向一致的缺點。在配置人形時，尤其是戰爭等需要動感的場景，人形的頭部高度也不能對齊。因此，可以多加利用樓梯或瓦礫等地形環境。此外，也可以製造「躺下」、「上身前傾」、「踮腳尖」等姿勢變化，改變頭部位置的高度，製造充滿動感的畫面，構圖就充滿戲劇性。範例的頭部高低落差較為明顯，高度只要稍有差異，視覺效果便大為不同。配置人形時，一定要留意頭部高度的差異。
④再次重申人形疏密度的重要性。大型情景模型的常見錯誤範例，就是人形的配置過於稀疏。為了保持人形的間隔，或是營造多個支線故事，而刻意分散情景模型上的人

形，便容易讓構圖缺乏統一性，顯得單調。因此，要製造疏密度適中的人形配置，可以比照範例劃分大小集團（大圓圈圈和小圓圈圈處），這能讓構圖更有可看性與統一性。作品中的咖啡廳集團人數較少，麵包店的人數較多，加上各集團的人形間隔各有差異，疏密度非常完美。配置若是過於稀疏，畫面動感薄弱，會給人單調的印象；製出疏密度後，畫面產生層次變化與緊張感。有緊張感的畫面，容易給人留下深刻印象，無論是模型大賽或展覽的場合，都比較容易吸引觀者的目光。如果情景模型的配置過於整齊，便會失去動感，顯得平凡。不要讓畫面過於平衡，才能加強動感與緊張感。

**1/35 原寸**

# 修飾射出成型模型組人形

"Defending the summit"
- 初次登場：HOBBY JAPAN MOOK MILTARY MODELING MANUAL
- 模型組：DRAGON 1/35 德軍第3空降獵兵師（阿登）No.6113

活用模型組的特徵，動手修飾人形

DRAGON的人形模型組因使用獨到的素材，長年來深受模型迷的支持。在二〇〇〇年前後，DRAGON推出許多經典產品，對於製作車輛或情景模型有極大的助益。這裡介紹的人形，也是DRAGON當時生產的產品。

DRAGON的人形模型組當然很好，但偶爾不妨動手改造早期的人形，在製作的過程中會發現許多質地精良的商品。

完美的合成樹脂模型組當然很好，但只要修正以上的瑕疵，便能徹底改變外觀印象。

DRAGON的人形最常出現的問題，就是腋下縫隙較大，頭部的角度也稍微朝下。然而，人形原本的品質已經十分精良，只要修正以上的瑕疵，便能徹底改變外觀印象。

然而，還是有姿勢過於生硬，以及細節不夠明顯等小瑕疵。沒有過於浮誇的表現、通用性高是它的一大魅力。

素材，對於製作車輛或情景模型有極大的助益。這裡介紹的人形，也是DRAGON的人形模型組因使用獨到的

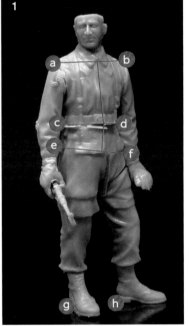

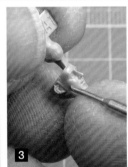

**1** 人形視線朝向遠方，擺出佇立的姿勢，很有士兵的氣勢，但如同上述，問題在於腋下縫隙較大加上姿勢生硬。首先要讓身體重心的移動更為明確。當人自然地站立時，體重不會平均分布在雙腳，如果重心放在單腳 g，同一邊的腰部 e 會傾斜抬起。身體為了取得平衡，會往另一邊（本範例為左邊）傾斜。即使是素組的人形，重心有移動，還是要調整各部位的傾斜角度，製造出稍微放鬆力道的姿勢。首先，為了強調放在右腳 g 的重心，先切割左腳連接根部，將左腳前移半步。這樣會使得左腰部 f 降低，重心更偏向右腰部 e。接下來稍微切削右腰部零件上面的 c 部位，在左腰部與上半身之間的 d 部位塞入填充物，當左肩膀 b 稍微上抬，a 與 c 的距離變窄，b 與 d 的距離變寬，能強調放在右腳的身體重心。此外，裝上手臂零件後，腋下縫隙較大，為了讓手臂與身體貼合，要從肩膀到腋下斜向切割手臂零件。反覆對合佩掛裝備的身體與手臂，削掉造成干擾的部位。

**2** 塑膠射出成型模型組的人形，受到成型的限制，分模線周圍的紋路線條不夠清晰，因此要用鑿刀或筆刀重新雕刻紋路線條。其他需要重刻線條的區域還有吊帶與皮帶周圍。繫上皮帶後布料受到壓迫，容易產生擠壓在一起的皺摺。另外，雕刻上衣或長褲（拉鍊）的衣襟部位，能呈現衣服的層次變化。

**3** 人形的臉部情表還不錯，頭部零件可直接沿用，但嘴角稍微上揚，要笑不笑地看起來不太自然。我用鑽針插入嘴角，直接往下拉，讓嘴巴緊閉。再用鑿刀切削臉頰，讓面容看起來消瘦一些。

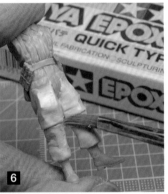

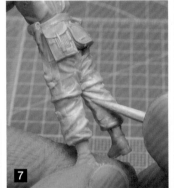

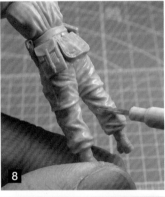

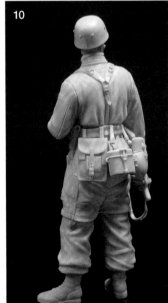

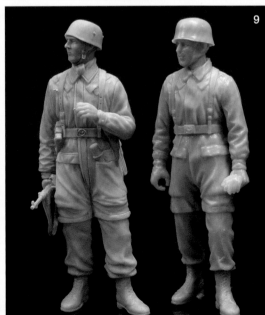

**4** 將大頭針安裝在鑽針接座上，重新雕刻眼睛紋路。雕刻時不要過度施力，用刻劃的方式反覆雕刻。

**5** 傘兵靴的鞋帶延伸至腳踝，十分顯眼。用蝕刻片鋸從鞋帶的紋路線條上，刻出交叉的紋路。若是紋路線條凹陷，經過塗裝後就不會過於明顯。

**6** 空降獵兵的空降長褲通常較為寬鬆，但模型組的長褲零件較窄，欠缺重量感，因此用TAMIYA的雙色AB補土（快速硬化型），在長褲的紋路線條上堆積補土，增加重量感。揉合主劑與硬化劑後，補土的黏性較強，這時候將補土塗抹在目標區域，就能讓補土附著。由於表面具沾黏性，較難操作，可以用沾水的畫筆輕刷表面，整平輪廓。

**7** 確認堆積的雙色補土表面後不具沾黏性後，再開始進入塑形作業。先用手觸摸，確認不具沾黏性，再用牙籤或刮刀刻出皺摺。由於空降長褲的褲管被收進傘兵靴中，可以製造褲管附近的鬆弛皺摺。

**8** 最後用沾有硝基溶劑的畫筆輕刷補土表面。

**9 10** 素組與改造後的人形比較圖。雖然有更換左手臂零件，還是看得出手臂與身體的密合性明顯不同。去除腋下的縫隙後，身體看起來更為緊實。此外，我增加了人形腰部下方的厚實感，加強身體的重量感與存在感。沿用TAMIYA與Gen 2系列的裝備零件，安裝佩掛裝備的皮帶與扣環後，看起來更加精緻。

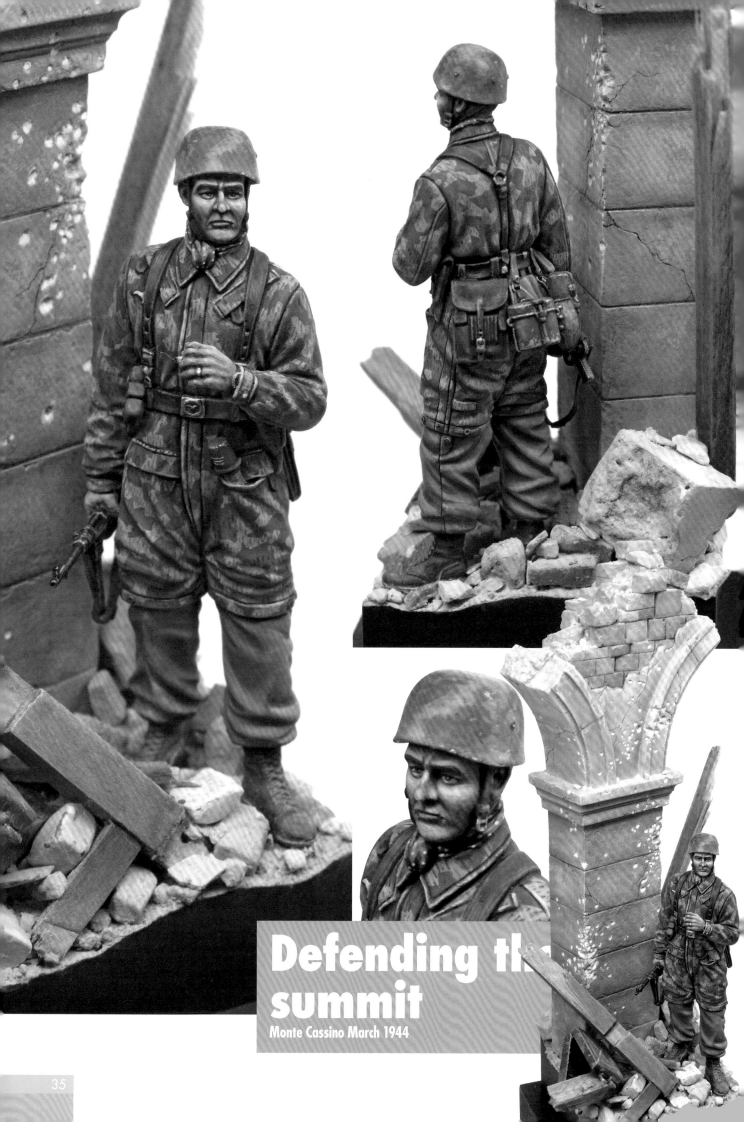

# Defending the summit

Monte Cassino March 1944

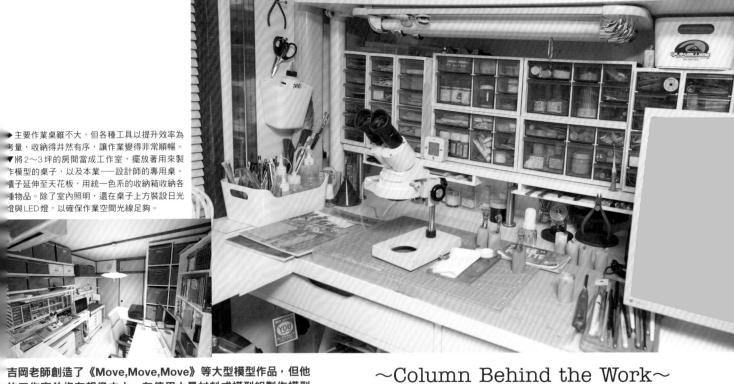

→主要作業桌雖不大，但各種工具以提升效率為考量，收納得井然有序，讓作業變得非常順暢。
▼將2～3坪的房間當成工作室，擺放著用來製作模型的桌子，以及本業──設計師的專用桌。櫃子延伸至天花板，用統一色系的收納箱收納各種物品。除了室內照明，還在桌子上方裝設日光燈與LED燈，以確保作業空間光線足夠。

吉岡老師創造了《Move,Move,Move》等大型模型作品，但他的工作室並沒有想像中大。在使用大量材料或模型組製作模型時，如何以高效率完成作業，與提升模型作品的品質息息相關。在此介紹吉岡老師工作時，幾種整理模型工具的方式。

## ～Column Behind the Work～
# 吉岡和哉的工作室
## 分類、整理、提升效率

### 在大面積桌板進行製作與拍攝

### 整理並分類桌上的工具與材料

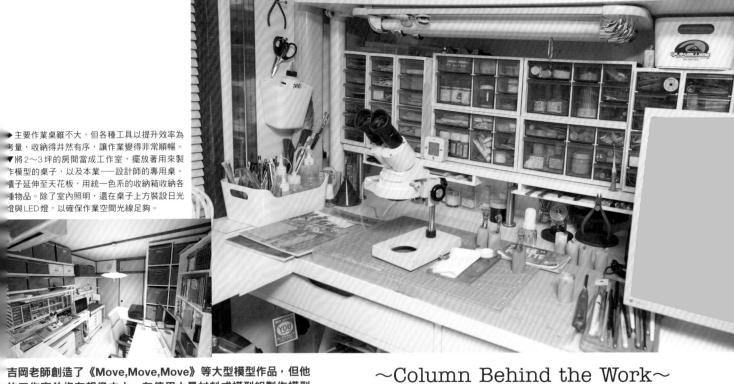

**1** 我習慣隨時整理桌面，只會把必要的工具放在托盤上。這時候會準備各種筆與調色盤。
**2** 我在工作桌前面擺放附帶抽屜的收納櫃。除了常用的接著劑或舊化材料，還收納了細小的各類塑膠零件。
**3** 在工作桌旁邊擺放小桌子，架設背景紙，隨時可以拍攝模型。本書的模型作業流程照片，都是在此拍攝而成。
**4** 我將小桌子加以改造，加裝鉸鏈以安裝大型桌板。如果像是製作本書的大型情景模型時，就會運用此空間來作業。
**5 6** 可用於情景模型的材料不容易找，例如可作為底台的木板、合成樹脂材質人形等。我會將這些材料分類並放進綠色收納箱。
**7 8** 在攝影台下方安裝設計圖收納用途抽屜，分類收納較矮的材料。大致的分類方式是將vallejo等溶劑類放進收納盒，把AK或Ammo等舊化琺瑯塗料放進其他的抽屜，非常簡單。每次使用完都要馬上歸位。

### 將材料歸類並收納

### 用紙箱整理收集到的素材

※更詳細的模型工作室介紹收錄於《モデラーズルーム　スタイルブック》（大日本繪画出版）。

# 人形的塗裝作業

塗裝作業是非常有趣的環節。甚至可以說，製作人形的真正樂趣，是從塗裝開始。例如在嚴寒的東方戰線，臉孔被凍到發紅；在炎熱的非洲沙漠，軍裝布滿灰塵與皺摺。只要發揮巧思，就能替在嚴苛環境下作戰的士兵注入生命。人形塗裝就像是作畫，是充滿魅力的作業。

當然也有很多人不擅長人形的塗裝作業，在塗裝時必須全神貫注，並沒有想像中容易。然而，就算是模型界的知名人形塗裝師，也不是一開始就擅長塗裝作業，要經過長年的經驗與刻苦練習，才有今日的成果。為何要描繪陰影？為何要用某種塗料？只要理解其中的意義，就能讓完成的塗裝更具說服力。

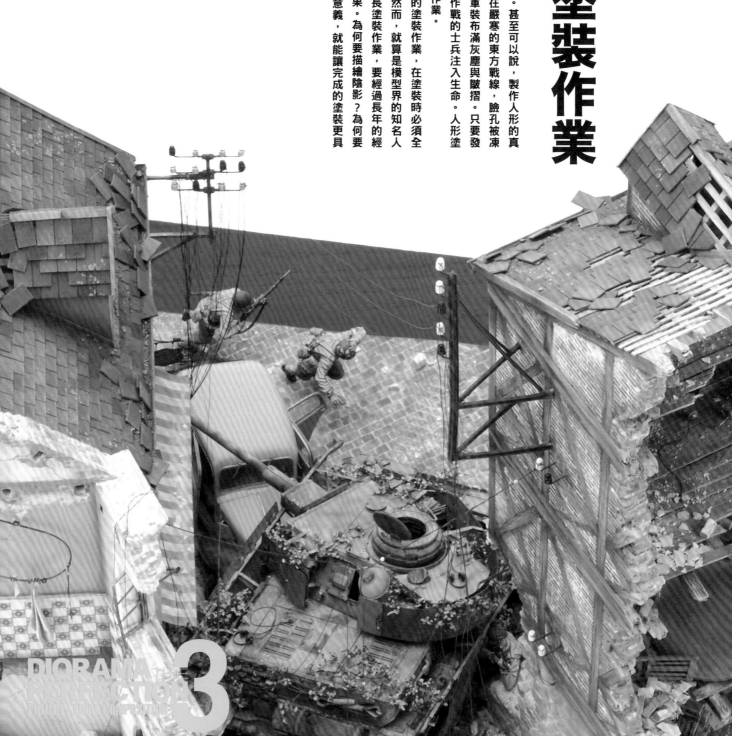

# 2-1 何謂人形的塗裝？

在進行人形的塗裝作業時，要使用合適的材料、工具、畫具。畫具的好壞會影響到塗裝的容易性。以下要說明人形塗裝作業的構思，代表性的畫具特徵與使用工具，以及人形塗裝的基本技法。

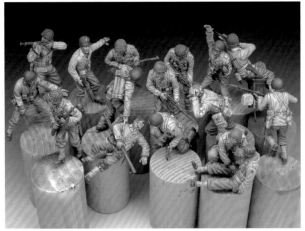

◀有別於為了強調存在感而採多色塗裝的單一人形作品，當一個情景模型中配置多個人形時，為了避免周遭人形與其他要素互相干擾，基本塗裝訣竅在於減少下筆次數。

人形的加工方式可說是琳瑯滿目，比如不塗陰影，仔細地替細部分色塗裝的真實塗裝法；或是製作者預想所有細節的光線方向，描繪亮部與暗部的繪畫塗裝法；以及同時採納兩種塗裝法優點的綜合塗裝法等，可運用的方式非常多。

要選擇哪種塗裝法，依製作者的喜好而異，還要考量到塗裝與其他要素的搭配性。例如，若是博物館的展示風格模型，旁邊擺放著塗裝風格強烈的歐洲風人形，看起來就不太搭調。首先各位要思考的是，這個人形需要什麼樣的加工效果？

除此之外，選擇合適的工具，打造有利塗裝作業進行的環境，也是不可或缺的條件。

塗裝的基礎在於仔細地分色塗裝，先從基本塗裝開始，接著再慢慢增加塗裝色數。

## 2-1-1 進行人形塗裝作業時會用到的工具與塗料

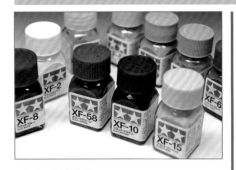

### 琺瑯系塗料

TAMIYA琺瑯塗料受到初學者及資深玩家愛用，優點是購買容易、價格平實，可作為入門塗料。琺瑯塗料的乾燥時間較久，但也較易進行調漆。色調延展性佳，也不易產生筆刷痕跡，非常適合採用筆塗法。然而，在層層覆蓋筆塗時，得注意一些細節。當塗料完全乾燥後，如果用過強的筆觸在塗料上層塗刷，會導致底漆剝離（底層的琺瑯塗料融化）。

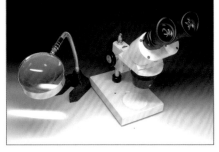

### 放大鏡

進行人形的塗裝作業時，會依著眼點不同而有不同的塗裝方式。如果要進行1/35比例的人形塗裝，許多模型玩家都少不了放大鏡的輔助。若少了放大鏡，我也會覺得難以作業。要大致掌握整體狀態時，我會使用圓弧狀的放大鏡；若要描繪人形的細部，就會使用立體顯微鏡。放大鏡的倍率較低，只有四倍；但顯微鏡的倍率高達二十倍。倍率愈低，視野愈廣；倍率愈高，視野愈窄。

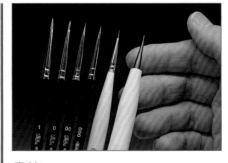

### 畫筆

Winsor & Newton的7系列是人形塗裝的必備畫筆工具。使用高級黑貂毛，塗料吸附性佳，可以採用更為纖細的塗裝方式。平均價格超過1,000日幣，雖然單價較高，但筆尖不易分岔，比一般的畫筆更為耐用。使用頻率最高的粗細度是No.00，No.0適合廣範圍塗裝，No.000則適用於細部描繪。其他還有在眼部塗裝時能發揮最大功效的MODELKASTEN眼線筆，以及通用性高的文房堂WOODY FIT面相筆等。

### 硝基塗料

雖然很多人認為硝基塗料不適用於人形塗裝，但也有少數愛用者。主觀上，使用硝基塗料的難度較高，但無論是顏色、塗膜強度、塗料的附著力等，硝基塗料的表現都非常優異。硝基塗料乾燥速度較快，採用筆塗法時，需要一定的技術。在進行本作品的塗裝作業時，我會將硝基塗料用於槍枝的底漆或施加消光保護膜，銀色與金色的金屬色硝基塗料最具效果，顆粒細膩，金屬質感優異，加上具高黏性，易於在細部上漆。

### 油畫顏料

油畫顏料一直都是人形塗裝師的愛用材料。原本是用來作畫的畫材，只要熟悉顏料的特性，在塗裝（描繪）上就會更為容易。很多人都知道，顏料的缺點是乾燥時間較慢，但如果採用混合相鄰色的調漆技法，沒有任何塗料能勝過顏料。然而，顏料的調色非常困難，需要具備一定的色彩學知識。近年來市面上可以買到國外生產的顏料，部分種類已經事先調成軍用色調。

### 水性壓克力塗料

vallejo水性壓克力塗料至今依舊是人形塗裝的主流塗料。有別於以往的壓克力塗料，延展性佳、遮蔽力強，且乾燥時間極快。可以加入濃度極低的純水稀釋，層層覆蓋製造漸層的塗裝法。可以將海綿、廚房紙巾、烘焙紙沾水，當作溼潤的調色盤，再將塗料擠在上面使用。進行本作品的小物品塗裝作業時，就是水性壓克力塗料派上用場的時候。

## 2-1-2　人形塗裝的概要

### 眼睛

眼睛是人形中最為醒目的部位，若經過仔細加工，完成性就會瞬間提高許多。人形的視線能傳達故事，或是表達角色的心境，進而賦予整尊人形生動感。然而，並非在任何場合都得描繪眼睛，例如在強烈的陽光下，可依據現場狀況選擇不要描繪眼睛，看起來更有真實感。

### 臉部

臉部也是吸引觀者目光的重點部位，採用細膩的分色塗裝加工，是臉部塗裝的關鍵。使用琺瑯塗料塗裝時，要稍微加入紅色色調；若使用乳濁液類型的壓克力塗料，要盡量稀釋，降低濃度，採覆蓋塗裝的細節。在使用顏料塗裝時，要盡量延展塗抹薄薄一層的顏料，仔細地上色。

### 裝備

人形身上的裝備是增添精密性的要素，要盡可能進行細部分色塗裝。可利用光澤變化來表現布料、皮革、金屬、樹脂等素材的質感差異，以增加說服力。或者，可以透過塗裝或水貼紙來重現顯眼的徽章，增加整體外觀的張力。

### 手肘、膝蓋等部位的髒污

若是乾燥的場景，就用灰塵製造髒污感；如果是下雨的場景，就施加泥巴。人形就跟AFV模型相同，身上的髒污感能讓人聯想起現場的狀況。此外，髒污也是加強人形與情景模型連結的要素之一，可使用與地面相同顏色的塗料，在人形的手肘、膝蓋、腰部等部位施加舊化表現。

### 鋼盔

美軍為了減低M1鋼盔外殼的反射率，會用混入砂粒的塗料塗裝，因此難以清除表面的泥土或灰塵，容易變髒。塗裝時要用深咖啡色或塵土色塗料，運用AFV模型的方式來製造髒污感。此外，由於鋼盔在臉部上方，也是較為顯眼的部位，要針對偽裝網或鄂帶等細節，仔細地分色塗裝。

### 槍枝

槍枝也是人形的亮點之一。閃耀的金屬槍管、槍托的木紋、皮革以及布料槍背帶，各部位質感的對比相當吸引人。槍枝是士兵經常攜帶的武器，長年使用下會產生消光光澤，如果在金屬部的邊角塗上亮銀色塗料，就能增添武器的氣息。

### 軍裝

HBT（herringbone twill）人字形斜紋布料雖具有些微光澤，但因為不是皮革材料，可以先去除布料的光澤。塗裝後再噴上一層保護漆，製造出完全消光的狀態。此外，各種布料的質感不同，羊毛等較厚的布料，質地柔軟，色調會產生變化。像是HBT這類較為筆挺的布料，可以製造部分模糊效果，讓軍裝看起來較緊貼。

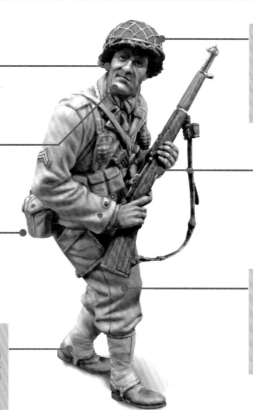

## 2-1-3　人形塗裝的基本技巧

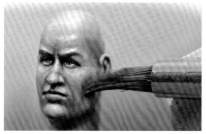

◄光是製造亮部與暗部的差異，就能讓軍裝更有真實感。只要在雙色交界處製造量染效果，就能強調柔軟的布料質感。

### 調漆

●近年來有許多模型玩家都是使用稀釋後的水性壓克力塗料，進行多層次塗裝，並沒有運用調漆的技法。但在早期提到人形塗裝，常見的方式都是用不同的兩種顏色塗料分色塗裝，再用模型筆在交界處施加暈染效果的調漆技法。

●然而，調漆並沒有過時，很多模型玩家依然偏好這種呈現濃烈色調變化的技法，而且調漆能創造出與多層次塗裝相同的效果。

●只要控制模糊的範圍，就能表現出柔軟到堅硬的質感變化，也是許多畫家確立的技法。

### 呈現明暗

●1/35比例的人形由於尺寸較小，用一般的光線照射，就會使許多不容易製作完成的細節消失。此外，也難以辨識各部位的做工。

●在陽光照射處噴上亮色，在陰影處噴上暗色，讓1/35人形呈現光影的明暗對比。

●參照右圖，用我的手當比例尺，就能看出人形的尺寸。加入亮部與暗部後，即使人形尺寸較小，也能強調單尊人形作品的存在感。

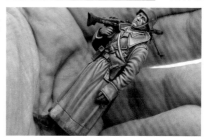

◄雖有噴上底色，但欠缺明暗效果，外觀顯得單調。人形雖有真實感，但欠缺模型的魅力。

### 描繪細部

●人形的細部包括衣服或裝備等部位，每種細部的材質也不同。如果是平滑的布料，只要用調漆技法製造明暗，就能讓氛圍大不相同。

●像是粗糙的帆布、起毛的毛氈等等，只要描繪出傷痕或破損的外觀，就能增添人形的可看之處。

●還要描繪布料的縫線、鈕扣、拉鍊等細節，提高精密度。

●如同其名，描繪是使用畫筆繪製，與其說是塗裝，像是作畫。在作業過程中保持著作畫的意識，作業會更為順利。

◄仔細地描繪出人形身上的徽章，增加精密度，能使外觀更為吸引人。提高完成性的祕訣，就是盡可能細膩地描繪。

### 覆蓋塗裝（多層次塗裝）

●將稀釋後的塗料一次塗在人形身上，無法製造任何變化性，因此要逐漸改變塗料的顏色。選擇高穿透性的顏料，以兩次或三次覆蓋塗裝的方式，就能呈現深沉而具有自然漸層的色調。

●「grazing」是種用透明水彩描繪，或是使用透明色顏料多層塗抹的技法，與多層次塗裝有異曲同工之妙。多層次塗裝能製造出滑順的漸層色，或是加上底漆的光澤。

●濾染是常見於AFV模型的技法，可以採用類似的方式，製造布料或皮革色調的變化，或是製造迷彩服裝的陰影。

▶先用帶有黑色的灰色塗料，塗出明暗外觀，再用深咖啡色顏料進行漬洗，就能製造出皮革外套經長年穿著後的磨損外觀。

# 2-2 人形頭部的塗裝

人形的頭部是吸引觀者視線的主要部位，也是考驗人形塗裝師技術的部位。利用塗裝來製造亮部與暗部時，只要建立一套邏輯性的作業方式，就能提高技術。接下來將列舉幾種範例，解說人形的塗裝方法。

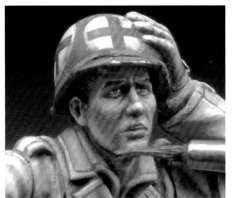

◀本作品的人形，表情與各自的角色性格會直接與故事產生關聯，因此採用能加強對比的塗裝方式。我也有在車輛和房屋等建築上製造陰影，這樣才能跟人形有一致性。

人的臉部屬於有機性質，細節繁多，因此在進行人形的頭部塗裝時，不能只用深咖啡色塗料漬洗。當光線照在人形迷你的臉部時，因光線擴散的關係，臉部的細節會變得模糊，因此不能只靠自然光，而是要描繪1／35比例的陰影，來彌補外觀上的缺點，才能呈現出比例模型的特徵。

至於要將陰影描繪到什麼的程度，端看作品特性而異。像是本作品，要將人形配置在情景模型中，追加描繪亮部，就能強調人形的表情。不妨積極描繪臉部的皺紋、鬍子、傷口等細節，這樣就能賦予人形個性，呈現作品的可看之處。

然而，如果過度添加陰影，人形會失去真實感，這也是不能忽略的重點。人形的眉毛下方通常不會是深咖啡色的，鼻頭也不是白色的。不過，要講究真實感，還是以主題性與精緻性為優先，其實沒有絕對的正確或錯誤。

此外，讓近距離欣賞作品的觀者感到驚奇，也是相當重要的事情。不妨積極增加外觀的對比，就能強調人形的表情。

人的臉部屬於有機性質，細節繁多，因此在進行人形的頭部塗裝時，不能只用深咖啡色塗料漬洗。當光線照在人形迷你的臉部時，因光線擴散的關係，臉部的細節會變得模糊，因此不能只靠自然光。

## 2-2-1 顏料的特性與用於人形塗裝的優點

◀左圖為holbein顏料，購買容易。我平常進行AFV模型的舊化作業時，也經常使用此牌塗料。本次的人形的塗裝作業中，也會用到holbein顏料。我還使用調和油（下圖左）來稀釋顏料，事先調出數種顏料溶液，只要用一瓶調和油就夠了。稀釋油（下圖右）可促進顏料的流動性與流暢筆觸，也可用來清洗畫筆。

很多人不敢使用顏料，因為顏料的乾燥速度較慢，但乾燥速度慢正是顏料最大的優點。乾燥速度慢，就可以充分地調漆，在塗裝時慢慢加工至理想的狀態。此外，在顏料乾燥前，就算塗裝失敗了也能將塗料清除乾淨。顏料的另一個特性，就是在完全乾燥後，即使用溶劑也很難去除，可以覆蓋稀釋後的顏料，呈現深沉色澤。

用人形塗料描繪眼睛時，最常見的失敗例子就是「因為過於謹慎，上色時發現塗料已經乾掉」。然而，顏料也不會乾掉。顏料具高黏性，易於描繪膩線條（眼線）或點狀外觀（眼睛的亮部），這也是其他塗料所無法比擬的。

不過，使用顏料較難調色，這是無法否認的事實。顏料種類眾多，在剛開始的調色階段，一定會感到猶豫不決。但老練的模型商塗裝師，只要用幾種顏料，就能調出理想的色調。若能掌握混色，其實不用像模型塗料般準備太多種類的顏料，CP值意外地高。

## 使用顏料前的須知事項——透明／半透明／不透明的特性

●各位在使用顏料塗裝時，應該都有遇過「顏料顏色會透光」的情形吧。雖然依顏料特性而不同，但通常都是因使用了透明的顏料造成。顏料依顏色分為透明、半透明（部分廠商會將半透明細分為接近透明的半透明，以及接近不透明的半透明）、不透明，不透明顏料都是被當成顏料，透明的顏料則是被當成染料。

●先使用不透明色顏料塗上底漆，再覆蓋一層半透明色或透明色顏料，當然也可以改變順序。
●grazing是油畫的技法之一，用來強調畫面的明暗，或是製造深沉色調，其原理很類似戰車模型的濾染。我使用的是透明色顏料。關鍵在於顏料的細緻度。

▼holbein顏料背後有標示透明、半透明、不透明，在原廠型錄上也有詳細記載，購買時要多加確認。

透明

不透明

半透明

半透明

| 在其他顏色上面塗上透明顏料 | 在塑膠板上塗上透明顏料 | 在塑膠板上塗上不透明顏料 |
| --- | --- | --- |
|  |  |  |
| ▲用畫筆在塑膠板上塗上vallejo的俄羅斯綠壓克力塗料，再塗上加入稀釋油稀釋的透明色酞菁藍紅顏料。覆蓋透明色顏料的區域，呈現深沉的綠色。 | ▲與右邊塗上鎘紅色顏料的塑膠板相同條件，這次塗上透明色的天竺葵紅顏料。只有顏料雖然並無法看出變化，但只要用畫筆反覆延展顏料，底層的塑膠板就會逐漸浮現出來。 | ▲在沒有經過水補土或打磨基底處理的塑膠板上，噴上不透明色的鎘紅色顏料，用畫筆筆尖反覆塗刷延展顏料，但沒有顯露出底色，顯色沒有變化。 |

人形的頭部零件甚至比小拇指的指甲還小，卻具有許多細微的紋路線條。如果把零件拿到距離四十～五十公分檢視，會有什麼樣的結果呢？先不說零件細節，相信連臉部表情都難以辨識。由於人形是傳達情景模型故事性的角色，讓人形傳達出更明確的主題，增加存在感。

若無法辨識表情會非常可惜，雖然光憑姿勢也能述說故事，但藉由臉部表情傳達故事性，還是具有無窮的魅力。那麼，要如何讓觀者清楚辨識人形的臉部表情呢？

答案是採歌舞伎的限取化妝法。限取就是在臉上塗上各種顏色鮮明的圖案，讓演員站在劇棚上表演時，後方的觀眾依舊能看出演員的表情。為了方便觀者辨識人形的表情，我會在光線照射的區域塗上亮膚色（亮色）、在陰影區域塗

上暗膚色（陰影色），藉此強調立體感與辨識度，讓人形更加生動。

通常會在臉部的突出部位塗上亮色，在凹陷部位塗上陰影色，這樣就能讓模糊不清的細節更為明顯，增加存在感，讓人形傳達出更明確的主題。

實際上，陰影色與亮色的色調差異性並不像左圖那麼明顯，而是「愈凹陷的部位，陰影色愈暗」，或是「愈凸出的部位，亮色愈亮」。

可利用漸層來重現亮色到陰影色的變化，但不要讓漸層過於平滑漂亮，因為人的肌膚並不是整片的消光膚色，表面會呈現微妙的色澤變化。有關於膚色的問題，在之後的單元會詳細解說。即使是部分區域，只要製造濃淡不均的色調，看起來就會更像是真人的肌膚。

### 加入陰影色的區域

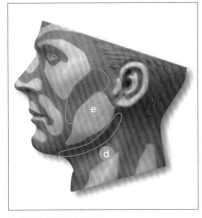
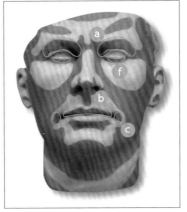

●側臉的外觀印象比正面更為薄弱，在下巴到耳朵的腮幫子下側 **d** 加入深陰影，以強調臉部輪廓。此外，在顴骨下方 **e** 加深陰影後，可強調疲憊的表情。臥蠶 **f** 的陰影往往會被當成黑眼圈，可以在靠中央側加入陰影色，強調渾圓的眼球，增加眼睛的存在感。

●陰影通常位於臉部隆起部位的下方，從正面檢視臉部，在眉毛、鼻子、上唇、下唇、臉頰、下巴的下方都會產生陰影。眉毛下方的陰影，以眼角與上方的 **a** 最暗，在這區域塗上明顯的陰影色，就能呈現出堅定的眼神。接著在上唇 **b** 與嘴角 **c** 加入陰影色，能讓臉部看起來更為緊繃。

### 加入亮色的區域

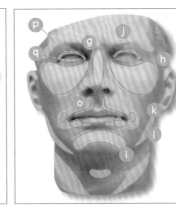

●從側邊檢視臉部，最顯眼的亮色區域為顴骨 **h**、鼻樑 **m**、腮幫子 **n**，這三個區域的形狀較為複雜，若能描繪出明暗色調，表情會更為豐富。此外，像是上唇與人中（鼻子下方的線條）邊緣 **o**，以及臥蠶陰影會讓人留意到渾圓眼球的眼瞼 **p**，雖然面積較小，卻能增加外觀的張力，同樣要加入細微的顏色調。

●從正面檢視臉部，亮部最強的區域為鼻樑 **b**，

其次為顴骨 **h**，以及下巴 **i** 上面的部位。此外，如果能在眉毛上方的 **j** 部位加入較強的亮色，就能強調人形的眼神。不過，當人形戴上鋼盔或帽子後，眉毛上方會產生陰影，這時候就要降低亮色。還有容易被忽略的嘴角外側 **k** 與下側 **l**，只要在這些部位加入亮色，就能增加嘴部周遭區域的立體感。

## 使用顏料調漆

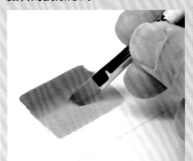

▲顏料具備乾燥速度較慢與高黏性的特性，這是模型專用塗料所無法比擬的，可以用畫筆在相鄰兩色顏料的交界處施加暈染的調漆技法。調漆的重點，是要使用乾燥的畫筆，如果使用含有油料的濕畫筆，就會讓顏料融化而破壞塗膜。在進行調漆時，如果畫筆有髒污，要隨時用布擦掉油分，保持畫筆乾淨。

### 顏料的調漆方式

### 不要稀釋顏料，直接使用

如果為了調色或調整黏性而加入調和油，再使用調配後的顏料進行調漆，就會像是圖 **A** 般出現底漆脫漆的狀況。在此狀態下，無法立刻調漆，建議直接擦掉顏料，重新塗裝。圖 **B** 為正確的範例，可明顯看出雙色混合，並產生量染效果。

### 調漆時，筆壓不要過大

調漆的另一個注意事項，就是要留意製造暈染時的筆壓。若是因為想要製造理想的模糊感而反覆大力下筆，就會像圖 **D** 般，顏料因刷拭而脫落。此外，移動畫筆的次數過多，則會像圖 **C** 一樣，雙色混在一起，變成單一顏色。

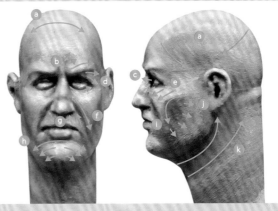

### 運筆的方向

基本上要與相鄰色的交界線保持平行，但像是 **a e h j** 區域，可以由中心往周圍製造色調變化，在色彩交界處垂直運筆，製造暈染效果。而 **a f h k** 等運筆距離較長的區域，或是 **c e g** 等距離較短的區域，可依照臉部形狀來改變運筆幅度。

群青色　鍋紅色　生褐色　鍋黃色　鈦白色
f　e　d　a　b　c
陰影色　肌膚的基本色　亮色

先用調色盤調色，在調色盤中央混合鍋黃色與鍋紅色，再加入少量的鈦白色，調成肌膚的基本色。接著逐漸加入少量白色，調成亮色。再以同樣的方式，在基本色中慢慢加入藍色，調成陰影色。採亮色→基本色→陰影色的調色方式，即可獲得微妙的中間色。

上一頁我提倡在臉部加入陰影色與亮色的方式，那實際上要塗上哪些顏色呢？最常見的失敗例子，就是人形的膚色宛如殭屍，毫無血色。這是因為將黑色與膚色混合，製造了陰影，但在繪畫領域中，這樣的陰影色是大忌。

人類的肌膚較薄，肌膚下方有血管分布，膚色偏紅，因此要在陰影色中加入紅色，增加膚色的血色。臉部的紅色並非純紅色，選擇與膚色相稱的橘色更為理想。然而，若只有在陰影色中加入橘色，並無法產生層次變化，這時在最暗的部位加入藍色，即可強調臉部細節與存在感。

接下來也是亮色。若選用白色，可加強對比，但過白的膚色會顯得突兀。因此，可以加入少量的橘色，調成接近粉色的顏色，這樣更吻合膚色的感覺。

## 基本的膚色

## 陰影色

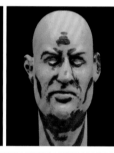

陰影色 d
肌膚基本色 a

●先噴上 TAMIYA 消光膚色壓克力塗料打底，再用白色硝基補土塗料塗上白眼珠。
●在臉部隆起部位的下方，塗上肌膚的基本色a，以及鍋紅色與群青色混合的陰影色d，具體部位為眉間、眉毛、鼻子、下巴、顴骨等部位的下方，以及法令紋、耳朵內部與耳後。在此階段，可以暫時先用「鋪上」顏料的感覺施來加陰影色。
●將其他的部位塗上肌膚的基本色a。
●所有步驟共通的重點，就是盡可能減少顏料的用量，並延展塗抹薄薄一層。

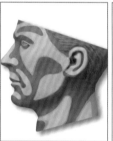
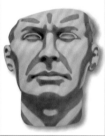

▲塗上陰影色d與肌膚基本色a的區域，如左圖所示。上色區域依人形的造型或表情而異，這裡僅提供塗裝上的參考。

### 第一次調漆

●在陰影色d與肌膚基本色a的交界處調漆。使用乾燥的畫筆，當畫筆沾到顏料後，就要用布擦拭乾淨。
●使用較粗的畫筆，製造平順的漸層色。此外，在製造交界處的暈染效果時，要減輕畫筆的筆壓（使用 Winsor & Newton「W&N」的0號或00號畫筆）。

●如同前述，在顴骨下方加入陰影後，能表現疲憊或消瘦憔悴的長相，但不要加入太多紅色。
●在上唇下方或嘴角加入陰影後，呈現緊閉嘴巴的樣貌，充滿威嚴。此外，若逆向操作拉高嘴角，則會呈現出微笑的表情。

陰影色 e

亮色 b

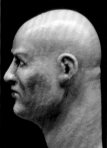
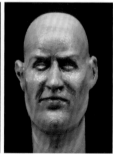

### 上第二次陰影色、上第一次亮色

●接著要上第二次陰影色。將群青色與鍋紅色先前的陰影色d混合，調成陰影色e，塗在陰影色d上面。
●上第一次亮色。將基本色a與鈦白色混合後的亮色b，塗在基本色上面。
●建議在先前的顏色乾燥前，塗上陰影色與亮色。

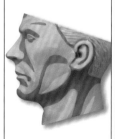

●在跟上一個步驟相同的區域，塗上陰影色e與亮色b。
●第二次調漆時，但上色範圍往內縮。如果因範圍過窄難以暈染，也不用勉強。
●如果沒有必要製造明顯的陰影，做到此階段就可以宣告完工了。

### 第二次調漆

●將陰影色e與亮色b調漆。到了這個步驟，由於塗上的顏料量較多，如果沒有把運筆的行程拉短，就會讓所有顏色混在一起，要特別注意。運筆時要盡量控制筆壓，並拉短運筆行程。

●在眼角或眉間塗上陰影色 f 後，臉部表情更為緊繃，眼睛更有神。此外，還能呈現身處日照強烈的室外環境。
●在嘴角上下處或下巴上方，以及臥蠶中的外眼角下方加入強烈的亮色，能增添立體感。

陰影色 f

亮色 c

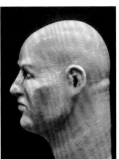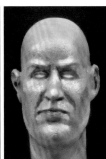

### 上第三次陰影色、上第二次亮色

●上第三次陰影色。將先前的陰影色 e 與群青色、鎘紅色混合，調成陰影色 f，將陰影色 f 塗在臉部最暗的區域。
●上第二次亮色。將亮色 b 與鈦白色混合，調成亮色 c，塗在臉部隆起處的頂點。
●本作業也要在顏料乾燥前進行。
●從照片較難以辨識，塗上雙色的範圍相當小。

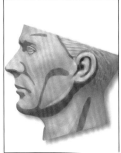

●在此使用的畫筆大多為W&N的00號，如果要描繪細部，則會使用000號。
●塗上陰影色 f 與亮色 c 的區域，如圖所示，外觀相當細膩。透過眼角或嘴角的細微塗裝變化，表現喜怒哀樂。

### 第三次調漆

●不要用塗裝的方式加入陰影色 f 與亮色 c，而是用描繪細線的方式上色。臉頰或額頭等需要平滑調色變化的部位，可加長筆觸的行程，讓線條與周遭區域融合。另外，眼角或嘴角等需要強調的部位，則是先保持塗裝後的狀態。
●塗裝作業到了本步驟，可以先暫停等待塗料乾燥，若發現不自然的部位，就再補上適量的顏料，或是重新調漆，反覆以上步驟。

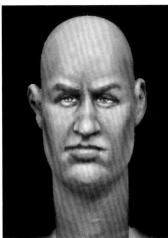

### 最後加工

●最後要加工各部位的細節。眉毛的顏色通常要配合髮色，可以先描繪基本色後再加入亮色。嘴唇為紅紫色加白色、鬍渣則是用膚色加紅紫色，但實際上會融入於周圍的膚色，產生複雜的色澤。
●噴上消光保護漆，用 grazing 技法製造膚色變化。此技法的要領是覆蓋塗上稀釋後的顏料，以加深上一層的顏色。肌膚不光只有單一膚色，受到薄皮膚下層的組織所影響，可夾雜紅色或藍色等色調，可以塗上稀釋後的紅色或藍色顏料呈現。此外，我還在臉部的最暗區域塗上紫色與生褐色的混合，以加深色澤。
●採用 grazing 技法時，通常會加入調和油來稀釋顏料。在繪製油畫時，會使用乾燥速度較快的亞麻仁油。由於調和油具有光澤，若要做消光加工，必須特別留意。

眉毛（基本色）　嘴唇

眉毛（亮色）　鬍渣

---

### 手指各部位的位置與結構

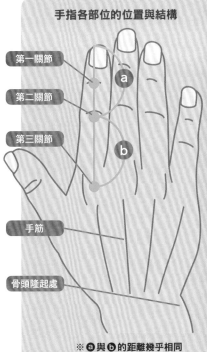

第一關節　a
第二關節
第三關節　b
手筋
骨頭隆起處

※ a 與 b 的距離幾乎相同

### 塗繪手部

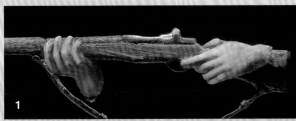

1 手部跟臉部一樣，都要用消光膚色壓克力塗料塗裝。先塗上肌膚底色，接下來在指縫與手指接觸槍枝的部位，塗上陰影色 d。另外可參照左圖，在右手手背突起部位，以及左手小拇指到手腕內側，塗上陰影色 d。

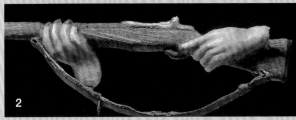

2 在手指筋或隆起處塗上亮色 b。參照左圖，在右手第二關節到指尖的區域，以及左手手腕到大拇指根部的區域，塗上較強的亮色 c。接著在陰影色 d 與亮色 b 的交界處調漆。用亮色 c 加入少量的鎘紅色與群青色混合，塗在指甲部位。

3 最後在關節隆起處塗上亮色 c，在周圍製造暈染效果，還原隆起外觀。
●然而，關節的位置通常不是很明顯，如果不確定位置，可以參考左圖，確認關節或手筋的位置。
●可以將較為明顯的指根第三關節設為基點，從第三關節到指尖的一半距離處，為第二關節。第一關節位於第二關節到指尖的一半位置。※第三關節並非是橫向排成一列，請特別留意。
●從手腕到各手指根部的手背區域，畫上扇形手筋線條，同樣塗上亮色後在線條周圍製造暈染，各手筋之間以 grazing 技法塗上陰影色 d。最後在塗上褐色塗料的指甲上面，塗上亮色 b 混合少量鎘紅色與群青色的混色，保留前端以外區域的輪廓，覆蓋塗裝。

## 2-2-4 描繪眼睛

●有些水龍頭或木紋看起來像是人的臉孔,相信任何人都有類似的經驗。人對於臉部的觀察力較為敏銳,即使是充滿諸多要素的情景模型,人形的臉部依舊相當醒目。而臉部的五官中,最顯眼的部位就是「眼睛」。
●在描繪人形的眼睛時,應該很多人都有「把眼睛畫得太大」、「不小心在眼袋畫上瞳孔」等經驗。主要原因在於無法辨識五官的正確位置,或是不擅長調整塗料的黏性。若能辨識臉部部位,就能確實地塗上塗料。為了提升辨識度,需要明亮的作業環境,再加上高倍率放大鏡,就能克服以上的問題。
●塗料需要一定的黏性,塗料濃度太淡會滲出,太濃則是會在塗裝前乾掉,但顏料可以解決相關問題。高

黏性的顏料,容易塗繪線條,加上乾燥速度慢,即使使用少量的顏料,也能從容地決定塗裝位置。此外,就算塗裝失敗,也能立刻用溶劑清除。如果煩惱要如何畫得更好,可以使用顏料僅針對瞳孔部位塗裝。顏料具備易於點描的特性,是最適合描繪眼睛的材料。
●眼睛的形狀也很重要,將眼睛輪廓畫成橄欖球般的橢圓形,是常見的失敗例子。眼睛的上眼瞼會往眼角下垂,下眼瞼則是朝外眼角方向上揚,各位在描繪時可以想像成平行四邊形的形狀。此外,雖然依視線方向而異,上半部瞳孔通常會被上眼瞼遮進。
●很多人都認為外國人的瞳孔是藍色的,雖然也沒錯,但在世界各地最常見的瞳孔顏色據說是褐色。

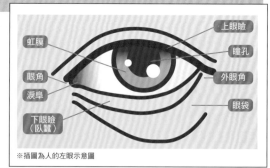

※插圖為人的左眼示意圖

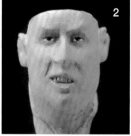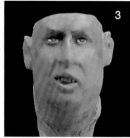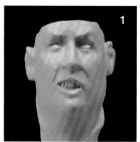

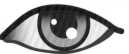

**1** 用白色硝基塗料塗上眼睛的紋路線條。白眼珠並不是純白色的,因為之後還要覆蓋淡色顏料,在此階段使用白色塗料即可。用紅色加白色的混色點描眼角的淚阜,並能製造往眼睛中心方向的暈染效果。

**2** 接下來描繪瞳孔。先讓上眼瞼覆蓋瞳孔上側三分之一的面積,如果沒有遮住瞳孔上側,圓形的瞳孔會呈現出驚訝的眼神。在塗上瞳孔的同時,還要加上眼線。選用原本用於肌膚的最暗陰影色,留意眼瞼的陰影,畫上稍粗的線條,再用藍色加褐色顏料描繪瞳孔(瞳孔為藍色的情況)。到此步驟為止,人形的眼睛已經

具有一定的真實感,直接宣告完工也沒問題。
**3** 接著要加強眼睛的細部表現。完成瞳孔後,還要描繪虹膜。虹膜的顏色由邊緣往中心逐漸變亮,但這個比例的人形,並無法呈現如此細微的細節,即便重現了,也難以用肉眼辨識。因此,我在步驟**2**施加的深藍色中,加入淡藍色,依稀保留了輪廓。虹膜的顏色為白色加藍色,混入少量的黃色。
**4** 虹膜的顏料乾燥後,開始描繪瞳孔。我使用的是步驟**2**的瞳孔色,在瞳孔中心畫上圓圈。如果虹膜面積較小,瞳孔會顯得朦朧,可以畫上較大的虹膜,讓眼神更為清晰。

**5** 接下來選擇用於膚色的陰影色,描繪下眼瞼邊線。原本上下眼瞼應為相連的結構,但在描繪時讓上眼瞼與外眼角覆蓋下眼瞼,看起來更具立體感。最後用白色顏料點描亮部,由於描繪的部位為顏料,即使描繪失敗,只要等顏料乾燥後就可以用調和油擦拭乾淨。最後在下眼瞼的上側塗上肌膚的亮色,在下側用肌膚的陰影色描繪,重現眼瞼的隆起處。
**6** 之前提過,如果沒有要刻意營造主題性,並不用特地在情景模型的人形眼睛畫上瞳孔或虹膜。不過,試著描繪這些細部,能體會到人形塗裝的樂趣。

---

## 沒有畫出眼睛的完工範例

●我經常聽到有人提出「不擅長描繪人形眼睛」等意見,那就省略描繪眼睛的步驟,完成最後加工吧!走到日照強烈的戶外,人的眼睛會產生什麼樣的變化呢?想必都會感到刺眼,眼睛瞇成一條線。接著再從遠處檢視瞇瞇眼,確認瞳孔或白眼珠的狀態。距離愈遠,眼睛看起來愈細,最後會與眉毛的陰影融為一體。雖然會受到日照強度、是否有戴上帽子或鋼盔等狀態而產生變化,但在大多數的場合中,都無法辨識眼睛的存在。因此,置換成1/35比例人形後,就可以預想到其實沒有必要畫出眼睛。
**A** 在此介紹沒有畫出眼睛的加工方式。使用的工具為TAMIYA琺瑯塗料與「MODELING BRUSH PRO II面相筆」。一定要選擇質地精良的畫筆,因為這攸關加工的效果好壞。
**B** 選擇DRAGON的射出模型組頭部零件。先用海綿

砂紙輕輕打磨表面,再塗上消光膚色壓克力塗料打底。接著用消光膚色+消光黃色+消光紅色琺瑯塗料的混色,描繪陰影。
**C** 用琺瑯溶劑在陰影色的輪廓製造暈染效果。
**D** 用消光白色+消光膚色塗料,塗上亮色。另外,如果在下眼瞼部位加入高明度的消光膚色塗料呈現亮部,看起來會像是翻白眼,要多加注意。
**E** 施加調漆技法,讓亮色融入周圍的膚色。
**F** 沒有描繪眼睛細節,而是比照圖示的方式,僅塗上深陰影色。另外,採用此加工方式時,也沒有畫出眉毛與嘴唇。
**G** 在強烈的陽光下,連瞳孔都會被眼窩隆起處的陰影擋住,更別說是白眼珠。我塗裝此頭部零件所花的作業時間,不到有描繪瞳孔細節頭部零件的三分之一,但還是能感覺到眼睛的存在。

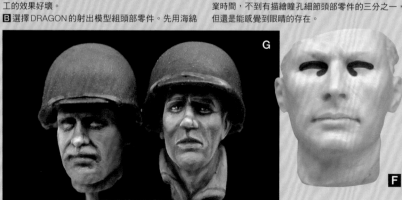

### 栗色與金色的髮色

| | 栗色（深褐色） | 暗金髮（深金色） | 金髮（金色） |
|---|---|---|---|
| 亮色 | | | |
| 基本色 | | | |
| 陰影色 | | | |

●光是塗上消光黑色塗料，並無法還原頭髮的真實感。在此要選擇三種具代表性的髮色，並置換成TAMIYA琺瑯塗料的色系詳細介紹。

●栗色的基本色為消光棕＋消光藍，基本色＋消光土色為亮色，基本色＋消光紅色為陰影色。

●選用土黃褐色＋甲板棕色作為暗金髮的基本色，基本色＋甲板棕色為亮色，基本色＋橡膠黑色為陰影色。

●頭髮具有光澤，髮型或髮質也不同，將白色塗料與亮色混合成亮色，塗在頭髮上，就能強調髮絲的方向。

外國人原生頭髮為金髮的比例較少，金髮並不是普遍的髮色。北歐人或白人小孩是最為罕見的髮色。

相較之下，在大部分的地區或民族中，都可見到栗色或黑色的頭髮。如果塗裝時不知道要採用何種髮色，選擇栗色通常不會出問題。本情景模型的人形以移民較多的美軍為主，因此我以栗色頭髮為例，說明塗裝方式。

鬍子是呈現角色性格差異的要素之一，在嘴巴周圍、臉頰、鬢角到下巴的區域畫上鬍子後，外觀印象便大為不同。

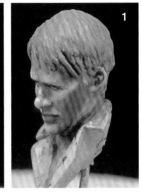  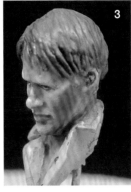 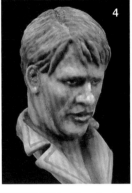 

1 先將褐色、白色、藍色的混色底漆塗在整個頭髮上，降低明度的暗色較為理想。

2 頭部後方很有戰時士兵的風格，將頭髮推高的後頸為重點。後頸的形狀依每個人而異，末端位置大約等同於鼻子到嘴巴之間的高度，後頸末端的形狀還分為圓弧形，以及兩側向下延伸的形狀等，能呈現不同的特色。在塗裝前不妨參考紀實照片，或看以第二次世界大戰為題材的電影，觀察演員的髮型。選用基本色混合膚色塗料，作為後頸的髮色，可以讓頭髮下方的肌膚隱約露出，更有真實感。此外，膚色塗料的用量從上往上增多，就能製造漸層。

3 底漆乾燥後，塗上基本栗色髮色。選用褐色混入少許膚色的塗料，作為頭髮的基本色。塗裝時不要一整面塗抹，而是使用面相筆沿著髮絲方向描繪線條。另外，適度保留先前步驟的底色，讓髮絲方向與頭髮更具變化性。

4 最後使用栗色基本色與白色混合的顏色，加入亮色。本範例是以頭髮分線為中心，從側邊到頭頂前方做出配色，避免外觀過於單調。如果在亮色之中描繪加入陰影色或紅色的基本色，能產生具變化性的外觀。接下來用混入褐色＋藍色的陰影色，加入溶劑稀釋後，在部分區域施加grazing技法，加深頭髮的色澤。最後在分線及髮旋處描繪膚色基本色，重現頭皮外觀。

5 用步驟 4 的陰影色，在頭髮推高的後頸部位施加grazing技法，製造立體感。

6 用P43頁介紹的亮色 c，加上少量的鎘紅色加群青色混合，塗上鬍渣。鬍渣的顏色為帶有黃色或紅色的灰色，能融入於周圍的肌膚。

7 將步驟 6 的顏色加入褐色，在鬢角到下巴部位描繪深色的落腮鬍，呈現不修邊幅的感覺。

8 9 使用陰影色 d 或陰影色加入群青色的塗料，描繪唇上鬍。圖 8 為黝黑量多的拉丁風格鬍子，圖 9 的鬍子沿著上唇邊緣修整，呈現稍微叛逆的風格。

## 塗裝過女性人形就會懂——男性與女性的差異

在塗裝男性的臉部時，是否曾感覺「不夠粗獷、沒威嚴」或「太過年輕」呢？如果想要忠實還原男性的特徵，建議可以先嘗試女性的人形塗裝。「男性的臉部輪廓較為方正，女性偏向圓潤」都是對照性特徵，只要塗裝過女性人形，就能慢慢找出男性外觀的特徵。

●女性人形的臉部沒有稜角，零件較為圓弧，陰影較淡，膚色漸層平滑。

●眉毛也呈現帶有圓弧的拱形。對照男女的眼睛輪廓，男性的眼睛細長帶有銳角，女性的睫毛較長，眼線顯得較粗。盡量放大女性的瞳孔，呈現水汪汪的大眼，更有女性韻味。

●女性的鼻子亮部較不顯眼，且面積較小。

●可以稍微加厚女性人形的下唇，但嘴角不像男性般擴展。色調偏向粉紅，可以提高明度。

●附帶一提，男性的特徵為膚色較黑，臉部輪廓有稜角，皺紋較明顯。只要強調陰影，就能加強男性的特徵。

# 2-3 人形服裝的塗裝

有別於頭部零件，人形的衣服是由各種材料組合而成。為了表現布料的質感，在塗裝時要加入陰影色與亮色。依據服裝的部位、材質改變加工方式，能大幅提升服裝的真實感。本單元要介紹的是包含裝備配件，能加強全身各部位服裝質感的塗裝方式。

◀人形塗裝的效果好壞，取決於是否正確完成細部分色塗裝。配件或皺摺等部位的塗裝，如果能仔細地加工，沒有讓塗料溢出，就幾乎是成功了。在作業時不要被陰影的漸層所侷限，或是擔心調漆是否能順利進行，先仔細完成各部位的塗裝吧。

人形塗裝的步兵為例，有許多部分都需要塗裝。人形的服裝分布密密麻麻的細節，如果能有耐心地分色塗裝每一處細節，就能大幅增加外觀的豐富性。只要把幾尊精緻的人形放在情景模型中，作品的密度就會瞬間提高許多，並成為吸引眾人目光的焦點。「精心塗裝後的人形，可以媲美一台戰車模型」，人形的塗裝具有無窮的可能性。

「在高度僅五公分的迷你尺寸中，要畫出多豐富的細節呢？」這雖然不是模型修煉，但以攜帶裝備的步兵為例，有許多部分都需要塗裝。

## 2-3-1 用TAMIYA琺瑯塗料塗裝人形

**1** TAMIYA琺瑯塗料是多數模型玩家都有用過的塗料，相當普遍。琺瑯塗料的特性是延展性佳，不易產生筆觸痕跡，加上乾燥速度慢，適合調漆，可說是相當適合塗裝人形的塗料。然而，在使用塗料前，要用攪拌棒攪拌均勻，否則會產生光澤。在此選用的是軍裝的基本色，以及用來加入亮色與陰影色的塗料。塗裝野戰夾克所使用的五種顏色，包括消光白、皮革黃、沙漠黃、消光棕、土黃褐色。

**2** 用於HBT軍用長褲與羊毛長褲的五種顏色，包括消光白、橄欖綠、消光藍、原野藍、消光土色。

**3** 使用Winsor & Newton的7系列畫筆。筆尖為高級黑貂毛材質，塗料的吸附性、書寫性、耐用性都相當優異。粗細度分為No.1、No.0、No.00、No.000，本次的塗裝使用最粗的No.1即可。調漆時為了製造出平滑的模糊感，要使用較粗的畫筆。在描繪布料的縫線、鈕扣、扣環等細節時，可以使用No.000，另外可依照皺摺粗細或小物品的尺寸，來分別運用其他兩支畫筆。在進行臉部的塗裝作業時，使用的是同系列的「Miniature」畫筆，筆尖較短。「要事先準備許多高價的工具」可能會嚇到一堆人，但是各位想要用便宜的畫筆吃盡苦頭？還是用高價的畫筆，輕鬆完成塗裝作業呢？另外還要準備文盛堂的WOODY FIT極細面相筆，它非常適合用於底漆塗裝或舊化作業。用來擦拭畫筆塗料的Kimwipes擦拭紙也是必備工具。如果使用廉價的衛生紙，會讓人形佈滿紙塵。還要準備稀釋液，雖然可以使用TAMIYA的琺瑯溶劑，但建議準備常用於油畫的松節油。松節油具有揮發性，可快速揮發，塗料的融解性佳，可加強運筆流暢度。此外，松節油的乾燥速度快，在使用grazing技法時，可用來稀釋塗料。若添加大量的松節油，會讓光澤消失，適合當成漬洗時的稀釋液用途。

**4** 在塗裝本人形作品時所使用的紙調色盤上，可看出不同塗料的調色狀態。上排右邊為羊毛長褲、左邊為野戰夾克與裝備，下排為塗裝HBT軍裝長褲使用的顏色。即使TAMIYA琺瑯塗料完全乾燥，只要滴入稀釋液，就能再次使用。

**5** 用畫筆反覆塗抹塗刷同樣的部位時，會讓上一層的塗膜融化而脫漆，這是筆塗法常見的失敗。在塗裝人形時，只要進入調漆的階段，就會在同一個部位反覆塗刷，底漆容易脫漆，運筆時要減輕筆壓。

人形的塗裝作業，最常用到的是顏料、水性壓克力塗料、琺瑯塗料三種。顏料的顯色優異，易於調整黏性與調漆；水性壓克力塗料具有乾燥速度快、可製造漂亮的消光塗膜、可採用多層次薄塗裝等優點，得以呈現深沉的質感。

在此介紹的TAMIYA琺瑯塗料最大的優點是可兼容於調漆或多層次技法。

TAMIYA琺瑯塗料價格平實，購買容易，值得各位前來嘗試看看。此外，它的愛用者眾多，國外有許多模型塗裝師都是使用TAMIYA琺瑯塗料創造出優秀的作品。以下要介紹的是使用TAMIYA琺瑯塗料塗裝人形的方法。

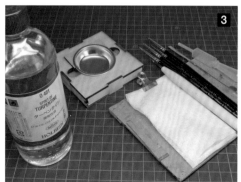

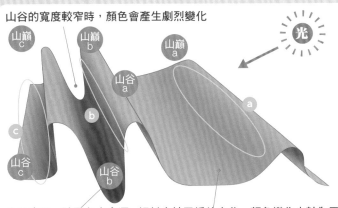

**山谷的寬度較窄時，顏色會產生劇烈變化**

光

山巔 c　山巔 b　山巔 a
山谷 a
山谷 b
c
b
a
山谷 c
山谷 b

**山谷愈深，陰影色也愈深　傾斜度較平緩的山谷，顏色變化也較為平緩**

淺山谷的陰影色

深山谷的陰影色

明暗交界線

●上面的圖解為衣服皺摺受到光線照射，產生陰影的狀態。將光源設置在右上方，物體受強光照射後，突出或隆起區域會產生「亮部」，光線沒有照到的凹陷處或物體下側，則會產生「陰影」。

●從山巔到山谷 a 的傾斜度較為平緩，明暗交界線（以下簡稱為交界）a 也比較模糊；相反地，山巔 b 到山谷 b 等傾斜度較陡的區域，交界 b 則清晰許多。

●山巔 b 到山巔 c 的皺摺距離較短，顏色會急遽變化。

●從較陡的山巔到平緩的山谷，交界 c 的顏色同時具有緩和與劇烈的變化。

●在較厚的羊毛布料上，經常可見交界 a 等較為平緩的變化；像交界 b 般較劇烈的變化，則常見於布料較硬的皮革夾克。HBT 等布料較薄的衣服，就會像交界 c 般，同時具有緩和與劇烈的變化。

●這些特性依據衣服布料的狀態而異，也有可能同時出現。

## 製造陰影後，形狀更為明顯，可以傳達環境狀態

●右邊的插圖重現了有無描繪陰影的人形狀態。人形 A 沒有陰影表現，只是完成各部位的塗裝。人形 A 的皺摺有陰影，加入陰影後，陰影的形狀更為明顯，也比較能想像衣物的質感。

●人形 B 的對比較弱，偏重真實感。降低服裝的明度後，光源會看起來較弱。

●人形 C 為加強對比的繪畫風格。

●在不同的作品中，用相同的對比製造陰影，並沒有太大問題，但陰影的形成方式會傳達現場的狀況。例如在非洲或太平洋等日照強烈的地區，可以塗上強烈的陰影；如果是陰天的亞爾丁地區，可以降低明度與對比，藉由陰影的強弱或形成方式，補充說明周圍的狀況。

## 塗上皺摺的陰影，提高存在感

各位可以試著在紙上畫圓。光從圓形外觀看來，很難看出是圓盤或球體。假設圓形為球體，要如何讓觀者一眼就看出球體呢？沒錯，只要畫出圓形的陰影即可。

描繪人形的陰影時，也是相同的原理，但人形屬於立體物，只要有光線照射，自然會產生陰影。然而，我們塗裝的物體是高度僅五公分的人形，在光線照射下，細膩的紋路線條會過曝，無法辨識細節。

因此，要描繪紋路線條的陰影，讓原本模糊不清的細節浮現，提高迷你人形的存在感。

在實際作業前，我要先說明製造陰影的結構。在光線照射的另一端會產生陰影，而亮部與陰影的交界，就是明暗交界線。無論在什麼場景，明暗交界線都不會均勻地從頂部往陰影產生變化。參考左圖的服裝皺摺範例，可看出皺摺傾斜度較小時，陰影較淡；傾斜度較大的區域，陰影較深。

C　B　A

## 2-3-2　塗裝服裝前的準備工作

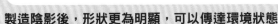

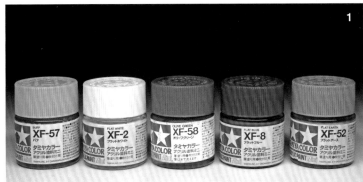

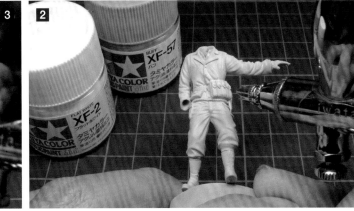

**1** 由左到右依序為 TAMIYA 的皮革黃、消光白、橄欖綠、消光藍、消光土色壓克力塗料。

**2** 使用皮革黃＋消光白的混色，作為 M41 野戰夾克與連腳褲的基本色。使用噴筆塗裝。

**3** 使用橄欖綠＋消光白＋消光藍的混色塗裝 HBT 軍裝長褲，用消光土色塗裝羊毛長褲。在塗裝雙色時，沒有遮蔽長褲與野戰夾克的交界處，塗裝時盡量避免長褲的顏色超出範圍，但因為最後還要塗上琺瑯塗料，在此階段的分色塗裝不必做得太仔細。

雖然可以直接用畫筆塗裝人形，但為了避免填平細膩的細節，要盡量施加薄薄一層的塗膜。

因此我改用噴筆，進行底漆塗裝。為了防止底漆塗膜融化而脫漆，要使用 TAMIYA 壓克力塗料，採類似色塗裝也沒關係。可以全面噴滿塗料，但是人形的腋下或跨下等內側折角處，或是裝備的縫隙等畫筆較難觸及的部位，則建議事先噴上橡膠的黑色塗料（XF‧85）。

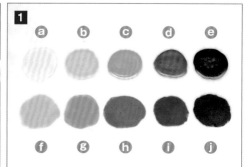

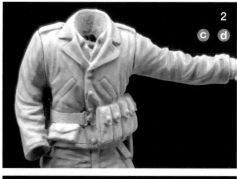

從北非戰場到諾曼第登陸，美軍在歐洲作戰時都是身穿 M 41 野戰夾克。野戰夾克的布料具有張力，所以看起來比較薄，但表面材質為府綢，內裏材質為法蘭絨，會比外觀所見更具重量感。野戰夾克的顏色為卡其色，被稱為淡橄欖綠色，這是為了配合非洲戰線而選定的顏色，但衣物的髒污十分明顯，不受在歐洲戰線作戰的士兵青睞。考量到布料的耗損及實用性等因素，經過改良後才有現今的 M 41 野戰夾克。

塗裝的重點是呈現出具有厚實感的筆挺外觀，製造強弱的模糊變化，加強衣物的質感。建議在塗裝時降低陰影色的彩度，將野戰夾克加工成表面髒污的風格。

**1** 上排為塗裝野戰夾克時所使用的顏色，下排是用來塗裝 HBT 軍用長褲的顏色。兩排中間的 **c** 與 **h** 為基本色，左側為亮色，右側為陰影色。美軍身上裝備為卡其色系，為了避免色調同化，要調高野戰夾克色調的明度。

**2 3** 先塗上野戰夾克的基本色 **c**（皮革黃+消光白），接著在衣物皺摺等細節處塗上陰影色 **d**（**c**+沙漠黃+消光棕+土黃褐色）。

**4** 在皺摺上側、細節突出處與隆起部位，塗上亮色 **b**（**c**+消光白）。

**5** 在陰影色與亮色的交界處調漆，讓顏色充分融合。這時候要延伸平緩皺摺的模糊感，製造層次變化。此外，較深的皺摺模糊程度較小，呈現劇烈的層次變化，加強層次對比後，就更有 M 41 野戰夾克的風味了。

**6** 在衣領、肩膀、背部上側、皺摺頂端塗上亮色 **a**（亮色 **b**+白色），強調細節。

**7 8** 在腋下到腰部一帶到皺摺末端塗上陰影色 **e**（陰影色 **d**+土黃褐色），加深陰影。此外，腰帶或彈匣袋等裝備、身體邊緣、縫線等部位的塗裝，則是使用陰影色 **e**。最後在調漆效果不夠明顯的地方與塗裝較為粗糙的部位，再次調漆做最後加工。只要在皺摺的塗裝上多花心思，就可提升皺摺的細節，增加完成度與外觀精緻度。本範例的人形並非單體展示，而是屬於情景模型的要素之一，因此可以稍微省略陰影表現。

●在描繪人形的陰影時，相信任何人都曾遇過「不知道要從哪裡開始描繪」的情況。如果是繪畫領域，只要順著光線的方向畫出陰影就行了；但換成立體的人形，若設定單一方向為光源，沒有光線照射的區域會全部變成陰影色。可以參考以前常用的方式，想像人形正上方有一把光傘，在六十度的角度下，描繪出光線在任何位置照射後所產生的陰影。然而，並非所有部位都能套用以上的原理，只要大致帶過即可。

●1/35人形塗裝用夾具 未稅 ¥4,000起
注文家具工房 TGIF　mail:tgif@oldjunkstyle.com

## 活用人形專用夾具

●要完美地塗裝人形，有各種訣竅與方式。為了提升運筆的流暢性，重點是避免塗裝對象與畫筆晃動。建議使用 TGIF 的「塗裝夾具」固定人形。夾具為木頭材質，手感極佳，長時間作業也不會感到痠痛。夾具環的底部設有固定軸，可以將塗裝物體插入固定軸（本範例為膠絲）固定。只要轉動固定軸，可以自由地塗裝每一面。此外，還能順著紅色箭頭的方向，轉動固定塗裝物體的固定軸。如果想要塗裝頭部側面到後腦的部位，可以將固定軸往後方轉動，這樣更易於塗裝後腦到頭頂的部位。使用人形專用夾具，能隨時取得最佳的塗裝位置，進而降低塗裝作業的難度。

不僅是歐洲與太平洋戰線，在各戰線作戰的士兵大多身穿HBT軍用長褲，褲子的質感較為硬挺，透氣性良好，長褲的厚度沒有外觀所見那麼厚。HBT的特徵在於人字形斜紋布料，從遠處觀察，可看出條紋狀的直線線條。雖然可以透過塗裝重現線條，但要描繪所有人形長褲的線條太花時間，這褲予以省略。

另一方面，羊毛長褲的耐用性差，容易破裂，加上碰水會潮濕、縮水，實用性還是以後的戰線，很多士兵都改穿羊毛長褲。從羊毛長褲的色調來看，也可稱為芥末色長褲，但不同的生產批量，顏色也不同，為了營造長褲與軍用夾克的色差，塗裝時可以增加稍強的紅色色調。此外，為了強調布料的柔軟質地，調漆時要製造出平滑的層次。

1 先塗上長褲的基本色 h（橄欖綠+消光白+消光藍），在皺摺下方塗上陰影色 i（基本色 h+原野藍），在皺摺隆起處塗上基本色混合消光白的亮色 g，強調立體感。接著在兩色交界調漆。

2 在皺摺的最暗區域塗上陰影色 j（陰影色 i+原野藍），加深陰影。在皺摺最亮的部分區域塗上亮色 f（亮色 g+消光白）。

3 完成亮色與陰影色的塗裝後，再次進行雙色調漆，加工細部。經過數次調漆後，塗裝面會產生光澤，只要在後續階段噴上消光保護漆，就能去除光澤，不用過於在意。

4 羊毛長褲的基本色為消光土色，用消光土色+消光棕+土黃褐色的混色，塗上陰影。使用消光土色+消光白的混色，塗上亮色。塗裝方式與HBT軍用長褲相同，但因為羊毛長褲的布料質地柔軟，可以在陰影色與亮色雙色之間製造平滑的融合色調。

## 2-3-5 描繪長褲的縫線與破洞

衣服並不是單片布料，縫合袖子、前後片、衣領等部位後，才能製作出完整的衣服。製作人形的時候，通常分為已經刻上紋路線條的人形，以及沒有紋路線條的人形。製作分布紋路線條時，可增加密度，提高真實感與說服力，但太密集的紋路線條，可能會有損原有的比例，反而多此一舉。然而，本作品是以提高密度為優先，所以要描繪長褲的縫線。

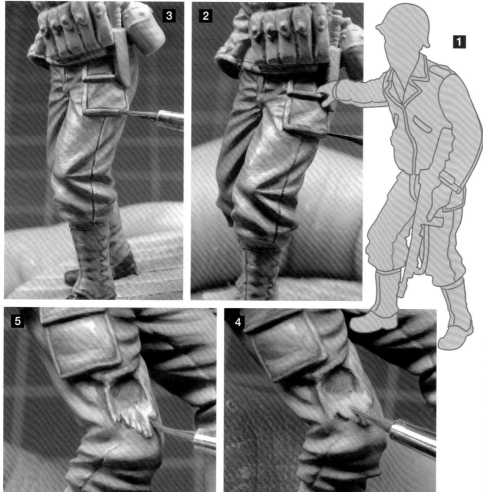

1 插圖中的紅線為衣物的主縫線，藍線為亮色區域。當縫線縱向分布在腳部或手臂等側邊部位時，可以在縫線後方加入亮色。另外，若縫線位於綁腿邊緣或水平方向的部位，可以在縫線的下側加入亮色。衣領或口袋邊緣的縫線，由於無關方向，可以在外側描繪線條，強調分離的零件感。而綁腿的左右布料縫製位置各有不同，可以在雙腳內側描繪正面縫線的亮色。

2 使用面相筆，沿著紋路線條用深陰影色塗料塗上縫線。在塗裝時經常會遇到線條溢出範圍或變粗的情況，這時候可以用畫筆沾取少量稀釋液，沿著線條邊緣擦掉溢出的塗料。

3 使用基本色加上白色的塗料，描繪縫線邊緣的亮色。並非所有亮部都使用相同的顏色，如果在陰影處的縫線加入降低明度的顏色，就能和基本色融合。

4 先在鈕扣內側塗上陰影色，呈現布料的破洞，再用亮色塗上破裂的邊緣與垂落的布料。

5 如果想要呈現布料剛破裂不久的狀態，步驟 4 的狀態就相當不錯。但我想要表現出士兵沒有時間縫補長褲破洞的狀態，所以使用基本色塗料，在垂落的布料塗上線條，呈現脫線的狀態。接著，再沿著垂落的布料輪廓塗上陰影色，強調立體感。

**1** 先塗裝綁腿部位。首先在皺摺下側或縫線描繪陰影。在鞋帶下方加入深陰影後，就能增加精密性。
**2** 在陰影上側加入亮色。在腳背或小腿肚上側加入亮色，即可增加腿部的量感。
**3** 為了呈現M1938綁腿堅硬的帆布材質感，在調漆時要縮小陰影色與亮色的模糊範圍。
**4** 塗上TAMIYA的消光棕琺瑯塗料，作為靴子的基本色。接著在綁腿下側或大底邊緣塗上土黃褐色混合消光紅的陰影色。接著在腳尖到上側，以及鞋跟上側的區域，塗上消光棕＋消光白混色的亮色塗料，並進行調漆，讓顏色充分融合。最後以腳尖後側的凹陷處為中心，使用grazing技法，上一層薄薄的陰影色，增添使用感。
**5** 雖然鞋帶的細節開始消失，但光是描繪亮色與陰影色，就能讓靴子更有真實的質感。為了仿造短靴的外觀，在靴子上側畫上線條A，呈現鞋頭的外觀（使用陰影色塗料描繪鞋頭線條）。

**1** 由於裝備的塗裝大多為細部的分色塗裝，要使用高黏性的顏料。先塗上vallejo（以下簡稱為VA）的卡其色與皮革黃顏料打底。
**2** 在前片下側或彈匣袋之間用生褐色顏料塗上陰影。
**3** 在彈匣袋的表面塗上黃灰色＋淡暖灰色＋永固白色顏料。跟臉部塗裝相同，並沒有使用大量的調色與油，並盡量使用少量的顏料，塗抹薄薄一層。
**4** 使用乾燥的畫筆，進行陰影色與基本色的調色。
**5** 顏料乾燥後，噴上透明消光漆，去除表面光澤。在上層用稀釋的顏料對亮色與陰影施加grazing技法，擴大顏色的層次範圍。最後再

描繪縫線及鈕扣等細節。
**6 7 8** 塗裝水壺與鏟子套，使用與彈匣袋相同的顏色。套子邊緣為淡綠色，所以使用暗綠土色＋永固白色的混色描繪邊緣線條。
**9 10** 用淡茶色硝基塗料描繪鏟子握柄，再塗上VA的反射綠塗料。塗料乾燥後，用筆刀切削塗膜，露出木頭底紋。最後以凹陷處為中心，用生褐色＋群青色塗料施加grazing技法。
**11 12 13** 在槍套塗上VA的消光棕塗料，再將生褐色＋群青色顏料塗在陰影區域。在其他區域塗上赭褐色顏料後進行調漆，將赭褐色＋群青色顏料稀釋，在槍套蓋下側與紋路線條施加grazing技法。

50

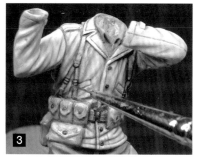

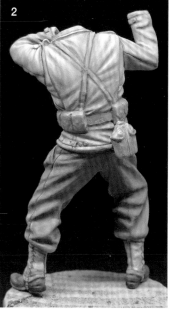

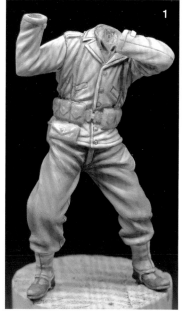

**12** 美軍在第二次世界大戰所配戴的裝備，大多為米色系。由於本作品的所有人形都是身穿M41野戰夾克，上衣與裝備的顏色會同化，無法呈現塗裝的特色。因此，先在裝備周圍塗上上衣的陰影色，強調裝備的立體感。但如果只是描出裝備的線條，外觀效果顯得單調無趣，因此可用稀釋液在陰影色周遭製造暈染效果。

**3** 二戰的美軍裝備，依據製造工廠或批量而有卡其色、橄欖綠（以下簡稱為OD）、淡橄欖綠色等顏色種類，在調色時要避免裝備的顏色與上衣重複。用TAMIYA的暗黃色＋皮革黃色塗料，塗在人形的槍背帶部位，配合腰帶的凹凸補上亮色與陰影色，營造立體感。由於扣環等金屬零件尺寸較小，若使用快乾的模型專用塗料，會增加作業的難度，因此可以使用乾燥速度較慢的顏料（生褐色＋群青色）描繪細部。

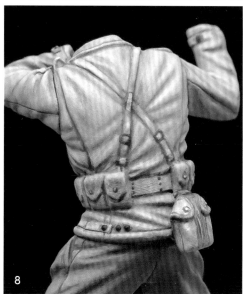

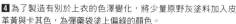

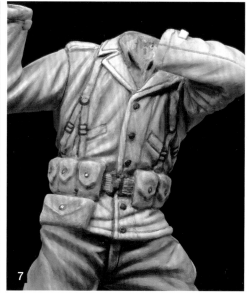

**4** 為了製造有別於上衣的色澤變化，將少量原野灰塗料加入皮革黃色與卡其色，為彈藥袋塗上偏綠的顏色。

**5** 用上個步驟的彈藥帶塗料顏色，加入白色混合，在彈藥帶中央區域加入亮色，在彈藥帶與裝備交界處塗上彈藥帶色＋土黃褐色，製造陰影。再進行亮色與陰影色的調漆，讓亮暗色與彈藥帶色融合。

**6** 最後用生褐色＋群青色顏料，畫出用來固定裝備的金屬扣眼。使用顏料有利於點描。不過，如果要畫出彈藥帶的橫線，得花更多時間描繪，這裡予以省略。

**78** 描繪細部的狀態，不僅能增加外觀細節，也能讓人形擁有更多可看之處。

## 2-3-9　鋼盔的塗裝與舊化

**1** 大戰期間，美軍所配戴的M1鋼盔都有經過消光處理，避免反射光線。我先將GSI Creos的橄欖綠（1）與消光添加劑（平滑）混合，用噴筆將塗料噴在鋼盔上。照片最前方為軍醫配戴的鋼盔，為了貼上紅十字水貼紙，先保持表面光澤，沒有做消光處理。

**2** 由於鋼盔與人形的臉部合為一體，是非常顯眼的部位，如果僅做漬洗加工，會欠缺趣味性。為了取得臉部與身體的平衡，可以用顏料製造變化性。首先，用藍色、綠色、咖啡色等顏料點描，再沾取極少量松節油的畫筆點觸，讓顏料充分融合。

**3** 讓顏料融入於整體區域後，在鋼盔上側鋪上亮色（黃灰色、永固白色），在下側鋪上暗色（生褐色、暗褐色、群青澀），比照步驟**2**的方式讓顏料融合。

**4** 在鋼盔邊緣鋪上黃灰色＋暗綠土色＋永固白色顏料，再用沾取極少量松節油的畫筆抹開顏料，製造鋼盔側面的暈染效果。確認鋼盔呈現深沉的顏色後，等待顏料乾燥，再進行鄂帶的分色塗裝。用VA的消光棕顏料，塗裝固定在鋼盔前緣的內盔顎帶，在兩端塗上暗褐色塗料，並製造中央部位的暈染效果。接下來，用VA的伊拉克沙色顏料塗裝外盔的顎帶，兩側塗上黃灰色顏料，製造中央部位的暈染效果。

**5** 最後在整個鋼盔噴上透明消光漆。因為是用點觸的方式塗上顏料，可以強調鋼盔粗糙的表面質地，更有真實感。

**6** 用永固白色＋黃灰色顏料塗裝偽裝網，在偽裝網部位輕輕乾刷加工。

**7** 到此階段已算是完工了，但還可以使用適量的舊化土或舊化塗料，增加鋼盔的塵土髒污感。

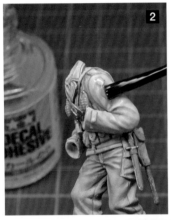

## 2-3-10　貼上徽章類水貼紙

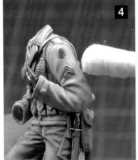

大多數的野戰服裝都有縫上隊徽或階級臂章等徽章。第二次世界大戰以前的軍人徽章尺寸較小，顏色較為鮮明。

觀亮點，重現人形服裝上的徽章，除了可以增加外加入隊徽後能透過小型圖案或文字增加精密度。加入階級臂章則是傳達人形的相互關係訊，可以加強作品的故事性。然而，礙於尺寸因素，很難採手繪的方式，建議運用市售的徽章水貼紙。

本作品人形的袖子有隊徽設計，但有很多部隊為了隱密性，軍服上沒有縫上任何徽章。此外，如果是二等兵，軍服上不會有任何階級臂章，將校會將階級臂章別在肩章上，因此並非所有的人形都要佩上徽章。

**1** 使用 Passion Models 的「美國陸軍徽章水貼紙組」，重現人形身上的徽章。水貼紙圖案細膩，顏色鮮明，可以輕鬆重現難以手繪的徽章。每尊人形需要兩片徽章，水貼紙的階級臂章數量較少，但隊徽包括步兵、機甲、空降等師團，總共有五十八種隊徽，知名部隊的隊徽大約有五到六人份。還有軍醫的紅十字隊徽、憲兵的MP隊徽等，如果要製作美軍人形，水貼紙是必備的素材。

**2** 當水貼紙背膠黏性較弱時，可以運用水貼紙膠水，但要將小型水貼紙貼在不具光澤的凹凸面時，水貼紙膠水也能派上用場。先在黏貼水貼紙的位置塗上膠水，再貼上水貼紙即可。我使用的是TAMIYA的水貼紙膠水。

**3 4** 如同P28的解說，為了強調水貼紙徽章的浮凸加工效果，在黏貼水貼紙時具相當的難度。這時候可以用水貼紙軟化劑讓水貼紙貼合，但在小型的徽章水貼紙塗上軟化劑後，水貼紙容易偏移位置，或是讓軟化劑溢出。因此，可以用棉花棒沾取煮沸的熱水，按壓水貼紙，藉由熱度來延展及固定水貼紙。貼在人形袖子的第三十步兵師團徽為紅底圖案，成為絕佳的點綴。

**5** 將水貼紙貼在鋼盔曲面時，若塗上水貼紙軟化劑（GSI Creos Mr. Mark Softer），就能讓水貼紙緊密地貼合曲面。作法是先在水貼紙上面塗上水貼紙軟化劑，並等待水貼紙軟化。

**6** 鋼盔的曲面較大，直接黏貼水貼紙會無法貼合，可比照步驟**3**的方式，用沾取熱水的棉花棒按壓。如果水貼紙還是無法完全貼合，就重複**5**～**6**的步驟。

**7** 水貼紙乾燥後，用筆刀剔除顎帶與被左手遮蔽的水貼紙部位。

**8** 如果切掉過多的水貼紙，可以塗上vallejo壓克力塗料修補。

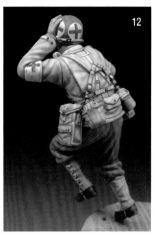

**噴上消光透明保護漆，表現布料的質感**

● 人形的塗裝作業到了這個階段，要先統整表面質感。在塗裝人形的服裝時，如果因覆蓋塗料或塗上顏料後產生光澤，或是殘留水貼紙的光澤等，便難以還原布料的質感。雖然皮革、橡膠防水加工布料、尼龍等都是具有光澤的素材，但本作品的人形軍裝中，僅特定的部位會產生光澤。

貼上水貼紙完成服裝的加工後，還要在整件衣服塗上消光透明保護漆，以呈現布料的質感。在此使用的是GSI Creos的「PREMIUM TOP COAT」消光透明保護漆，此款保護漆可以抑制白霧產生，在色調不變的狀態下達到消光效果。此外，塗料質地細膩，不會減損模型的比例感，也不會形成粗糙表面。

完成消光加工後，最後使用顏料追加陰影較淡的區域或髒污。用松節油稀釋顏料，再用面相筆描繪，覆蓋顏色。可施加grazing技法，製造服裝或裝備的色調變化。

▲▶「PREMIUM TOP COAT」消光透明保護漆分為罐裝噴霧、瓶裝兩種。如果想要抑制塗膜的厚度，或是遇到1/35比例人形內側折角較多的狀況，建議將瓶裝消光透明保護漆倒入噴筆塗料杯，採噴塗的方式。

**9** 用綠色、黃色、藍色顏料製造深沉色澤與變化性，再用GSI Creos的舊化塗料加入褐色的塵土污漬。

**10** 製作紅十字臂章，先在臂章部位塗上白底，再描繪陰影。依照臂章的寬度切割用於鋼盔的紅十字圖案，塗上水貼紙膠水後黏貼水貼紙，等待水貼紙乾燥後割掉多餘的部分。

**11** 配合臂章的皺摺，描繪紅十字的陰影色與亮色。

**12** 在樸素的野戰服裝加入紅十字後，外觀更為顯眼，成為一大亮點。然而，正因為較為顯眼，為了避免突兀，可以製造陰影或舊化加工，讓紅十字融入服裝。

---

## 2-3-11　補塗其他的細節

早期人們在戰車模型即將完工時會說：「要噴上保護漆，統一光澤。」但現今的舊化作業是透過不同的光澤來表現髒污質感，並不會施加均一的光澤。在前一個步驟中，於人形服裝噴上消光保護漆後，能看出布料的質感，但統一光澤後便難以辨識其他質感。士兵的裝備材質包括布料、樹脂，或是金屬，若能呈現每種材質的不同質感，就能提高小尺寸人形的存在感。

不妨追加手榴彈或彈夾等不同質感的裝備，或是利用鈕扣及扣環等金屬零件，加入金屬質感。此外，在槍套或靴子的皮革部位製造消光質感也是不錯的方式。最後，再追加一些可吸引目光的細節，就能讓訴說故事的人形擁有更多看點。

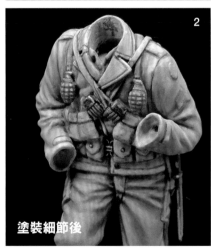

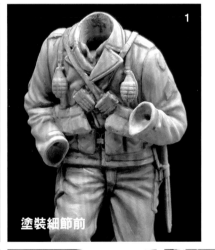

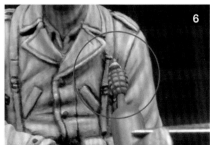

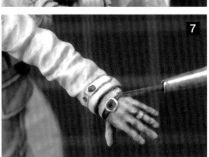

**1** 彈藥帶與彈匣袋並沒有經過加工處理，因為夾克與裝備屬於同色系，外觀欠缺張力。

**2** 為彈藥帶的金屬零件、手榴彈、彈夾、刺刀等裝備上色後，就能提高色調的層次變化，更具真實感。

**3** 裝上手榴彈，作為吸引目光的細節之一。可以將手榴彈的保險桿安裝在吊帶環或是彈藥帶上。在重現手榴彈時，先用筆刀切削保險桿。

**4** 在保險拉環的底部安裝環狀插銷。金屬環零件能提高精密性，是值得重現的細節。先拉出電線裡的一條鋼絲，纏繞在1mm的黃銅線上，將鋼絲纏成螺旋狀，再拉出黃銅線，用筆刀刀尖切割成環狀。

**5** 比照圖示，用膠狀瞬間膠固定插銷。建議在塗裝後安裝，以免拉環彎曲。

**6** 吊帶環是經常用來安裝手榴彈的部位，安裝時手榴彈保險桿的另一邊朝向前方，讓插銷位於側邊。手榴彈彈體的黃色線條成為優異的點綴色。

**7** 士兵拉起袖子露出手腕，在手腕處追加手錶，貼上塑膠片重現錶面與錶帶的細節。美軍配戴的手錶，通常以HAMILTON、ELGIN、BULOVA等品牌為主，將錶面塗成黑色，才能還原真實手錶的外觀。接下來還要在無名指根部塗上銀色塗料，還原戒指細節。在戒指上下側加入陰影色後，能凸顯紋路線條的存在感。以上提到的細節都能凸顯士兵角色的存在感，在情景模型配置複數人形時，是非常有效的呈現方式。

塗裝細節後　　　　　塗裝細節前

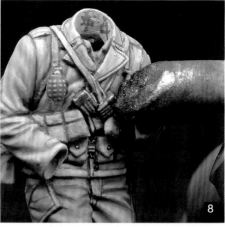

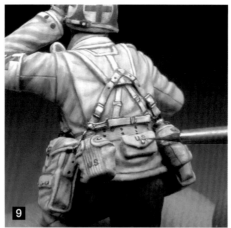

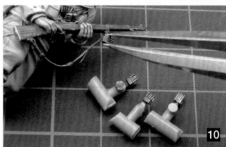

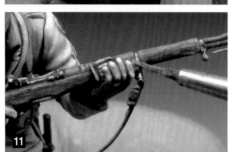

**8** 若能在無光澤的布料中，呈現金屬質感，不僅能增加密度，還能製造視覺亮點。先用Mr.Color的黑色塗料，塗裝掛在吊帶上的加蘭德步槍彈夾，再用finish master滲線筆將石墨塗在表面，呈現金屬質感。接著，再用Mr.Color的金色塗料（九號）塗裝彈殼，用消光金屬銅色（十號）塗裝彈頭。

**9** 在先前的步驟中，已經將鈕扣、扣環、茄子環等金屬零件塗黑，這次要塗上Mr.Color的銀色塗料（八號），加入亮色。用筆尖沾取塗料，塗在金屬零件的邊角，並使用筆尖描扣扣部位。另外，還要使用暗褐色顏料，以點描的方式重現上衣的鈕扣。

**10** 我在之前的教學單元提過，美軍所使用的半自動M1加蘭德步槍無法在射擊中途裝彈。為了方便快速填裝子彈，彈夾（八發子彈為一組的彈夾）就跟彈藥帶一樣，扣在M1加蘭德步槍的槍背帶上。雖然尺寸較小，近看還是會發現這個細節，因此選擇裝上彈夾。為了避免彈夾晃動，可以將彈夾固定在槍背帶前端的底座。

**11** 左手同時握住前槍托與彈夾。雖然尺寸較小，但只要經過分色塗裝，就能增添說服力。在擊發M1加蘭德步槍的最後一發子彈後，空彈殼與彈夾會同時退出，發出的「鏘」的金屬聲，當敵軍聽到金屬聲，馬上就會得知對方已經擊發最後的子彈。因此，為了在擊發所有子彈後能快速裝填子彈，士兵都會將彈夾放在靠近手邊的位置。這樣配置會更有臨場感。

## 2-3-12　表現傷兵的傷口

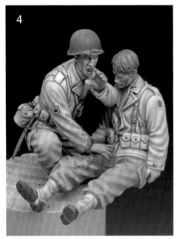

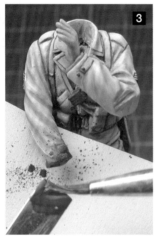

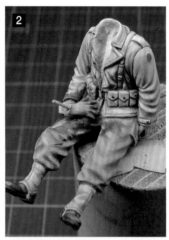

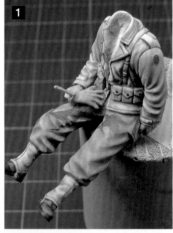

● 我在製作本作品的過程中，參考了幾部戰爭電影。如果要表現士兵的痛楚或恐懼感，還是少不了流血的畫面。在情景模型中重現血淋淋的場面，往往會帶給觀者不舒服的感受，但為了傳達戰場的殘酷，血是必備的要素。從色調表現來看，血是相當顯眼的元素，因此即使是少量的血，也能凸顯存在感，可多加運用。

**1** 如果在士兵的軍服上塗上鮮紅色的塗料，看起來不夠自然。在重現流血的部位時，一開始不要使用紅色塗料，先使用降低彩度的暗裝色塗料，塗在衣服上，重現滲出布料的鮮血。用HBT軍用長褲的基本色1（橄欖綠＋消光白＋消光藍）加上原野藍，調出沾染在長褲的鮮血，在士兵的傷口周圍描繪衣物滲血的狀態。

**2** 將降低彩度的服裝色加入消光紅，調成胭脂色，塗在傷口及滲血部位，再用溶劑於周圍部位製造暈染效果。在按壓傷口的手部邊緣，滲入加入溶劑稀釋的透明紅色塗料，呈現鮮血淋滴的狀態。由於鮮紅色的塗料較為顯眼，要控制用量。

**3** 負責照料傷兵的士兵袖口也沾到鮮血。將軍用夾克的基本色 ●（皮革黃＋消光白）與原野藍及消光紅塗料混合，描繪袖口暈染開來的鮮血。再將血色塗料與消光紅塗料混合，加入溶劑稀釋，以噴濺的方式製造血斑。

**4** 如果只有單尊傷兵人形，身上的鮮血可能會過於醒目，但搭配從旁照料的士兵人形後，傷兵的傷口就不會過於醒目，外觀效果自然許多。

**5** 巴祖卡火箭筒射手的傷口也與其他人形相同，先描繪染血的外觀，再添加紅色塗料營造氣氛。用消光土色加上消光藍與消光紅的混色描繪，再塗上加入溶劑稀釋的消光紅塗料，增加點綴變化。由於這位士兵才剛中彈，所以除了傷口，其他的部位沒有留下血跡。

**6** 用消光紅加消光棕的混色，描繪長褲破洞內的大腿傷口。傷口本身不大，但看起來還是相當醒目，血的確是吸引觀者目光的要素之一。

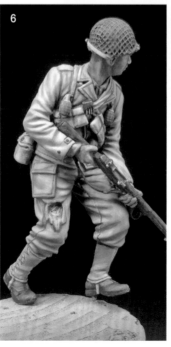

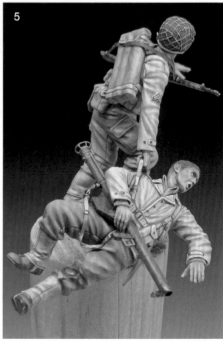

現行的槍枝大多為樹脂或金屬材質，塗裝以黑色或灰色為主。近年來也有不少塗上綠色、米色、迷彩等顏色的槍枝。帶有顏色的槍枝能扮演襯托的角色，但因為配色要配合軍裝，若色調過於相似，便難以呈現模型的顏色變化。

不過，常見於第二次世界大戰的槍枝，槍托大多為木頭材質，如果能塗上顏料或清漆加工重現外觀，槍枝就能成為人形的點綴元素，更有變化性。

在製作步槍的木頭槍托時，通常會使用堅硬耐衝擊，且不易損壞的胡桃木。木材的顏色為接近黑色的茶色或深茶色，在槍托塗上顏料後，能產生深沉的茶色，增添模型的精緻性。

此外，暗色會給人沉重的視覺印象，可以強調M1加蘭德步槍碩大沉重的外觀。在製造槍托時，都是使用縱向木紋，木紋幾乎與槍身平行；但如果使用具特殊紋理的木頭，就會產生複雜的等高線線條。

**1** 在製作槍托的木紋圖案時，可參考《戰車情景模型製作教範2 車輛・建築物篇》中塗裝家具的方式，塗上顏料來重現。要先準備顏料（赭褐色、暗褐色）與海綿，海綿不拘種類，但建議使用質地不要過細的款式。我先將海綿砂紙切割成長條狀，再將海綿砂紙裝在報廢的筆管上（以下不會用到砂紙面）。

**2** 先用噴筆在整把步槍上頭噴上 Mr.Color 的淡茶色塗料。選用硝基塗料，是為了方便用海綿擦拭，將步槍表面加工成光澤或半光澤的狀態。接下來用海綿沾取少量的顏料，輕刷步槍表面，讓海綿的紋路在步槍表面形成木紋般的紋路。在移動海綿輕刷時，要與槍身保持平行，但可以稍微偏移位置，讓木紋外觀更加自然。表現木紋的訣竅有三點，包括「一定要使用從軟管中擠出的顏料」、「不要稀釋顏料」、「要先塗上亮光底漆，製造平滑塗膜」。

**3** 描繪木紋後，擦掉附著於金屬部位的顏料，保持乾淨狀態。若有其他不自然的區域，就用畫筆修正。

**4** 顏料乾燥後，噴上透明消光保護漆製造表面保護膜（若沒有先噴上保護膜，在清洗時較薄的顏料塗膜會剝落）。此外，還要在槍托的前握把、握把、槍托底板塗

上黑色斑點，增加使用感。用生褐色＋群青色的混色塗上黑色斑點，再於周圍塗上松節油製造暈染效果。

**5** 在槍身與機關部位塗上 Mr.Color 的消光黑塗料，再於突起部位及邊角部位塗上 Mr.Color 的銀色塗料，描繪亮部。

**6** 在亮部上方用 finish master 滲線筆將石墨塗在表面，讓銀色的光澤變成消光狀態。

**7** 完成後的 M1 加蘭德步槍。雖然用面相筆也能描繪出木

紋，但只要使用海綿，就能簡單地畫出細微的線條。不過，線條的方向容易流於單調，可以用畫筆製造部分區域的變化性。在槍托上塗上黑色斑點，增添使用感，加上金屬部位的消光光澤，兩者的對比相當吸引人。

**8** BAR 的後槍托為酚醛樹脂材質。單一黑色雖然不錯，但可以在淡茶色底漆上面，以點狀覆蓋的方式，塗上稀釋後的赭褐色或生褐色塗料。因為槍托前握把也是木頭材質，

可比照其他木頭部位，畫上木紋。

**9** M1卡賓步槍的塗裝。這是常見於紀實照片或電影的外觀，這裡重現了將子彈袋纏繞於後槍托的狀態。

● 此木紋表現常見於第一次世界大戰時期的雙翼飛機外裝。改變用色後，可以在明亮的清漆加工或無清漆的新木上塗裝，也可應用於木箱等物品的塗裝。

### 手持春田步槍的狙擊手

據說在大戰中期，M1加蘭德步槍數量不足的分隊，就會讓技術平庸的士兵拿著春田步槍上戰場。士兵手持的是春田步槍（M1903A4狙擊槍），將M73B1狙擊鏡裝在狙擊槍的機關部，能提高射擊的準確度。在所有隊員中，狙擊手的裝備算是最輕的，但在右腳踝裝上M1905刺刀，並且在臉頰製造傷口痕跡，就能凸顯人形的角色性格。

本作品的人形，大多都是在ＨＢＴ夾克與長褲上，再套上一件Ｍ41野戰夾克的風格。為了創造十六尊人形的差異性，我呈現了裝備的變化性。人形雖然沒有背上haversack 軍用雜物背包或野戰側背包，增加身上攜帶裝備後，也提高了每尊人形的密度。在情景模型配置數尊人形後，人形便成為作品的主角，吸睛度完全不輸給四號戰車。

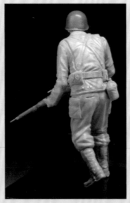 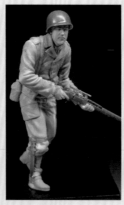 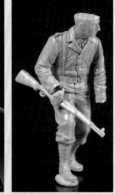

### 指揮小隊的軍官

為了打下城鎮，少尉站在前線指揮，身穿乾淨整齊的輕裝，外觀印象與其他士兵不同。軍官的表情較為散漫，配置在離敵軍最遠的底台位置。由於軍官欠缺實戰經驗，且不斷將疲憊不堪的士兵派到前線，無法取得下屬的信賴。雖然還無法從人形的造型來表現以上背景，但一邊想像像人形的角色性格，一邊製作人形，這也是製作情景模型的樂趣之一。

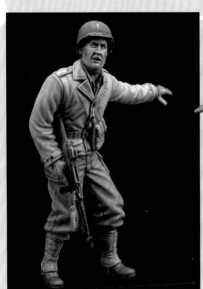 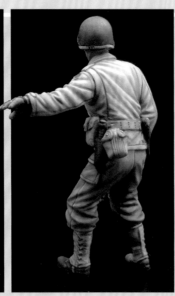 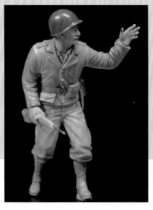 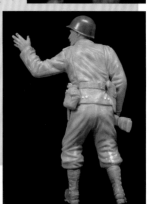

### 指揮射擊班的伍長

在咖啡廳側邊負責火力支援的小隊中，伍長攜帶的裝備最多，包括兩條彈藥帶與手榴彈。伍長擺出槍口朝上的預備射擊姿勢，這是為了避免誤射蹲在右邊的步槍兵。拍攝電影的士兵也常擺出這個姿勢，這樣可以讓演員的臉部更為清楚。

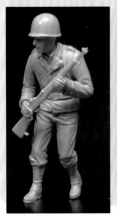 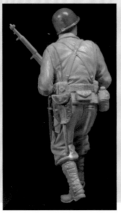 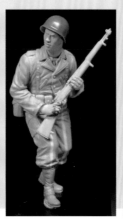 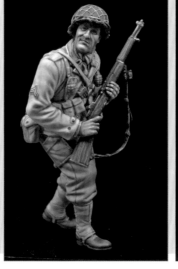 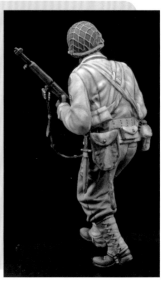

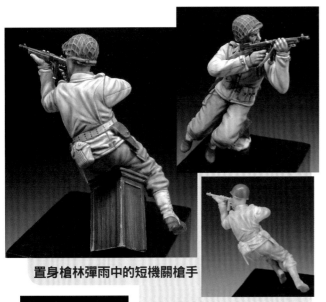

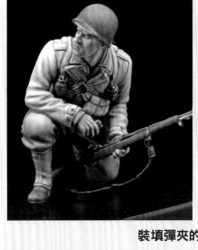

## 置身槍林彈雨中的短機關槍手

為了支援穿越道路的同伴，短機關槍手置身於槍林彈雨中，拿著湯普森衝鋒槍（M1928A1）開火。原本並沒有士兵拿著湯普森衝鋒槍，但有時候在攻占街頭或據點時，也會例外配給士兵衝鋒槍。短機關槍手左手肘倚靠牆壁，握住前握把，射擊時右肩沒有靠著槍托底板，表現出不習慣操作衝鋒槍的感覺。

## 裝填彈夾的步槍兵

據說在裝填M1加蘭德步槍的彈夾時，一不小心就會弄斷大拇指，但只要掌握正確的裝填順序，就不會發生類似的狀況。為了強調此尊人形充分掌握裝填子彈的技巧，讓他的視線朝向敵軍。此外，採半蹲的姿勢，能與兩旁的士兵產生高低差，效果非常好。

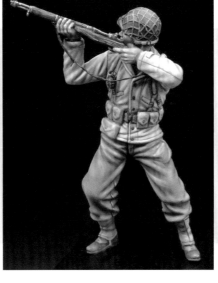

## 採左向站立射擊姿勢的步槍兵

步槍兵站在咖啡廳牆角還擊。如果採常見的右向射擊姿勢，身體會從牆角露出，因此切換成左向射擊姿勢。反向持槍能減少身體的中彈面積。步槍兵的左前臂靠著牆面，採取穩固的姿勢，這是為了在手持沉重的加蘭德步槍時採仰角射擊。

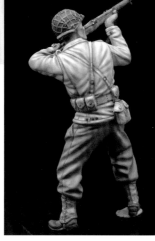

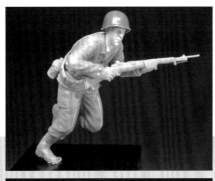

## 奔跑的步槍兵

突破敵軍的射擊線，從咖啡廳跑到麵包店的步槍兵。在製作人形時讓人形的上半身前傾，呈現奔跑的感覺，並呈現彈藥袋或鏟子等裝備的動感。在加蘭德步槍的槍口裝上M7榴彈發射器，由於槍身稍長，外觀頗具氣勢，可以將人形配置在作品較為顯眼的位置。

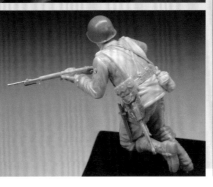

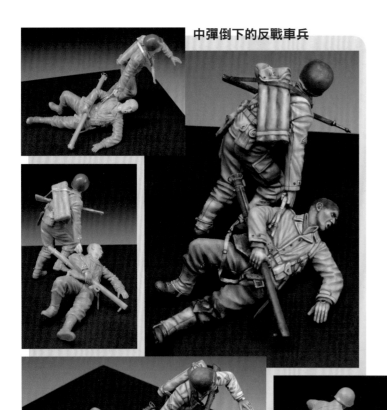

## 中彈倒下的反戰車兵

## 奔跑的軍醫

在槍林彈雨中，軍醫為了搶救傷兵而奔走，袖口及手臂沾有血跡，與受傷的同伴命懸一線。軍醫通常不會攜帶槍枝等搶眼裝備，但紅十字塗裝能將觀者的視線從咖啡廳引導至麵包店。

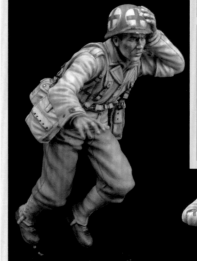

將兩尊人形配置在咖啡廳到麵包店的視覺動線上。巴祖卡火箭筒射手的存在感本來就較為顯眼，可將射手設計成中彈的狀態。同伴拉著射手，面對故事發展的方向性，更能強調視覺動線。除了 AFV，製作 M1A1 巴祖卡火箭筒，對於配置在掩體壕溝或建築內的敵軍也能產生效果。可以削薄巴祖卡火箭筒側邊，或是重新製作裝填部位的保護環，這對於提升技術大有助益。

## 受傷的步槍兵與呼喚軍醫的二等中士

突擊班的指揮官一邊替中彈的部下止血，一邊大喊著：「醫官快過來！」為了提升作品的緊張感，我改造了持槍坐下的士兵，最後追加了兩尊人形，這樣可以讓觀者的目光聚焦於麵包店的方向。將兩尊人形配置在底台上，放上醫藥包的空罐、紗布、急救包等物品，還在人形旁邊擺放磺胺類藥物空袋子。

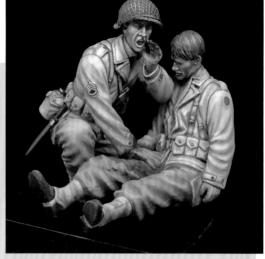

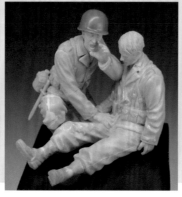

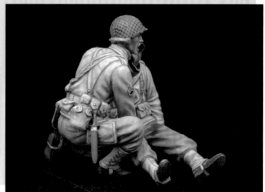

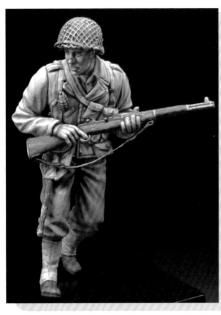

## 從店內觀察外頭狀態的步槍兵

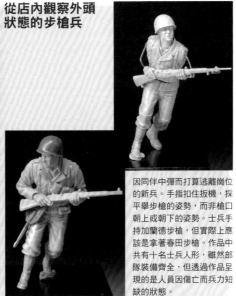

因同伴中彈而打算逃離崗位的新兵。手指扣住扳機，採平舉步槍的姿勢，而非槍口朝上或朝下的姿勢。士兵手持加蘭德步槍，但實際上應該是拿著春田步槍。作品中共有十名士兵人形，雖然部隊裝備齊全，但透過作品呈現的是人員因傷亡而兵力短缺的狀態。

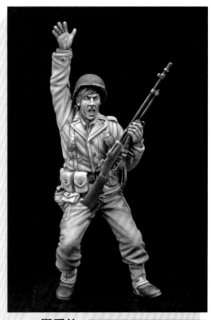

## 舉手的BAR射手

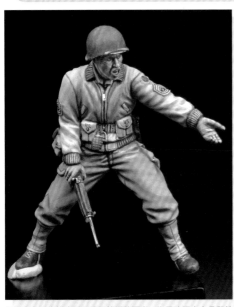

## 指揮突擊班的一級士官長

長年來負責指揮小隊而獲得拔擢的軍人。為了強調士官長與其他士兵的差異性，讓他穿上坦克兵夾克。士官長手持M1卡賓槍，腰間佩掛彈匣袋、手榴彈、M1911手槍套。為了表現士官長可靠的姿勢，將身體改造成較大的比例，擺出搶救傷兵的姿勢，呈現替下屬著想的一面。

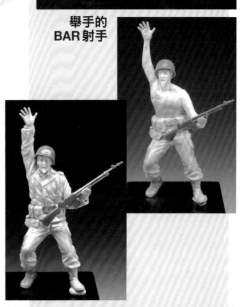

人形延續故事的動向，成為視覺焦點。BAR為分隊的支援步槍，可以採槍托貼在腰上的盲射姿勢。不過，因為體積的關係，持槍的存在感較強，很適合將人形當作畫面重點。人形雙腳張開，舉起手後呼喊隊友，擺出具有安定感的姿勢。舉起手後導致鋼盔歪掉的狀態，也是這尊人形的看點。

## 等待發射榴彈時機的步槍兵

此突擊班隊員背上大量的彈藥帶與手榴彈，表現攜帶重裝備的樣貌。在加蘭德步槍上頭裝上M7榴彈發射器，並且已裝上手榴彈。步槍兵配合湯普森衝鋒槍的射擊時間，計算發射手榴彈的時機。麵包店的屋簷下區域，成為作品的一大看點，但士兵的火力點分布似乎過於集中。

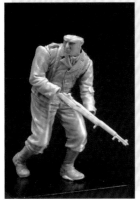

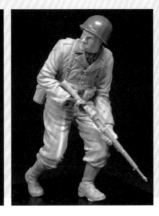

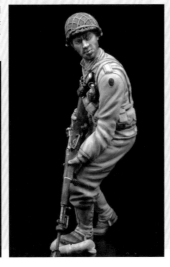

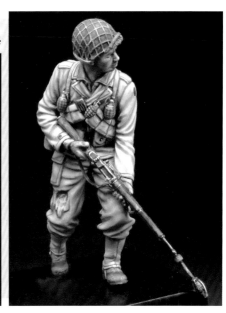

# 用顏料塗裝人形

1/35 原寸

"Patrolling the beautiful green hell"
- 初次登場：月刊 Armour Modelling No.212
- 模型組：HOBBY FAN 1/35 美國海軍陸戰隊「順化之戰」#4（附底台與兩尊人形）

## 選擇易於調漆的顏料

使用壓克力塗料來進行「多層次塗裝」，可說是人形塗裝的主流方法之一。優點之一是塗料快乾，塗裝效率高。

相較之下，顏料的乾燥速度極為緩慢。雖然這也算是一種優點，但還是讓不少人卻步。

不過，使用顏料作畫的時候，除非是塗上的顏料非常厚，才會需要好幾天來乾燥。顏料的乾燥速度依顏色或氣溫而異。由於人形的尺寸僅僅數公分，較薄，顏料只要一天左右就會完全乾燥。

使用顏料塗裝時，建議將個別塗裝零件作業時可將零件區分為身體、臉部、裝備，同時進行塗裝。在等待單一部位顏料乾燥的期間，就可以塗裝其他部位。結束裝備後，前一個部位的顏料就已經乾了。只要靈活調整作業方式，就能克服顏料乾燥速度較慢的問題。

## 底漆塗裝與顏料的調色

▶在使用顏料塗裝前，可以先在畫筆難以觸及的內側折角處，以及裝備重疊的內側，用畫筆噴上 TAMIYA 橡膠黑色塗料。此外，還要在人形的下方噴上同色塗料，確認陰影區域。使用不透明色的顏料，即使只延展薄薄一層，依舊具有高遮蔽力，因此本步驟並沒有使用殘影著色法。

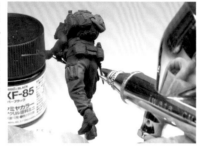

▶用顏料塗裝人形時，可選擇易於購買的 holbein 顏料。畫筆的品牌有 Winsor & Newton、MODELKASTEN 的 Dress Finisher 與 Eye Finisher，其他還有四到五支塗裝用與調漆用畫筆。另外還有油畫調和油，可用來稀釋顏料。在使用 grazing 技法時會用到石油精。

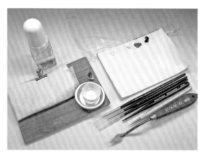

### 防彈衣的顏色

基本色　陰影色
亮色

選用去掉軍用長褲藍色調的顏料，塗裝 M55 防彈衣。由於衣領與口袋為帶有黃色的深綠衣，要使用加入少量生褐色的顏料塗裝，T恤內衣也是同色塗裝。然而，若整體色調過於接近，會欠缺層次變化，這束裝備後……。

### 裝備的顏色

陰影色
亮色
基本色

時可透過亮色與陰影色的強弱營造色調的差異性。裝備的色調偏向於 TAMIYA 琺瑯塗料的土黃褐色，只要將生褐色與白色顏料混合，就能調出類似的顏色。當然也可以在某些部位加入綠色。

### 上衣與長褲的顏色

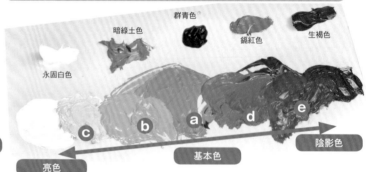

暗綠土色　群青色　鎘紅色　生褐色
永固白色

亮色　c　b　a　d　e　陰影色
基本色

▲使用顏料的時候，首先要調出基本色、陰影色與亮色。用暗綠土色加入白色與藍色顏料，調成基本色 a，再加入生褐色降低彩度。將基本色加入白色調成亮色 b 與 c；將基本色加入藍色與紅色混合，即可調成陰影色 d 與 e。調色時，並非個別調色，而是將相鄰色的顏料調漆混合，製造色調的變化。由於顏料的黏性較高，用畫筆混合顏料時，筆尖很容易分岔。

## 軍裝與肌膚的塗裝

### 第一次調漆

▼如果顏料的黏性變低，可以等顏料稍微乾燥後，再於各色之間用乾燥的畫筆調漆。這時候要拿較寬的畫筆，輕柔地用筆尖觸刷。

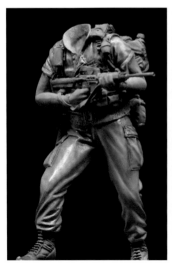

### 基本色 a

▼在右邊步驟尚未塗裝的區域塗上基本色 a，再於突起部塗上亮色 b。在此階段並不需要過於嚴密的分色塗裝，但還是要延展顏料，保持薄薄一層的塗膜，這樣就不易產生筆觸痕跡。

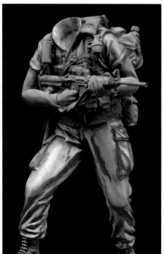

### 陰影色 d

▼在之前用畫筆噴上陰影色塗料的區域，塗上陰影色 d 即可。因為陰影色較為暗沉，在調漆時為了避免色調混濁，要盡可能在小範圍塗上少量的顏料。

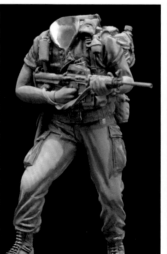

### 底漆塗裝

▼先從人形上面噴上北約綠色壓克力塗料，讓亮部的位置更為明確。先噴上壓克力塗料，就能提高顏料的附著力。

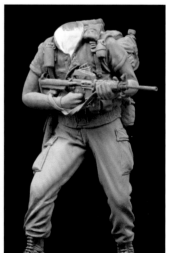

## 肌膚的塗裝

▼選用與 P42、P43 相同的顏色，以同樣的方式塗裝肌膚。建議可以添加較多的藍色與紅色顏料，呈現曬黑的膚色。另外，在調色時要留意各部位顏色的差異，在額頭塗上偏黃的顏色，眼睛到臉頰為紅色，鼻子下方則是藍色，這樣更能有真人肌膚的感覺。

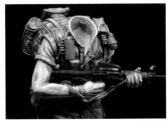

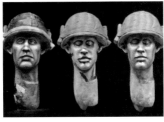

## 塗上陰影色與亮色

▼接下來要描繪細微的皺摺、縫線等細節。如果要製造出色調的層次變化，可以先等顏料稍微乾燥後再進行作業。

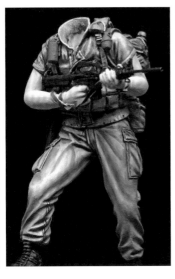

## 第二次調漆

▼針對先前調漆的部位以及陰影與亮色區域，進行第二次調漆，讓顏色融合。第二次調漆時要避免顏色過度混合，顏料的黏性較高時，可以等顏料稍微乾燥後再行調漆。

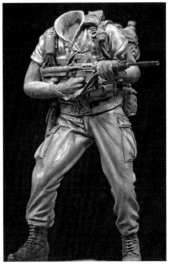

## 陰影色 ⓔ、亮色 ⓑ

▼趁第一次調漆尚未乾燥的時候，將先前步驟塗上的顏料 ⓑ，與混入白色的 ⓒⓓ，加入藍色與紅色顏料混合成 ⓔ。因為此步驟的塗裝範圍比前一步驟更小，要使用細頭面相筆塗裝。

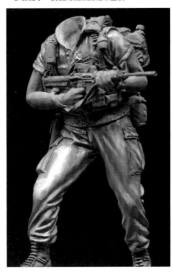

## 噴上消光保護漆

▼噴上消光保護漆，以去除塗膜的光澤。在此要注意消光保護漆的用量，如果噴過量，就會讓塗膜表面變得粗糙。若塗膜表面處於粗糙的狀態，之後用透明顏料施加 grazing 技法或舊化時，顏色就會過深。因此，噴消光保護漆時要記得控制用量。

## 裝備的塗裝

▼由於士兵背著 ARVN 野戰後背包及軍用水壺等全套裝備，塗裝的難度較高，一開始可以先進行皺摺的陰影色與亮色分色塗裝。腰帶與皺摺頂端較為明亮，口袋蓋及裝備重疊的部位較暗，產生明暗對比。裝備零件通常已經具有一些皺摺或縫線等紋路線條，只要仔細地塗裝，就能創造作品的亮點，加強人形的精緻度。

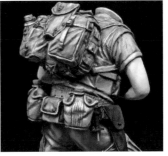

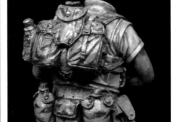

## 細部的最後加工與舊化

▼完成底漆塗裝後，將 AK Interactive 的舊化土（暗銅鐵色）裝在 finish master 滲線筆上，擦拭零件表面，重現金屬質感。此外，可以用加入稀釋液稀釋的 TAMIYA 透明琺瑯塗料，輕塗於塑膠材質部位，製造消光外觀。

▼進行 XM 177 步槍的塗裝作業時，首先要塗上底漆，在整把槍塗上消光黑塗料，再於鋁合金部位的邊緣塗上銀色塗料，強調武器邊角。由於在下一個步驟還要用舊化土摩擦表面，使用具有強韌塗膜的硝基塗料較為合適。

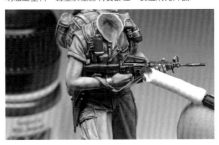

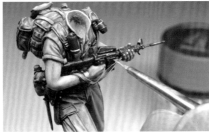

▼越南的土壤不是只有紅土，但綠色軍裝沾到紅土污漬後，外觀更為顯眼。將生鏽色舊化土（淡鐵鏽色與中鐵鏽色）與黃赭色混合，在膝蓋、臀部、袖口部位製造髒污效果。可使用舊的面相筆作業，避免塗抹過量的塗料。

▼裝備的鈕扣或扣環大多為黑色的金屬材質，使用 vallejo 的黑色壓克力塗料上色，再於紋路線條的突起部位點狀塗上銀色硝基塗料，製造亮色。加入亮色後，就能增添立體感。

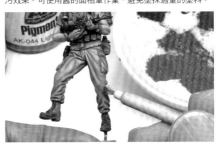

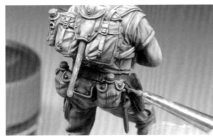

## 施加 grazing 技法加深色調

▼將半透明或透明顏料加入稀釋油稀釋，施加 grazing 技法。如同前述，grazing 是能加深色澤的技法。可以在裝備與身體之間的最暗陰影處滲入顏料，或是提升槍套或靴子等皮革物品的質感；也可以在人形臉部覆蓋紅色或藍色調顏料，重現曬黑的臉部或疲態等。只要完成 grazing 技法，就能創造深沉的色調。

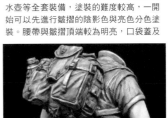

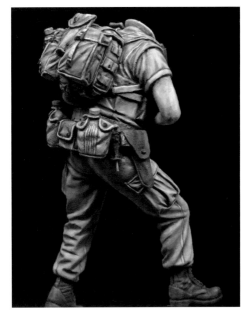

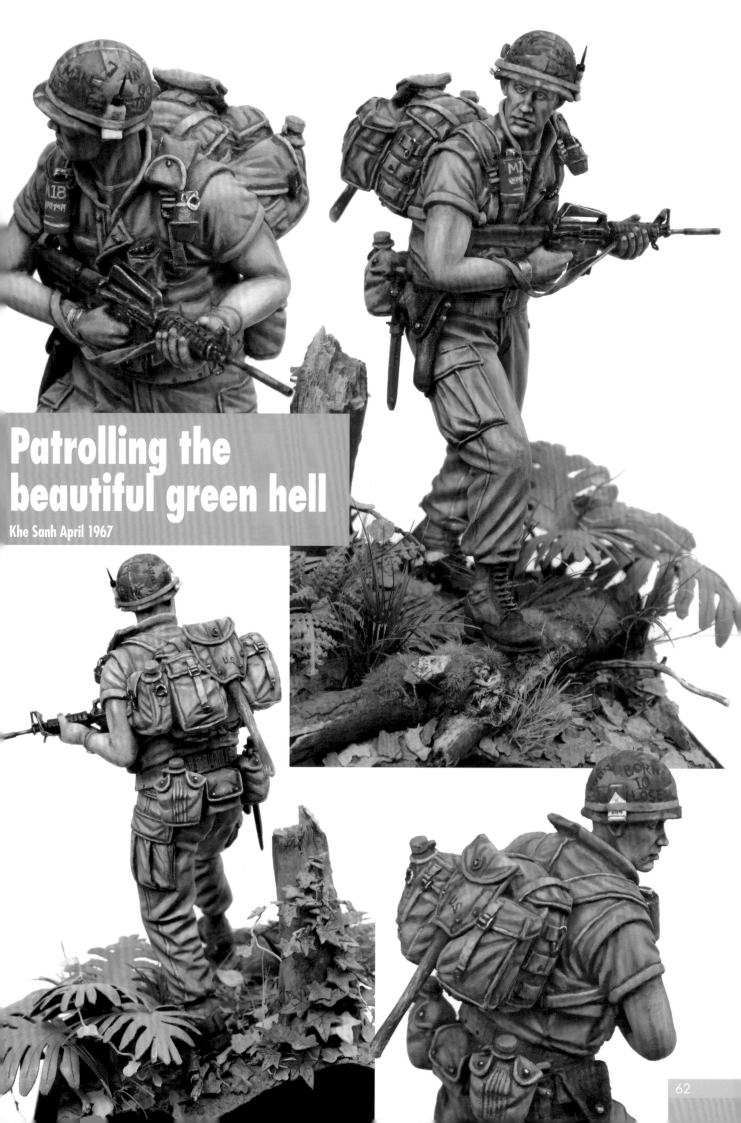

# Patrolling the beautiful green hell

**Khe Sanh April 1967**

第3章

# 製作瓦礫、小物品、植物

　　製作情景模型時，重點在於如何讓觀者感受到作品要傳達的狀態或現場狀況。本作品的舞台位於諾曼第地區的小城鎮，各位可以想像一下，如果在該場發生戰爭，會產生怎麼樣的結果。雖然依戰事狀況而異，但通常建築會嚴重毀損，碎片與瓦礫散落一地，上頭布滿灰塵。崩塌的建築中，可見凌亂的家具與餐具，庭院的植栽東倒西歪。

　　人們平常生活的場所，瞬間淪為戰場。製作情景模型作品時，如果能在戰場這個「非現實的世界」中，加入當地人生活的痕跡，就能描寫「日常世界」崩壞的樣貌。在製作本作品時，重點在於如何巧妙地插入這些元素，這是提高作品完成性的關鍵。

　　當配置於情景模型的要素增多，作業量也會隨之增加，很容易造成加工品質不佳。添加要素時不要操之過急，按部就班地完成配置，才是邁向完工的捷徑。

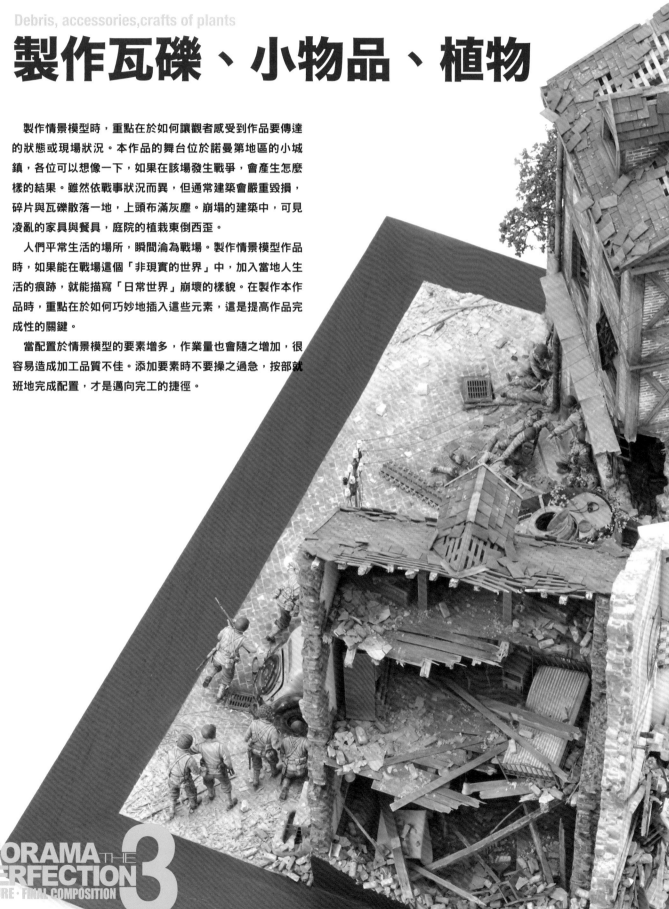

# 3-1 製作瓦礫

要製作受到戰火摧殘的街頭情景模型時，必須加強每一個殘骸的真實感。事先了解實體素材或結構，並模仿實物製作，就能增加造型的說服力。接下來將要介紹瓦礫的製作方式，以及配置的方法。

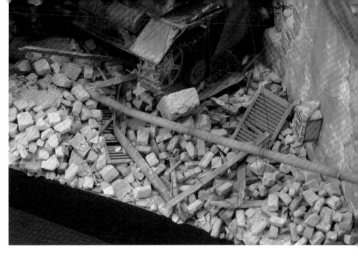

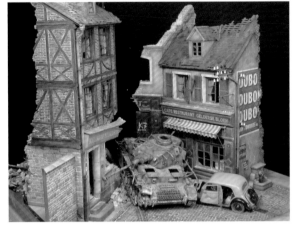

◀正在配置瓦礫的照片。包含崩塌的屋頂，以及從牆面剝落的磚頭等，製造出建築受損的表現。然而，如果瓦礫數量太少，外觀就不夠自然，而且瓦礫不只有分布在建築下方，也不會只有散落石頭或磚頭。作業時只要謹記以上的重點，就能提高作品的真實感。

諾曼第地區大多為石頭建築，建築的特徵為塗上石灰的磚牆結構，或是木架式牆壁，屬於半木結構建築。製作用於本作品的瓦礫時，要留意以上建材的特徵。如果能了解建築之中含有的物品，就能增加作品的說服力。

除了瓦礫的素材，還要留意瓦礫的數量與分布方式。當建築被破壞後，崩塌的場所就會出現散落的瓦礫，如果瓦礫數量太少，或是放入相同厚度的瓦礫，看起來也會不太自然。此外，如果均勻地鋪上相同厚度的瓦礫，與周遭建築不合的瓦礫，就會相當突兀。

在情景模型中，瓦礫表現雖然是較不需精密性的作業，但其實非常深奧有趣，以下將解說製作流程。

---

## 事先研究大量的資料，才能提升戰場的完成度

### 網路是搜尋相關資料的方便工具

▲少了網路，便難以蒐集資料，如此形容一點也不為過。大戰期間由攝影兵所拍攝的紀實照片、從戰時延續至今的諾曼第建築等照片，都是能多加運用的資料。

### 從電影解讀場景的氛圍或構圖

▲紀實照片是用來傳達真實的場景，但也欠缺趣味性。電影中的戰場場景雖然都是經過鋪陳，欠缺真實性，但可以藉此思考「如何拍攝才能呈現出最佳畫面」等構圖靈感，極具參考價值。

### 從紀實照片獲取相關資訊

▲《Panzers in Normandy》、《US Tank Battles in France》都是以諾曼第戰役為題材的紀實攝影集，通常都是以拍攝車輛為主。不過，本作品的廣告牆面、郵筒等物品，都是透過攝影集獲得靈感。

### 列印從網路蒐集的照片並分類

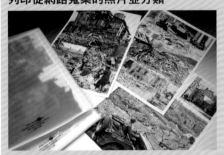

▲下載相關照片存進電腦，並依照建築、車輛、士兵等類型分類，列印出來加以整理，也可以透過平板檢視照片。只要能隨時瀏覽這些照片，就能提高作業的效率。

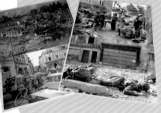

◀近年來也能找到一些戰場的彩色照片，能藉此擴展塗裝的表現。不過，有些照片是透過修圖軟體將黑白轉成彩色，所以顏色僅供參考。

### 吉岡和哉推薦的諾曼第戰役相關場景電影

▶《諾曼第大空降》
六碟套裝 [Blu-ray]
未稅￥20,790／華納兄弟影業

《搶救雷恩大兵》
[Amazon DVD collection]
[Blue-ray]
未稅￥1,500／派拉蒙影業

●左邊的兩部電影都是經典之作，無須多言。如果要製作諾曼第的情景模型，絕對少不了這兩部電影。這兩部作品都有許多值得參考之處，其中最需要留意的地方是透過建築物與人的距離感，以及運用遮蔽物，營造戰場的緊張氛圍。例如街頭場景，只要構圖中有數人聚集的畫面，就會更有真實感。這些資訊對於配置人形有很大的幫助。

製作物品模型時，往往會根據自身的認知或經驗來構思。例如要製作庫斯克會戰的情景模型，通常會想像自家公園或河堤的草叢來製作景物。我也有類似的經驗。但如果以過往的印象來製作模型，成品會與實體景物產生落差。「逼真」十分重要，如果沒有事先了解實物的結構，便無法製做出逼真的場景。

以本作品為例，準備製作諾曼第地區的建築時，該從哪裡著手呢？一開始當然是搜尋資料，但坊間並沒有販售「諾曼第地區受到破壞的建築」相關書籍。如果要尋找書籍資料，可以參考有刊載車輛照片的攝影集，放大車輛照片。但這類的攝影集大多會裁切照片，而且照片尺寸有限，並裁掉建築物等風景，而且照片尺寸有限，不能算是完整的資料。

現在網路發達，搜尋資料還是用網路最方便。與其在搜尋引擎用中文或該國家的語言搜尋，倒不如用英文或該國家的語言搜尋，比較容易找到相關的照片。例如輸入「Normandy building」或加入年代「Normandy building 1944」，就能提高搜尋的準確率。若是用「Normandy building Destroyed 1944」來搜尋，相信就能找到想要的照片。

建議把照片放在手邊，在製作過程中隨時參考。如果再準備戰爭電影或靜物照片等資料，就可當作構圖或編排情景模型的參考。

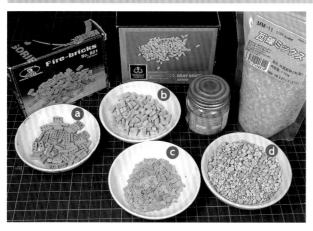

●如果要製作崩塌的瓦礫，可以使用市售的模型材料。不過模型用品店並不是隨時都有現貨，如果有喜歡的種類，建議提早買起來備用。

**ⓐROYALMODEL Fire bricks**
三孔的防火磚頭。在諾曼底地區可見格紋開孔的磚頭。

**ⓑTROPHYMODELS GRAY BRICKS**
顏色為灰色，可當作石牆積石。

**ⓒA&C MATERIALS 貝殼磁磚**
就像是硬化後具有顏色的薄石膏，有豐富的顏色可選擇。

**ⓓMORIN 瓦礫綜合包**
小石頭狀的素材。色調為帶有紅色的米色，大小不一。只要撒在情景模型上，就能立刻重現瓦礫的外觀。

諾曼第地區的建築，大多是用岩石堆砌建造而成，因此選擇石頭為瓦礫的主要材料，就能強調當地的特色。不過，由於本作品的兩棟建築都是磚頭材質，要事先準備較多的磚頭零件。在製作磚頭或積石時，要先統一建材的尺寸，但仔細觀察諾曼第地區的石牆建築，也會發現採用天然岩石堆砌成建築物的工法（沒有施行加工），直接用野面積石工法，因此，可以製造瓦礫的變化性。

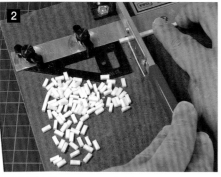 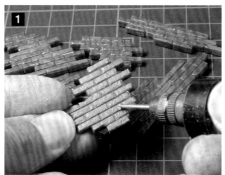

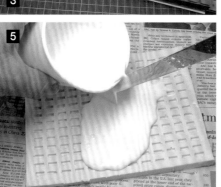

**1** 半倒塌的磚牆會呈現塊狀崩裂或完全碎裂的狀態，要先製作原型，還原磚牆外觀。先拔掉TAMIYA的部分磚頭，用來製作塊狀磚牆。用電動打磨機切削磚頭表面，製造出粗糙陳舊的狀態。
●日文的磚頭長邊稱為「長手」，短邊稱為「小口」，高度稱為「厚度」。
●每個國家堆砌磚頭的方式各有特色，通常為了提高磚牆的強度，會將小口與長手上下或橫向交錯堆砌。
●模型組的所有紋線線條都是將長手對齊，屬於「長手堆砌」的形式，但這種堆砌方式會讓牆面厚度變小，在建造磚牆時比較少使用這種方式。

**2** 開始製作散落的磚頭原型。磚頭的尺寸依國家而異，大多差距1～2cm，我依照日本的磚頭尺寸（長手210×小口100×厚度60mm）製作出1/35比例的零件。使用TAMIYA的塑膠板（厚3mm）製作磚頭原型。將磚頭切割成寬度2mm的長條狀，再以6mm的間距切割機切下磚頭。塑膠板的厚度就等同於磚頭的小口，切割成長條狀的寬度為磚頭的厚度，將長條狀切割後的長度作為長手。

**3** 用矽膠取模，製作用來複製磚頭的橡膠模具。

**4** 在模具倒入矽膠，用噴筆噴出空氣，去除表面的氣泡。

**5** 將石膏倒入完成的橡膠模具中。趁石膏流動性高的時候，快速倒進模具中。均勻地倒入石膏後，可以輕敲模具，去除氣泡。水與石膏的混合比例依石膏而異，這裡的混合比例為1kg石膏對750cc的水，但為了方便加工，可以加入較多比例的水混合。混合的順序是先將石膏倒入裝水的容器中，靜置一分鐘讓石膏調和，接著快速攪拌兩到三分鐘。

**6** 石膏硬化後，用刮刀刮掉溢出的石膏。此作業也要快速完成。

**7** 石膏完全硬化後，從模具取出石膏。如果硬化不完全，在取出石膏時，石膏邊角會剝落而變成圓弧形，要特別注意。

**8** 製作不同大小或形狀的石牆積石，更有真實感。可以將複製成磁磚狀的石膏（圖右），用手一個一個剝下來大量製作，雖然較花時間，但這樣能讓成品看起來更真實。

**9** 可以將石膏製成的磚頭弄成小碎塊，或是重疊黏著，增加厚實感，製造尺寸的變化。雖然也可以使用塑膠材質的磚頭零件，但石膏材質的磚易於加工，碎裂部分的質感極佳。這種方式雖然費工，但能讓磚頭更有真實感。黏著石膏時，要先用毛刷去除表面灰塵，再使用KONISHI的「ULTRA多用途SU接著劑」黏著。

**1 2** 切削石膏塊，製作出厚實的瓦礫。先將石膏倒入方形容器中。可以選用照片中的甜點容器，倒入石膏後就能製作出附帶裝飾線條的瓦礫。在倒入石膏前，可在容器內側塗上脫模專用離型劑，方便之後拿出硬化的石膏。

**3** 將石膏倒入冷凍乾燥味噌湯的容器中，製作石膏塊，作為安裝在屋簷的裝飾壁帶。先準備高度比石膏塊低的輔助工具（照片中為黃銅塊），依照圖示削掉石膏塊邊角。可以事先準備刮刀、金屬棒、蝕刻片零件的邊緣部位等，使用不同尺寸的圓弧工具，更易於製造出壁帶的高低變化。此作業要在石膏完全硬化前進行，請特別注意。

**4** 雕刻完水平紋路線條後，用手將石膏塊剝成適當的大小，調整尺寸。由於壁帶的材質為石頭或混凝土，可在紋路線條的垂直角度割出線條，重現分割線。

**5** 接下來，在先前倒入甜點容器中成型的石膏塊邊角處，加入壁帶高低差，再剝成適當的大小。原本的裝飾欠缺真實感，這時可以參考實體建築，用刮刀雕刻線條。

**6** 使用砂漿製成的磚牆或石牆，有些區域會整塊剝落。可以在石膏塊上刻出積石的紋路線條，重現瓦礫。

**7** 如果僅用雕刻的方式會欠缺真實感，這時可以用手剝下石膏塊，呈現大小不一的尺寸。配合雕刻後的紋路線條，在磚頭的小口處雕刻接縫，接著用平鑿雕刻部分區域，重現磚頭或石頭脫落的狀態。

**8** 磚頭或石牆通常會被塗上石灰或砂漿，要重現受到砲擊後剝落的碎片。作業方式相當簡單，在塑膠板上倒入薄薄一層與水混合溶解的石膏，等待石膏硬化、乾燥後再用手弄碎即完成。記得剝下的石膏片尺寸要有大有小。

**9** 追加細節後的瓦礫具有展示性，將這些瓦礫配置在顯眼的區域，就能增加地面的豐富細節。不過，因為情景模型的舞台為諾曼第地區的小鎮，要盡量避免使用大城市風格的裝飾性瓦礫。

可以在尺寸較大的混凝土瓦礫上雕刻出裂痕。雕刻逼真裂痕的訣竅是在裂痕起始處與交錯區域刻上粗線，製造線條粗細的變化，而不是胡亂地雕出鋸齒狀線條。最後要用有彈性刷毛的畫筆或牙刷去除表面灰塵，並製造粗糙質感。

**10** 完工後的瓦礫。參考照片，將常用到的瓦礫依種類分類，方便挑選。左上為單一的磚頭，右上為單一的積石，左下為剝落的砂漿碎片，右下則是屋頂的石棉片。製造積石與砂漿的尺寸或形狀變化後，更有真實感了。除了以上的材料之外，還可加入碎裂的材料。

**11** 使用TAMIYA磚頭模型零件組，加工後製成部分倒塌的牆壁。因為原型的磚頭種類較少，製作時要避免形狀過於相似。此外，還可放入一些外觀較為粗糙的磚塊，增加瓦礫數量。

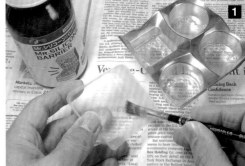

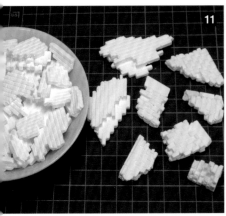

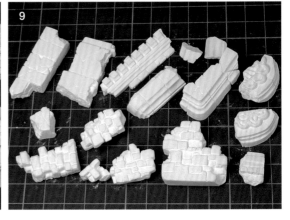

諾曼第街頭的地面與常見的草木叢生場景有所不同，地面散落大小積石，以及部分倒塌的牆壁及碎片。該如何將瓦礫配置在這類型的街頭情景模型呢？如果缺乏配置的經驗，就會因為配置的要素過於複雜，使觀者感到混亂。

雖然只是要將瓦礫鋪在地面，但陸續將自製的建築結構，配置在情景模型中後，就算準備再多的瓦礫也是會不夠。此外，如果弄錯堆積的順序，就會不小心將作為畫面重點的瓦礫埋沒。

將瓦礫隨機堆撒，就不會顯得刻意，能自然地完成配置。然而，為了配合底台空間做出最佳的配置，最終還是得自行調整。

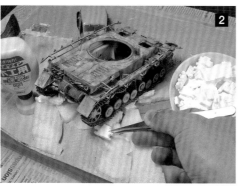
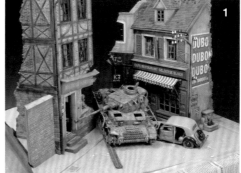
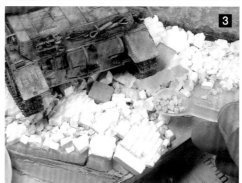

1 先暫時將建築或車輛放在定位，再思考如何配置瓦礫。可以先用筆在瓦礫較為顯眼的場所、建築物崩塌的場所、車輛被埋藏的場所等處畫上記號，作業時比較不容易搞混。另外，若像本作品一樣需要大量的瓦礫時，可以先鋪上無塗裝的瓦礫，作為地面的底層。

2 先在要呈現瓦礫厚實度的區域貼上保麗龍，墊高地面。接著將瓦礫鋪在保麗龍上，以及車輛與地面之間的空間。配置瓦礫的重點在於「讓戰車的轉向架上下偏移」。讓履帶貼合凹凸的地面，傳達戰車的重量，並營造履帶與底台的統一性。機械式的活動感是能讓車輛更加醒目的重點。接下來，在瓦礫的縫隙中配置崩塌的積石。當然也可以隨機鋪上積石，但建議統一積石的方向，或是在特定區域鋪上較多的積石，可自行來微調。

3 在積石縫隙撒上MORIN碎石（CR-02與CR-11），填補縫隙。接著，在瓦礫上噴上硝基水補土打底。這時候要在瓦礫縫隙填充小石頭，避免保麗龍熔化。

4 接下來要撒上磚頭。在灰色的瓦礫中，紅色的磚頭會十分顯眼。配置完成後，要調整磚頭的位置與疏密度，讓磚頭面對不同的方向。另外，還要撒上從牆壁脫落的砂漿碎片，製作瓦礫的外觀變化。最後，要固定配置完成的瓦礫。可以使用「加水稀釋的木工用接著劑或壓克力消光劑」、「MORIN Super Fix模型用固定劑」、「AK Interactive砂粒和沙子固定劑」等，有相當多的選擇。使用加水稀釋的木工用接著劑或壓克力消光劑時，可加入數滴洗碗精，讓接著劑更加貼合瓦礫。

## 布料瓦礫的製作方式

● 瓦礫不是只有磚頭、石頭、混凝土、木材等建材，觀察街頭巷戰的紀實照片，會發現建築物中散落紙屑或破布等物品。因此，我試著在作品中配置不同質感的瓦礫，營造街頭戰場的真實氣氛。

● 製作布料的方式，包括在衛生紙上塗上加水稀釋的木工用接著劑，讓衛生紙硬化，或是使用雙色AB補土等。不過，接下來要介紹的是不同於以往的方法。

A 首先將橡膠手套或弄出皺摺的保鮮膜鋪在塑膠材質的盒子（照片為沖泡式味噌湯的塑膠盒）裡，再倒入石膏。這時候可以不用在保鮮膜以外的地方塗上離型劑。

B 石膏硬化後取出石膏，切掉多餘部分，再用海綿砂紙打磨粗糙的剖面。雖然素材較薄容易斷裂，但採用這個方法能輕鬆地重現逼真的布料。可以將布料當成瓦礫堆的一部分，或是將布料當成原型，以合成樹脂複製，就可以將布料零件放在車輛上，當成車上物品。

C 將製作完成的兩種石膏布料配置在情景模型上。之後還要撒上上色後的瓦礫。

D 石膏製成的布料難以貼合凹凸地面，這時候可以用保鮮膜重現掉落在瓦礫之上的布料。用兩液混合式環氧樹脂接著劑或瞬間膠，固定保鮮膜。

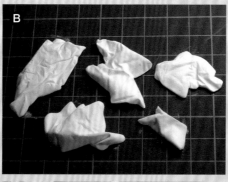
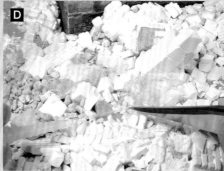

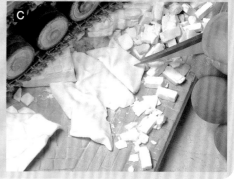

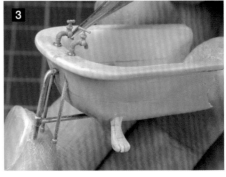

上一頁有提到，不是只有建材才能當作瓦礫，但如果要重現其他類型瓦礫，就得拿石膏以外的素材來製作。使用各種素材製成的瓦礫，不僅與室內的小物品有共通之處，呈現毀壞的狀態也非常有趣。增加瓦礫的種類，就能增添情景模型的可看性與密度。

但是，要避免鋪上太多不同種類的瓦礫，如果數量過多，看起來就不像是瓦礫，而是堆積如山的垃圾。因此，可以將瓦礫當成畫面的點綴，在重點區域配置適量的瓦礫，效果更佳。

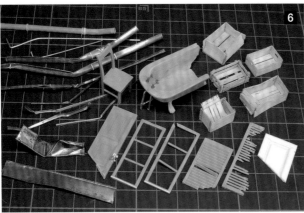

**1** 咖啡廳隔壁的雜貨店二樓貼有磁磚，為了傳達空間性質，要在二樓配置壞掉的浴缸。在市面上可以買到數種合成樹脂材質的1/35比例浴缸零件，但我沒有事先準備，所以選擇自製浴缸。先準備類似浴缸形狀的吸塑包裝，再塗上雙色AB補土。由於浴缸為琺瑯材質，塗抹時須注意厚度，再用刮刀整平。記得事先在吸塑包裝表面塗上離型劑。

**2** 從模具中取出浴缸，再用砂紙打磨塑形。

**3** 浴缸成型後，還要追加細節。用TAMIYA的「德國油桶油箱裝備模型組」內附的水龍頭，製成浴缸的水龍頭，並且用黃銅線配置水管，再安裝切削後的塑膠棒，製成排水管。我還在浴缸內側裝上切削木工補土製成的貓腳，呈現復古浴缸的風格。

**4** 使用「cobaanii mokei工房」的1/35「民間用木箱」與「古董木箱」模型，以雷射切割的方式切割薄木材，組裝零件後製成精密的木箱。零件本身為木頭材質，可以比照圖中的方式弄壞木箱。

**5** 使用銅板製作被壓扁的雨水管，將退火的銅板纏繞在3mm的黃銅棒上。切掉多餘的部位後重塑雨水管，並安裝支撐架等細節零件。

**6** 為了增加外觀細節並吸引目光，還要準備山形鋼、鍍鋅板、門窗等物品。雖然是特地製作的物品，但全部配置上去會顯得雜亂，反而有損外觀精緻度。可以先暫時配置在情景模型上，確認外觀平衡感，再決定最終配置。

## 3-1-5　瓦礫的染色作業

**1** 瓦礫尺寸小，而且數量多，無法一一塗裝；塗裝前將瓦礫黏在地面分色塗裝也相當麻煩；將瓦礫放進容器中，用噴筆上色，無法均勻地讓每個瓦礫上色，還會讓瓦礫互相沾黏。我嘗試過將石膏與塗料混合並讓石膏硬化，但難以獲得理想的色調。因此，以下要介紹方便的木材著色劑。木材著色劑是用來將木頭產品染色的塗料，也經常被用於情景模型底台的加工塗裝。木材著色劑的英文「stain」，原意為褪色、髒污，也是指木材或纖維的染色材料，其性質與製造光澤的清漆完全不同。染色時會使用的木材著色劑顏色，從右到左分別為楓糖色、桃花心木棕色、橄欖色、黑色四色。著色劑為水性，使用後不會沾粘，還能藉由加水量來調整濃淡。

**2** 直接使用容器內的pore stain木頭染色劑會過於濃稠，建議加水稀釋。將稀釋後pore stain木頭染色劑倒入容器，再將石膏瓦礫泡在染色劑中。要盡量使用較淺的容器，方便確認石膏染色的狀態。照片中的容器為裝家常菜的塑膠蓋。

**3** 照片為使用黑色pore stain木頭染色劑，染色到一半的狀態。將容器傾斜，就能確認稀釋的程度。使用桃花心木棕色或黑色等暗色染色劑，上色更為容易。將石膏浸泡在染色劑中，過一段時間後傾斜容器，濾乾染色劑，讓染色劑融合。之後再用湯匙挖出石膏瓦礫，放在報紙上等待乾燥。

從以前到現在，很多人都喜歡用石膏來製作瓦礫，但上色的部分令人苦惱。為了讓顆粒狀的瓦礫呈現理想的顏色，經過反覆嘗試，我發現使用木材著色劑能獲得最理想的效果。用「染色」的方式，而非「塗裝」，就能發揮素材原有的特性。木材染色劑只會改變石膏或木頭的顏色，並保持原有的質感，可說是創造豐富瓦礫表現的最佳素材。

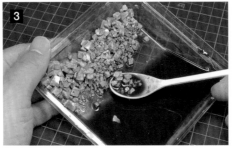

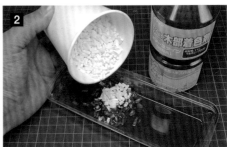

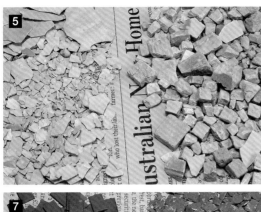

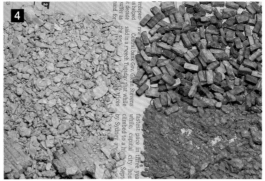

**4** 用桃花心木棕色木材著色劑，進行磚頭的染色。由於此色彩的彩度較強（鮮豔），可以用水「六」對木材著色劑「四」的比例稀釋。左邊就是加入較多比例的水稀釋後，完成染色的磚頭。

**5** 右邊為牆壁的積石，左邊是從牆壁剝落的砂漿或石灰。兩種材料都是用黑色木材著色劑染色。稀釋比例為水「七」與木材染著色劑「三」。可以保留石膏凸起部的白色調，讓塗料積聚於凹陷處，外觀更顯立體而自然。

**6** 將楓糖色與少量的橄欖色木材著色劑混合，進行積石的染色。水與木材著色劑的稀釋比例與步驟 **5** 相同。左邊與右邊的磚頭，兩者在染色時加入橄欖色的比例不同，左邊的彩度較低，右邊則是偏紅。如果要製作卡西諾戰役中的三號突擊砲裝甲車模型，只要在車體上隨機撒上磚頭，就能營造不錯的氣氛（附帶一提，在製作P34空降獵兵師模型的地面時，也是使用這款染色的石膏）。

**7** 因為沒有買到藍色的木材著色劑，使用黑色木材著色劑與消光藍壓克力塗料進行石棉瓦的染色作業，結果瓦礫相互沾黏，剝開後瓦礫後，塗膜也跟著剝落（右邊）。左邊是用塑膠板製成的石棉瓦，用壓克力塗料塗裝（參照P72）。

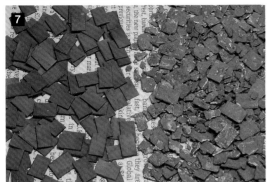

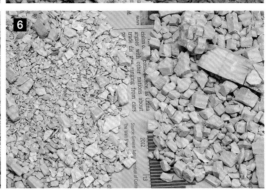

**8** 在瓦礫之中的木片，大多為沒有塗裝的白木，但使用沒有經過塗裝的木頭模型，顏色會過於突兀，因此完成瓦礫的染色作業後，還要用pore stain木材染色劑替木頭染色。將楓糖色與橄欖色混合，再加水稀釋，用畫筆染色，呈現濃淡不均的外觀。除此之外，還要使用舊化色塗料，避免所有方木的顏色都一樣。

**9** 用數根不同尺寸的衫樹方木重現木材的瓦礫。測量適當的長度後折斷方木，不用塗裝木頭切面。在使用舊化塗料染色時，要將塗料攪拌均勻後再上色，也可以在部分區域塗上稀釋液，製造濃淡效果（在木材表現方法中，要盡量避免使用輕木，輕木容易產生明顯的毛邊，有損模型的比例感）。

**10** 參考照片，準備不同長度或粗細的方木。除了棒狀方木，也可以混入幾根刻有卯眼或是表面有痕跡的木頭，增加變化性。

**11** 以石頭或磚頭建造而成的建築，地板和屋頂也有木材結構，可以在瓦礫中加入木屑或木片，這樣可以添加與木頭不同的質感。製作方式很簡單，只要用筆刀刻出細微的木片即可。

**12** 像是窗框或雨水管等其他的瓦礫，考量到灰塵會附著於表面，可選擇高彩度的配置。處理這類型的小物品時，建議事先塗裝，以利後續加工。

## 思考瓦礫的配置

●選用相同尺寸的磚頭和積石撒上地面後，感覺外觀十分單調，欠缺變化性，各位是否有過類似的經驗呢？這時候就要採取以下的方式，積極地改變配置。

**ⓐ** 配置尺寸類似的物品範例。雖然有製造疏密性取得平衡感，但感覺還是欠缺了什麼。

**ⓑ** 改成配置不同尺寸的物品，大小產生變化性，畫面具有張力。

**ⓒ** 這次試著改變追加物品的質感，跟相同質感的 **ⓑ** 相比，可看出追加物品的質感提升許多，加強了變化性。在情景模型的類似區域中配置重點要素後，更能集中觀者的視線。

**ⓓ** 然而，若是加入過多顯眼的物品，反而會讓畫面變得雜亂，欠缺統一感。這樣雖能表現戰場的混亂環境，但整理畫面要素還是必須的。

ⓓ　　　　ⓒ　　　　ⓑ　　　　ⓐ

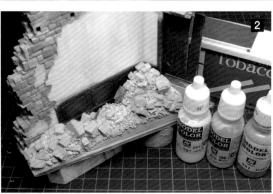

配置瓦礫的場所並不侷限於建築外部。建築受到砲火攻擊後，屋頂或上層結構也會崩塌，直接往下倒塌，在室內形成大量的瓦礫。

情景模型具有視覺焦點，觀者在檢視模型作品時，大多會將焦點放在正面。如果將有室內結構的建築放在情景模型中，通常會將焦點放在正面。因為沒有必要將這些區域呈現給觀者欣賞，許多人在製作上會選擇簡單了事。

將情景模型區分為正面和背面來製作，並沒有錯誤，但可以試著改變角度，呈現出不同的面貌，這不僅是立體畫的特徵，也是情景模型的魅力之一。如果只把室內空間放在模型的背面，那就太可惜了。可以讓背面成為一大亮點，展現出作品充滿魅力的另一面。

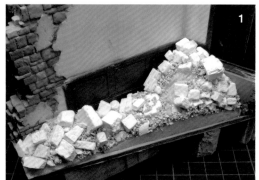

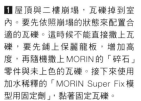

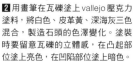

1 屋頂與二樓崩塌，瓦礫掉到室內。要先依照崩塌的狀態來配置合適的瓦礫。這時候不能直接撒上瓦礫，要先鋪上保麗龍板，增加高度，再隨機撒上MORIN的「碎石」零件與未上色的瓦礫。接下來使用加水稀釋的「MORIN Super Fix 模型用固定劑」，黏著固定瓦礫。

2 用畫筆在瓦礫塗上vallejo壓克力塗料，將白色、皮革黃、深海灰三色混合，製造石頭的色澤變化。塗裝時要留意瓦礫的立體感，在凸起部位塗上亮色，在凹陷部位塗上暗色。

3 先塗上土沙色舊化塗料，再加入可提高明度的灰白色塗料，以漬洗的方式增加灰塵質感。由於瓦礫表面覆蓋各種要素，配置所有瓦礫後，塗裝的難度會增高許多。只要先塗上瓦礫的底漆，再增加完成塗裝的要素，之後進行分色塗裝就會更為輕鬆，瓦礫的層次也更為鮮明。

4 配置完成塗裝的瓦礫。先將大尺寸的瓦礫依序配置在底台，讓瓦礫自然地融入底台。由於建築的屋頂與地板為崩塌狀態，可以放上較多的木材。

5 擺上積石瓦礫，覆蓋先前配置的瓦礫。

6 隨機撒上木片，製造雜亂髒污的環境。可以將木片插入瓦礫縫隙，以填補縫隙。

7 最後在整個區域撒上剝落的砂漿或細小碎片。配置時要留意空間的疏密度，並不是漫無章法地撒就好。

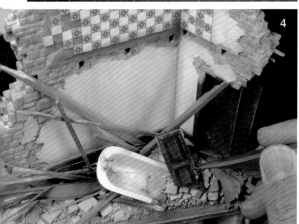

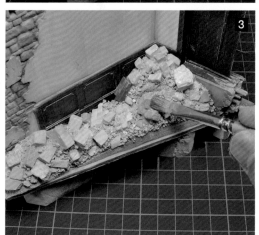

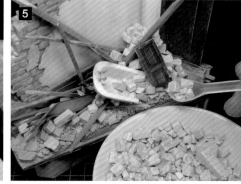

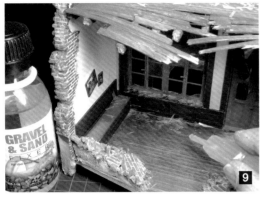

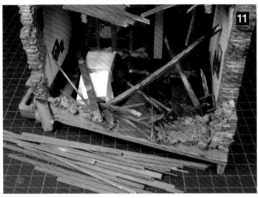

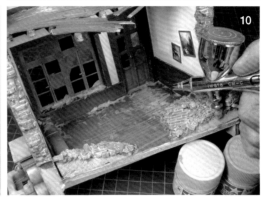

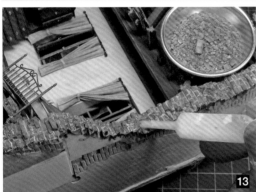

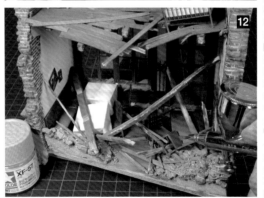

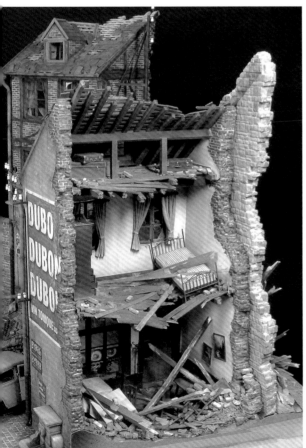

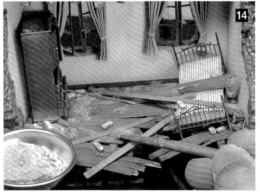

**8** 製作受到破壞的窗戶玻璃碎片時，可使用聚氯乙烯或取得容易的吸塑包裝，輕鬆重現玻璃外觀。如果講究玻璃的質感，可以使用常用於生物實驗的載玻片，但在此以薄度為優先，使用了常用於雷射印表機的OHP投影片。OHP投影片的表面有粗糙的皮膜加工，可以先用水洗掉表面皮膜。不過，即使洗掉皮膜，還是無法呈現玻璃般的透明質感，但最後還要噴上灰塵色，所以不用過於在意。

先橫向刻出OHP投影片的切痕，再刻出縱向痕跡。這時候可以用剪刀剪出具有變化性的間隔或角度，呈現碎片大小不一的尺寸與形狀。

**9** 用「AK Interactive砂礫和沙子固定劑」（以下簡稱為GSF）來固定剪下的OHP投影片，避免OHP投影片的表面光澤消失。如果比照木片的方式，在整個區域撒上投影片，外觀會過於單調，可以將投影片配置在窗框或地板角落，著重配置的疏密性。接下來要用滴管滲入GSF，黏著固定投影片。因為GSF的乾燥速度快，可以牢牢地固定住小尺寸物品。

**10** 黏著固定OHP投影片後，噴上皮革黃或甲板棕褐色壓克力塗料，重現覆蓋在玻璃表面的灰塵。這時候要用專用稀釋液稀釋塗料，在噴塗時一邊觀察上色狀態。噴上薄薄一層的塗料後，還無法立刻看見效果，噴到一定的量後，就會馬上顯色。但這麼就無法辨識玻璃的外觀，所以可以在噴上少量的塗料後，用噴筆噴上空氣讓塗料乾燥，確認上色的狀態。

**11** 配置好玻璃碎片後，接著在店內配置家具與大片瓦礫。我先配置桌椅，再大致擺放柱子或地板等要素，接著一邊傾斜桌子或是弄倒椅子，想像一下室內受到流彈波及後的狀況，再統整各要素的位置，進行黏著。配置柱子等長形瓦礫的訣竅是「讓瓦礫面對不同的方向」、「除了平面的配置，還可利用交叉的柱子等空間，呈現立體環境」。雖然這樣的配置方式有些刻意，但對照倒塌建築的紀錄照片後，就會發現模型效果其實不算太誇張。

**12** 配置各要素後，比照步驟**10**在瓦礫上頭噴上塵土色。

**13** 為了製造瓦礫尺寸的變化性，在瓦礫上面撒上細小的碎片。先準備四色的瓦礫，呈現出建築倒塌時瓦礫散落一地的狀態，但要依照配置玻璃碎片的方式，不要在整個區域撒滿瓦礫。除了地板，還要在家具上面或崩塌的牆壁邊緣撒上瓦礫碎片。用手隨機地撒上碎片後，再用柔軟的畫筆移動碎片，決定好位置，再塗上MORIN Super Fix模型用固定劑黏著碎片。除了碎片，還可以配置磚頭或積石，加強現場的氣氛。

**14** 固定所有的要素後，再蓋上灰塵。然而，僅透過塗裝來表現灰塵，外觀過於單調，建議使用線香香灰。我使用的是無印良品的棒狀線香，可以呈現出高質感的塵土色，附著力也很好。

**15** 重現殘留於崩塌磚頭表面的紋路線條。用GSI Creos的白色砂土色舊化膏，加入少許的灰白色舊化塗料，用面相筆塗上砂漿。舊化膏乾燥後，用沾有專用稀釋液的棉花棒，去除部分的舊化膏，呈現自然的外觀。

諾曼第地區的建築屋頂都是鋪設石棉瓦，與日本的屋瓦不同。在製作石棉瓦時，要先切割一種叫「板岩」的岩石，加工為薄板狀，與用黏土燒成的屋瓦有所差異。鋪設石棉瓦時，要用釘子將石棉瓦固定在橫跨垂直上方的板條。石棉瓦具有優異的耐久性，據說鋪設屋頂後壽命長達百年。

不過，石棉瓦再怎麼堅固耐用，還是難以抵擋砲火摧殘。檢視紀實照片，會發現石棉瓦破損的狀態各有不同，但屋頂遭受破壞後，上方通常會有偏移的石棉瓦或碎片。石棉瓦碎片會積聚在屋簷處，或是掉到地面。由於石棉瓦也是模型的一大看點，建議可配置在屋簷或雨水管的區域。

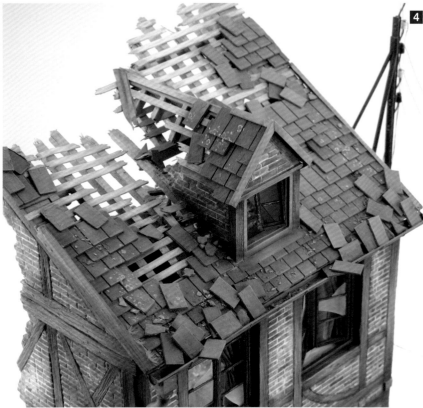

1 在屋頂撒上用石膏自製的石棉瓦碎片，一邊想像石棉瓦碎片從傾斜的屋頂脫落的景象，並將石棉瓦碎片配置在屋簷處。使用加水稀釋的Super Fix模型用固定劑，固定石棉瓦碎片，但在作業時要保持屋頂的水平，避免滲入Super Fix模型用固定劑時，石棉瓦碎片也跟著移動。

2 光是撒上石棉瓦碎片的話，會欠缺真實感，因此還要準備脫落的石棉瓦。可利用鋪設屋頂後剩餘的塑膠板來製作石棉瓦。由於除了屋頂，還要在地面配置掉落的石棉瓦，可事先塗裝數量充足的石棉瓦。不過，一片一片塗裝很耗時間，可以先在厚紙板上噴膠，再把所有的石棉瓦貼在厚紙板上，一次完成塗裝。接著再比照屋頂的最終加工方式，塗上顏料製造歲月痕跡。在此使用的是3M的55噴膠，由於黏性較低，貼上物品後可以輕鬆撕下來，比使用雙面膠更容易剝離。

3 4 在完成加工後的石棉瓦上頭塗上Super Fix模型用固定劑原液，將石棉瓦一片一片地固定在屋頂上。配置時同樣要留意疏密度，避免石棉瓦面對相同的方向。

5 將瓦礫碎片配置在容易堆積碎片的窗框或招牌雨遮上面，用畫筆取適量的碎片再蓋上去，並調整一下疏密度。比照前頁的方式，同樣使用Super Fix模型用固定劑來固定碎片。

6 滲入Super Fix模型用固定劑後，瓦礫雖然不會產生光澤，卻帶有彩度降低的潤澤感。接著在固定的瓦礫上面塗上土砂色舊化塗料清洗。當塗料分布在瓦礫邊緣後，就能呈現出覆蓋灰塵的外觀。如果瓦礫為類似圖中的灰色部位，可以加入灰白色舊化塗料，避免顏色覆蓋，以凸顯灰塵的外觀。

7 在店家外牆塗上土砂色舊化塗料，重現灰塵污垢。以凹陷處為中心滲入塗料，再用毛筆沾取專用稀釋液，在塗料周圍製造暈染效果。

8 用finish master滲線筆或棉花棒沾取稀釋液，輕觸暈染的塗料，或是由上至下擦拭，製造髒污的變化性。

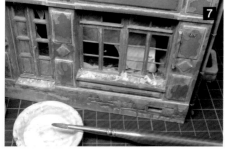

## 運用塗料表現灰塵外觀

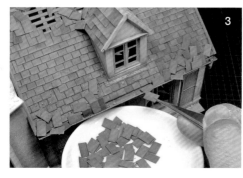

● 在街頭作戰的情景模型中，灰塵是不可或缺的表現。不過，使用舊化土來表現灰塵外觀已經過時了。在塗上舊化土製造表面質地前，得先製作灰塵基底才行。用舊化土難以呈現外觀變化，容易讓外觀變得模糊。在想要製造明顯髒污感的部位，塗上GSI Creos的MR. WEATHERING COLOR舊化塗料，就能加深色調。接著在周圍塗上稀釋液，製造暈染效果，塗料就能自然融合。之後再覆蓋舊化土，即可表現具有層次變化與質感的塵土污垢。

# 3-2 瓦礫、石板路的塗裝

使用石膏製作瓦礫，除了初步上色以外，在配置瓦礫後，為了讓瓦礫更具真實感，還要進行塗裝作業。我在本頁將解說塗裝的順序，以及石板路的加工方式。塗裝石板路不僅能提升質感，還能增加作品的密度。

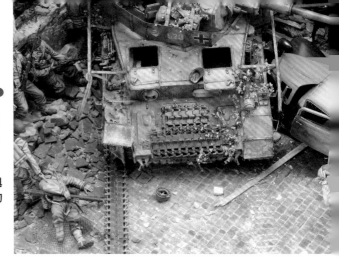

## 3-2-1 石板路的塗裝作業

石板路可說是本作品的地面，雖然表面有紋路線條，但就像是一般的地面，既沒有植物，也沒有小石頭。

石板路的塗裝範圍相當廣，光是在地面塗上樸素的灰色塗料，很難消磨製作模型的時間。製作石板路的時候，雖然可以發揮創意並消磨時間，但就本作品來看，並沒有一定要在石板路上添加相關的要素。

本作品的主要構成為自製的建築，以及四周布滿瓦礫的街頭巷戰情景。把受到流彈掃射的戰車放在中央，並配置十六尊人形。如果在石板路上配置其他的要素，會產生什麼樣的結果呢？想必各種要素會喧賓奪主，導致人形主角不夠醒目。

為了避免以上的情形，本作品的石板路保有留白空間，也就是用來凸顯主角存在感的空白處。因此，雖然無法製造變化性，但為了增強場景的說服力，我在情景模型的色調或質感上多下了點工夫。

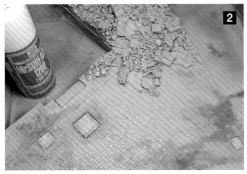

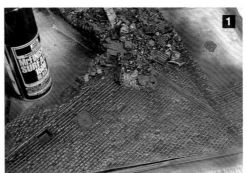

1 在製作瓦礫的同時，進行路面加工作業。先在整個地面噴上 Mr.FINISHING SURFACER 1500 水補土，製造陰影色。為了快速且俐落地完成大面積塗裝，使用噴罐更為方便。

2 接著噴上灰色水補土。不要在整個地面噴上塗料，而是從單方向噴塗，適度保留上一個步驟的黑色陰影色。

3 若只有用灰色水補土塗裝石板路，外觀會較為單調。因此，使用消光黑與白色混合而成的灰色，加上淡茶色或沙黃色混合而成的暖灰色，在石板路的底色上隨意噴灑。

4 雖然有些道路的石板顏色相同，但就製作模型的角度而言，採不一致的色調，外觀會更為華麗。用 vallejo 壓克力塗料進行石板的分色塗裝，將白色、德國灰、深海灰、伊拉克沙色、美軍原野褐色塗料倒在調色盤上，隨機地混色後，在地面各處塗上塗料。考量到之後的舊化作業，在這裡可以先塗上較鮮豔的顏色，呈現色調變化。

5 在完成分色塗裝的石板上面，塗上加入琺瑯溶劑稀釋的顏料（生褐色、赭褐色、燈黑色）漬洗，呈現沉穩的色調。

6 顏料乾燥後，還要重現積在石板縫隙的沙子。沙子的顏色分為白色或黑色等種類，想像一下諾曼第地區的土壤偏黃色，用 Humbrol 的消光奶油色塗料，加入松節油稀釋後漬洗（如果使用的是 TAMIYA 的琺瑯塗料，可以選擇沙漠黃＋消光白；使用 MR.WEATHERING COLOR 舊化塗料，則是選擇土砂色）。確認消光奶油色塗料乾燥後，用棉花棒沾取琺瑯溶劑擦掉溢出的塗料，最後在整個石板路隨機塗上步驟 5 的顏料漬洗，製造石板路接縫的濃淡變化。

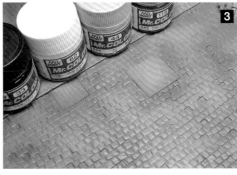

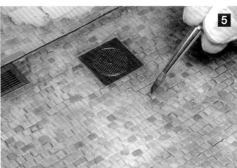

**1** 先在瓦礫塗上硝基性質的水補土，再噴上消光白硝基塗料加上消光黑與淡茶色的混色，噴出一層底漆。

**2** 使用vallejo壓克力塗料進行瓦礫的分色塗裝，使用的顏色包括白色、皮革黃、伊拉克沙色、深海灰、德軍戰車乘員服裝色。

**3** 考慮到之後要進行舊化作業，先使用高彩度的塗料分色塗裝磚頭。使用的顏色為消光紅、消光黃、白色。完成塗裝後，因為還要在上頭撒上上色後的瓦礫，大略進行分色塗裝即可。

**4** 噴上石板路與瓦礫的底漆後，暫時配置四號戰車，並擺放瓦礫，以呈現傳動裝置的可動效果。這時候可在履帶與地面的縫隙配置瓦礫或木片，另外還可以表現部分木片因承受戰車重量，宛如槓桿般彈起的狀態。

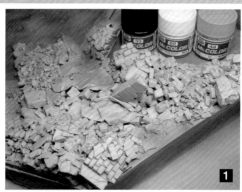

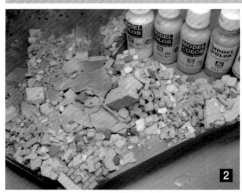

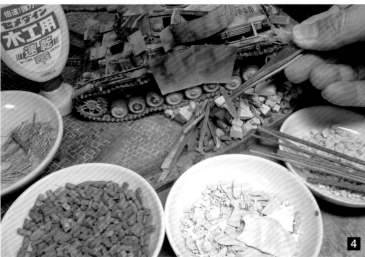

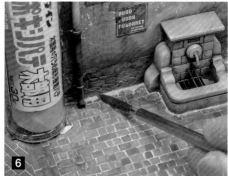

**5** 將兩棟建築固定在底台上，用木工用接著劑黏著建築。黏著時可一邊用水平儀確認建築是否歪斜。

**6** 用cemedine的「木頭用雙色AB補土」填補建築與底台之間的縫隙。

**7** 在牆邊撒上瓦礫，讓建築自然地融入底台。在石牆下方撒上石頭瓦礫，在磚牆下方撒上磚頭瓦礫，也可以撒上混入不同材質的瓦礫。

**8** 為了增加積石崩塌的說服力，在建築剖面擺放石頭。擺放時讓石頭參差不齊會更有真實感。

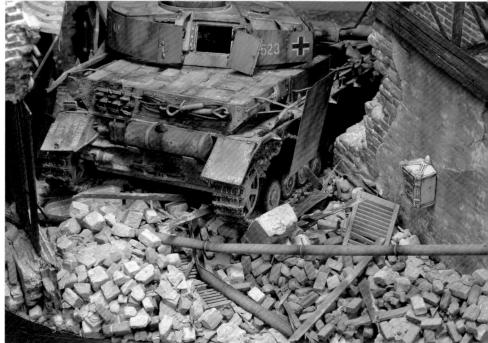

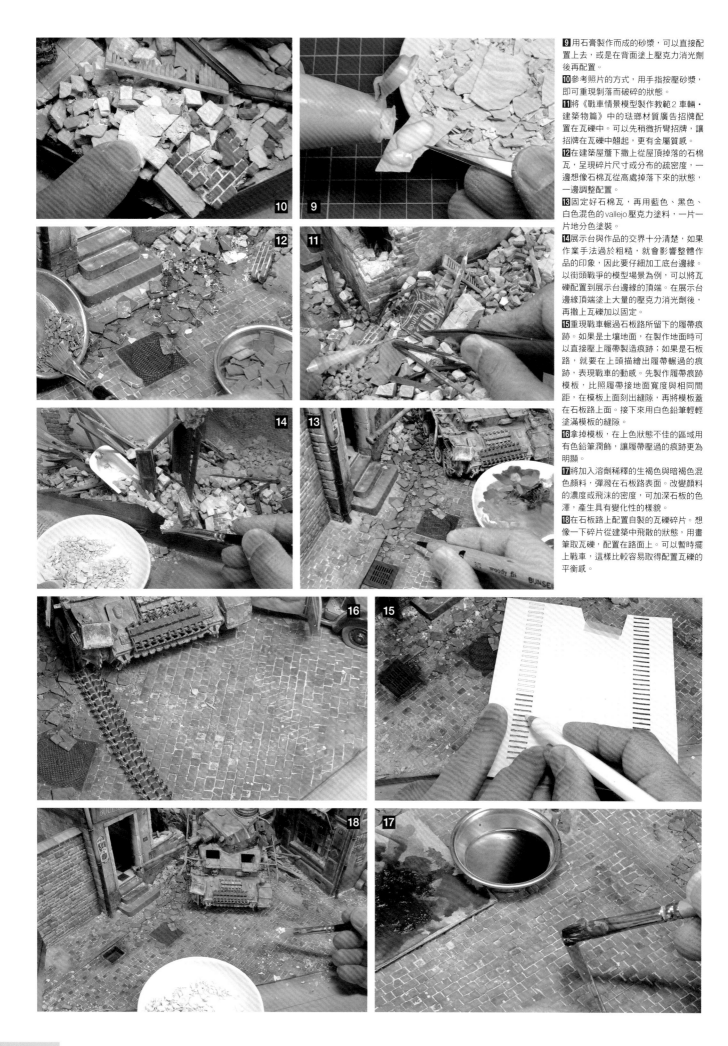

**9** 用石膏製作而成的砂漿，可以直接配置上去，或是在背面塗上壓克力消光劑後再配置。

**10** 參考照片的方式，用手指按壓砂漿，即可重現剝落而破碎的狀態。

**11** 將《戰車情景模型製作教範2 車輛‧建築物篇》中的琺瑯材質廣告招牌配置在瓦礫中。可以先稍微折彎招牌，讓招牌在瓦礫中翹起，更有金屬質感。

**12** 在建築屋簷下撒上從屋頂掉落的石棉瓦，呈現碎片尺寸或分布的疏密度，一邊想像像石棉瓦從高處掉落下來的狀態，一邊調整配置。

**13** 固定好石棉瓦，再用藍色、黑色、白色混色的vallejo壓克力塗料，一片一片地分色塗裝。

**14** 展示台與作品的交界十分清楚，如果作業手法過於粗糙，就會影響整體作品的印象，因此要仔細加工底台邊緣。以街頭戰爭的模型場景為例，可以將瓦礫配置到展示台邊緣的頂端。在展示台邊緣頂端塗上大量的壓克力消光劑後，再撒上瓦礫加以固定。

**15** 重現戰車輾過石板路所留下的履帶痕跡。如果是土壤地面，在製作地面時可以直接壓上履帶製造痕跡；如果是石板路，就要在上頭描繪出履帶輾過的痕跡，表現戰車的動感。先製作履帶痕跡模板，比照履帶接地面寬度與相同間距，在模板上面刻出縫隙，再將模板蓋在石板路上面。接下來用白色鉛筆輕輕塗滿模板的縫隙。

**16** 拿掉模板，在上色狀態不佳的區域用有色鉛筆潤飾，讓履帶壓過的痕跡更為明顯。

**17** 將加入溶劑稀釋的生褐色與暗褐色混色顏料，彈濺在石板路表面。改變顏料的濃度或飛沫的密度，可加深石板的色澤，產生具有變化性的樣貌。

**18** 在石板路上配置自製的瓦礫碎片。想像一下碎片從建築中飛散的狀態，用畫筆取瓦礫，配置在路面上。可以暫時擺上戰車，這樣比較容易取得配置瓦礫的平衡感。

**19** 像照片中容易聚積厚厚一層塵土的區域，可用畫筆在舊化土上面鋪上瓦礫碎片或木屑。使用的舊化土顏色為vallejo的亮褐色、土綠色及MODELKASTEN的仿混凝土色。原本要在瓦礫或石板路上撒上調色後的舊化土，可以統一整體要素後再施加塵土污漬效果。

**20** 在瓦礫堆積處或木材周圍配置木屑。我是用的是P69的杉樹方木，將方木雕刻成小木片。可以比照照片的方式，用鑷子夾取幾把木屑直接配置，這樣會比分散撒更有真實感。

**21** 在整個瓦礫噴上塵土色塗料（Mr.Color的淡茶色＋消光白＋消光添加劑（平滑）的混色）。

**22** 跟前頁的步驟**18**相同，先暫時黏著人形後，撒上瓦礫固定。

**23** 用加水稀釋的Super Fix模型用固定劑來黏著建築物內的瓦礫，但塗上模型用固定劑後，瓦礫會產生污點，而且塗裝部位的彩度降低，令我不太滿意。因此，我還要用加水稀釋後的木工用接著劑塗在石板路上。為了避免塗上接著劑後塵土色變色，塗上的木工用接著劑要盡量維持薄薄一層。此外，先加入壓克力溶劑混合，才能提高接著劑對於瓦礫的滲透性。

**24** 配置在底台邊緣頂端的瓦礫可以凸顯地面的張力，並讓人聯想到作品範圍之外的空間也存在著崩塌的建築。

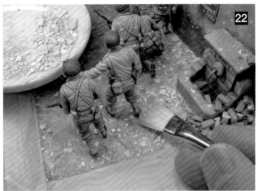

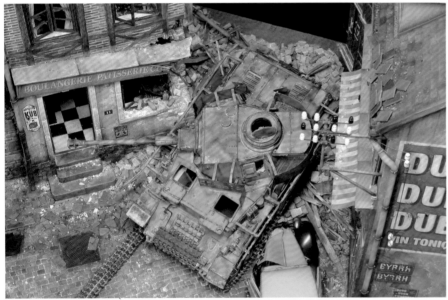

# 在建築的外部加入鏽蝕表現

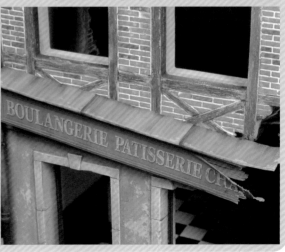

**A** 用AK Interactive的AK013與AK046舊化塗料，在招牌遮雨棚塗上直線痕跡。用畫筆沾取稀釋液，描繪出鏽蝕外觀。之後再用橘色＋消光棕＋消光添加劑的混色，沿著鏽蝕痕跡的方向噴上塗料。

**B** 還要在招牌正面描繪鏽蝕痕跡，但這裡的鏽蝕程度比直接淋雨的**A**部位輕微。使用AK012舊化塗料輕度清洗加工。

**C** 用AK012與AK013舊化塗料清洗雨水管，再於部分區域塗上AK046舊化塗料，加工修飾外觀。用鍍錫鐵製成的雨水管屬於電鍍後的鋼板，不太容易生鏽，但電鍍層剝落後會擴大腐蝕範圍，以此為前提製造鏽蝕痕跡較有說服力。

# 鏽蝕表現入門技法

鏽蝕表現可說是模型表現的類型之一。如果能完美地塗裝，即使是塑膠模型，也能呈現鋼鐵般的質感。生鏽是金屬遇熱或因時間變化所產生的氧化反應，增加鏽蝕效果後，能讓人想像車輛的使用狀態。

不僅能用來表現經年的變化，暗茶色與鮮橘色的對比還能形成視覺上的刺激，讓觀者視線聚集，成為畫面的重點色。

這裡要介紹能賦予模型深沉色調的鏽蝕表現製作技法。

▲運用各種加工技法，製作VW166兩棲車的鏽蝕表現範例。相較於較為完整的前側車體，燒毀的後側車體留下鏽蝕痕跡，兩者形成對比。無論是在傳達狀況或視覺上，都具備有趣的對照性。

◀製作鏽蝕表現的第一步，是使用焦茶色硝基塗料塗上底色。用消光黑+消光棕的混色塗上底色，以利後續進行噴上髮膠噴霧剝除塗膜的作業。

## 剝除塗膜以增加外觀細節

▲僅用噴筆塗裝，色調顯得過於單調，欠缺層次變化。這時候可以用具有彈性刷毛的畫筆沾水，擦拭塗膜以便剝除。用畫筆沾取足量的水，一邊剝除塗膜一邊觀察外觀狀態，就能呈現出畫筆所無法描繪出來的不規則色澤變化。

## 用噴筆噴上鏽蝕色

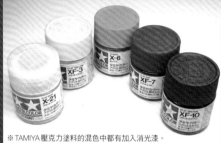

※ TAMIYA壓克力塗料的混色中都有加入消光漆。

▲鏽蝕色的基本塗裝方式是加工為消光狀態，用髮膠噴霧剝除塗膜，再塗上TAMIYA壓克力塗料。先在整個車體噴上消光棕+消光紅塗料，依序覆蓋消光紅+橘色、橘色+消光黃塗料。要在凸起部位噴上亮色，在凹陷部位噴上暗色，但以生鏽的車體為例，可在容易積水的部位噴上亮色（剛生鏽的狀態），再逐漸減暗周圍的色調，這樣更有真實感。

## 彈濺飛沫以增加質感

▲生鏽的金屬表面分布無數的細小顆粒狀鏽斑，為了重現細節，可以用具有彈性刷毛的畫筆沾取少許的稀釋液，再沾取塗料，刷拭抹棒邊緣，讓亮色的橘色顏料噴濺出來，但要避免噴濺過多。

## 用顏料製造加深鏽蝕色

▲使用顏料進行基本塗裝時，能呈現「加深色澤」、「強調某部位」、「統一凌亂的色調」等效果。在此使用永固橘色、火星橘、生赭色、暗褐色、生褐色五種顏料。先塗上壓克力塗料，再改變稀釋液或顏料的用量進行清洗，就能創造豐富的鏽蝕色外觀變化。我將紙板當作調色盤，是因為紙板可以吸取顏料的多餘油分，加快顏料的乾燥速度，還有消光的效果，能呈現出更真實的鏽蝕外觀。

## 用舊化土增加色調變化

▲舊化土從以前就經常被用於製造鏽蝕表現，塗上舊化土能強調外觀色調，或是增加質感。舊化土沒有光澤，而且能依照用量來製造粗糙質地，是非常好用的材料。然而，如果塗抹過量的舊化土，外觀會變得模糊，欠缺層次變化。在使用舊化土時，要用舊的面相筆慢慢地將舊化土鋪在顏料上，避免一次覆蓋過量。接下來用沾取TAMIYA壓克力溶劑的畫筆，彈濺飛沫讓舊化土定型，讓舊化土滲入顏料。

## 噴上消光保護漆去除光澤

▲生鏽的表面通常不具光澤，可噴上消光保護漆來去除光澤。去除光澤，製造粗糙的表面質地後，用顏料輕度清洗，製造變化，即可增強下個步驟的舊化土附著力。

# 3-3 製作小物品的訣竅

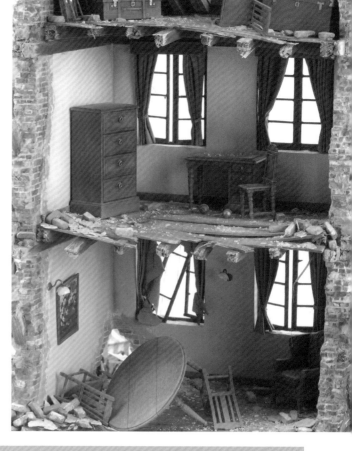

在製作住家情景模型時，除了室外建築，還要製作房屋內部的家具，需要多樣性的作業。以下將介紹製作高質感家具和小物品的高效率訣竅。

隨著時代的進步，來到模型用品店，1／35比例的塑膠射出模型組水桶零件，已經跟戰車模型陳列在同一個貨架上。早期絕對不會有廠商生產的配件，已經陸續堆滿模型店的貨架，種類愈來愈多樣化。能在市面上輕易買到這些配件，的確能擴展模型的表現範圍。然而，即使這類有利基性的配件正式商品化，卻不一定能吻合情景模型的氛圍。

對於情景模型而言，小物品能訴說作品的時代或狀況，並引導觀者的視線，是不可忽略的要素。如果想要在預設的情境中配置理想的小物品，自製是最好的方法。

也許很多人會覺得「自製」的方式門檻很高，但本作品中的自製小物品，只是透過基本作業的累積加工而成。接下來將介紹幾種自製小物品的技法，以及相關重點。

## 3-3-1　運用長條雙色補土製作薄片

在日本，大部分人都沒聽過長條雙色補土；但在國外，很多模型玩家都會使用長條雙色補土來改造人形。使用長條雙色補土時，同樣要先將主劑與硬化劑混合，屬於雙色AB補土的一種，但長條雙色補土的彈性很強，適合用細小零件或紋路線條刮刀塑形。補土硬化前彈性很強，適合用細小零件或紋路線條刮刀塑形。補土硬化後彈性依舊保有，很花時間，但可以趁這段時間慢慢塑形。

因為補土具有彈性，不適合在補土硬化後切削並用砂紙打磨塑形。長條雙色補土硬化後切削並用砂紙打磨塑形，很花時間。

我建議在使用長條雙色補土前，先延展補土，弄成薄片狀。不僅是AFV模型，在製作情景模型時，也需要加入許多薄而具彈性的零件，只要了解長條雙色補土的方便性。在此要向各位介紹長條雙色補土的使用方式。

**1** 長條雙色補土在日本比較少見，但只要透過網購就能輕易取得。長條雙色補土具有一些較難掌握的特性，但許多人形雕塑師都愛用此款補土。

**2** 先準備1mm厚的塑膠板，用來延展補土。在塑膠板上塗抹凡士林，避免補土沾黏。如果塑膠板表面較為粗糙，補土就會印出凹凸質地，因此一定要選擇光滑的塑膠板。此外，如果塑膠板尺寸太小，在延展補土時，補土就會超出範圍，或是難以控制塑膠板，因此要選擇大尺寸的塑膠板。

**3** 用手指按壓揉合後的補土，壓成薄片狀，再貼在塑膠板上，手指沾水整平補土。為了避免下個步驟的烘焙紙碰水而破裂，要仔細掉補土的水分。

**4** 如果是一般的補土，可以用桿麵棒或玻璃瓶在補土上面轉動按壓，以延展補土。但由於長條雙色補土的黏性較強，可以把烘焙紙鋪在補土上，再用瓶底按壓延展。

**5** 由於烘焙紙表面經過矽膠塗布加工，從烘焙紙上方按壓延展補土時，補土也不易沾黏，但為了將補土桿薄，需要一定的力道。建議事先在烘焙紙內側塗上凡士林，才能完全防止沾黏。

**6** 延展補土後，等待補土乾燥，再慢慢地從塑膠板撕下補土，小心別讓補土破裂。接著用清潔劑清洗補土表面。長條雙色補土硬化後，具有不錯的彈性，會產生塑膠般的質感，外觀如照片。薄薄的長條雙色補土薄片，用途相當廣泛。

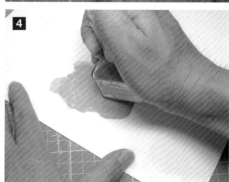

## 長條雙色補土應用範例之一　用蛇腹折法製作窗簾

●長條雙色補土的特性就是能被延展成薄片狀，接近半透光的狀態，非常適合用來製作薄片。此外，補土具有彈性，即使對折也不會斷裂，可以製作折痕。在製作本作品時，可利用折痕的優點，將其用來製作裝設於建築窗戶的窗簾。
**1** 配合窗戶的高度，切割長條雙色補土薄片，用蛇腹折法製作綁起來的窗簾。當然可以將窗簾折疊整齊，呈現拉開的狀態，但建議撕掉部分的窗簾，將窗簾安裝在損壞的窗戶上。要使用瞬間膠黏著長條雙色補土。
**2** 黏著黃銅線與折疊的窗簾，比照照片的方式將窗簾裝在窗戶上。在製作折疊的窗簾後，如果對於窗簾皺摺有不滿意的地方，可以塗上TAMIYA的雙色AB補土來修補。

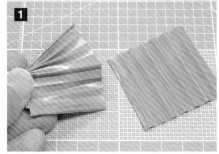
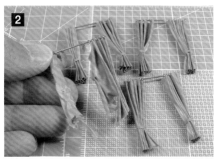

## 長條雙色補土應用範例之二　製作皮帶

●如果要製作擋泥板或固定帶等具有均一厚度與光滑表面的物品，使用蝕刻片零件最為合適。但若要發揮瞬間膠的功效，長條雙色補土最有優勢。
**3** 參照左圖，可以將破而具有彈性的長條雙色補土薄片當成非裝甲車的擋泥板。因為可以弄破長條雙色補土薄片，易於呈現受損外觀。此外，也可以用長條雙色補土薄片製作M1艾布蘭主力戰車、T-90主力戰車、梅卡瓦主力戰車的擋泥板。
**4** 除了人形的彈藥帶以外，還可以用長條雙色補土薄片製作固定車輛物品的皮帶，這是AFV模型中使用頻率較高的零件。先將長條雙色補土薄片切割成長條狀，再裝上蝕刻片零件扣環，就能製作出適用於任何部位的皮帶。

## 長條雙色補土應用範例之三　切割成長方形，製作旗幟

●將單一車輛配置在情景模型中時，加入旗幟會更為醒目，但旗幟的質地較薄，很難忠實重現。如果要製作在風中飄揚的旗幟，可以使用易於切割或折曲的鋁罐。然而，旗幟並非在任何時候都會飄揚，無風的時候就會呈現下垂的狀態。因為鋁罐具有厚度，很難重現下垂的旗幟。薄而柔軟的長條雙色補土就非常合適。
**5** 先將長條雙色補土切割為旗幟的尺寸，再用瞬間膠將黃銅線黏在旗幟邊緣，重現旗幟木棍的外觀。
**6** 折曲長條雙色補土，重現旗幟因重量而下垂的外觀，在縫隙滲入液態瞬間膠固定。這時候如果發現不滿意的皺摺，同樣要用TAMIYA的雙色AB補土來調整。

## 長條雙色補土應用範例之四　製作桌巾

●我在本作品的咖啡店內配置了桌子，為了營造使用感，還要擺上桌巾。如果使用一般的雙色AB補土，延展補土後，因為硬化前的補土較軟，延展後的尺寸會變得比原先更大，使用不會改變尺寸的長條雙色補土薄片更易於作業。
**7** 先用描圖紙製作桌巾的型紙，再置換成長條雙色補土薄片，壓出折痕。
**8** 將壓出折痕的桌巾鋪在桌子上，從內側滲入瞬間膠固定。超出桌範圍而下垂的桌巾，因補土重疊的關係，較難處理。如果補土厚度過薄，便難以呈現漂亮的下垂外觀，要特別注意。

**9** 只塗上白色塗料的話，桌巾的外觀不夠精緻，可以在桌巾超出折痕與桌子的部位加入陰影色。先在整個桌巾噴上消光白塗料，再將紙張邊緣貼著折痕，使用皮革黃＋橡膠黑的TAMIYA壓克力塗料，噴上薄薄的陰影色。
**10** 窗簾滑軌的裝飾也各有不同，如果在所有房間裝上相同的滑軌，會顯得不自然，因此裝上用塑膠板製成的滑軌外板。將窗簾安裝在窗戶後，便無法塗裝上色，因此要先進行分色塗裝。先塗上暗色，再改變角度來噴筆噴上亮色，比照人形塗裝的要領進行塗裝。

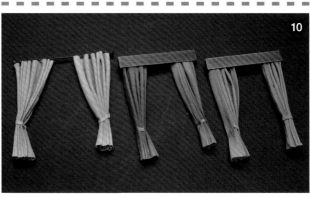

塑膠板就跟塑膠模型相同，採用ＰＳ（聚苯乙烯）材料，是易於切割、切削、黏著的素材。

本作品的重點是重現遭受戰火摧殘的街景，我在情景模型中配置了許多自製的小物品。我大多使用塑膠板來製作小物品，運用了各類技法。要完全了解塑膠板的特性或技法，雖然要花些時間，但塑膠板可以擴展模型的表現，是非常好用的工具。

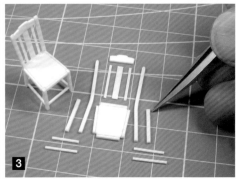

### 暫時固定後，切割塑膠板

●本作品中總共有十五張自製椅子，可以使用將各部位零件一次進行切割、打磨、組裝的流程，提高製作的效率。此外，要切割大量相同尺寸的零件時，可以使用方便的「切割刀」。

**1** 椅腳大多是尖椎形狀，在打磨數根相同形狀的椅腳時，可先將切割後的椅腳零件貼在黏有雙面膠的塑膠板上，同時打磨椅腳。先用原子筆標示尖椎區域，打磨椅腳下側，把下側磨細。訣竅是先用一百八十號的粗砂紙粗磨，最後加工時不使用砂紙，而是使用觸刻片鋸的刀刃，在椅腳部位以上下方向刻劃，刻出木紋。

**2** 用瞬間膠暫時將數片凸形椅背板固定在塑膠板上，打磨塑形。之後用筆刀在黏著部下刀，一片一片地剝除椅背板。再用筆刀刨削附著在椅背板的瞬間膠，仔細去除殘膠。

**3** 因為要把自製的椅子配置在餐廳，椅子的裝飾性較少，外觀簡單樸素。椅子由十三片零件構成。先用塑膠板切割出各部位零件，以下是各部位尺寸：椅背板0.75mm、椅背0.5mm、椅面1.2mm、椅腳1.2mm、橫樑0.8mm。

**4** 在椅背裝設三根塑膠板。先在正中央黏上塑膠板，即可採等間距配置零件。由於其他兩根塑膠板的黏著空間變窄，可以用目測的方式決定位置。

### 用塑膠板重現曲面

●技術純熟的模型塑形師，都會用補土來製作具有曲面形狀的沙發，但沙發具有對稱性，很難製作出左右相同的尺寸，在此選擇慣用的塑膠板來製作。我先用電腦繪製草圖，再依據草圖切割塑膠板，組裝各部位零件。可以堆疊塑膠板來製作具有厚度的零件，呈現圓弧度與厚實感。

**5** 用一百八十號砂紙大致打磨切削堆疊塑膠板的邊角，再用六百號的海綿砂紙磨至平滑狀態。在打磨細小零件時，可以依照圖中的方式，將零件固定在塑膠板把手，更易於加工處理。

**6** 依照草圖切割塑膠板，完成組裝的狀態。沙發的邊角過於銳利，不夠圓滑。

**7** 沙發背面具有平緩的弧度，貼上彎曲後的塑膠板，會比用切削的方式更為自然。參考照片，我用筆管按壓0.5mm塑膠板，製造塑膠板的弧度。

**8** 磨掉沙發邊角的狀態。即使是塑膠板，只要仔細地磨掉邊角，就能忠實重現沙發的外觀。我預先在椅背畫上線條，這是在下個步驟要加入縫線時的參考記號。

**9** 畢竟用塑膠板無法製作沙發的縫線，在此要使用雙色AB補土加強沙發的質感。先在椅背堆積補土，再用沾水的畫筆整平表面。等待補土稍微乾燥，確認補土表面失去沾黏性後，再刻出椅背的細節線條。

**10** 沿著步驟**8**的記號線條，斜向刻出縫線的紋路線條。用刮刀或筆刀的刀背，讓線條周圍的補土陷入，刻出較粗的線條。接下來在縫線交會處用粗筆管按壓，製作凹陷處。

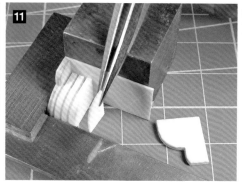

## 夾住塑膠板，
## 重現較粗的溝槽

**11** 擺放在櫃台上的收銀機設有嵌入按鍵的溝槽，由於溝的寬度較寬、深度較深，很難一條一條地雕刻。我用1.2mm的塑膠板夾住較小的0.5mm塑膠板，交互夾住後黏著塑膠板，這樣就可以輕鬆重現深度與寬度均一的溝槽了。我將大小塑膠板切割成相同的形狀，比照前頁的步驟**2**的方式，用瞬間膠暫時固定需要的片數，一次打磨塑形。

**12** 在完工的溝槽中裝上價格按鍵。只要製作出寬度均一的溝槽，就能精準地裝上價格按鍵。

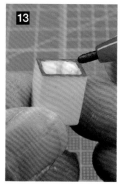

## 用紅筆畫上記號，
## 避免切削過度

●郵筒頂板是由三片傾斜頂板所組成，要從三面黏著切割後的塑膠板，因為面積較小，黏著難度較高。這時候可以在郵筒頂貼上較厚的塑膠板，仔細地用筆刀切削，重現傾斜的頂蓋。

**13 14** 用筆刀切削出傾斜的頂蓋時，要避免三面頂板的底邊歪斜。在貼上頂蓋塑膠板前，先用油性筆在郵筒的切口畫上紅色記號，根據參考線切削頂蓋。

**15 16** 郵筒的外觀看似複雜，只要比照製作椅子的方式，分別將不同零件打磨塑形，作業並沒有想像中困難。不過，由於零件的體積較小，建議裝上把手，更好握持。

## 用塑膠改造板製作皮帶

●就算不用蝕刻片零件來製作皮帶與扣環，若皮帶為黏貼在物體上的狀態，也可以使用0.1mm的塑膠改造板輕易製作。

**17** 要將塑膠改造板切割成相同的長度時，只要準備需要的塑膠改造板數量，對齊後切割即可。

**18** 先依照圖中的方式，組合寬度1mm與1.5mm的塑膠改造板，再塗上瞬間膠固定。

**19** 用筆刀將塑膠改造板切割成皮帶或金屬零件的形狀。只要先將零件黏貼在預設的位置，就能簡單切割出真實的形狀。

**20** 用刻線鑿刀雕刻皮帶表面，重現凹凸細節。雕刻塑膠改造板表面，重現扣環的外觀。在作業時要使用放大鏡，才能重現出理想的形狀。

**21** 此款造型的椅子，不是塑膠射出成型模型組的椅子，也不是合成樹脂材質的模型組。因為椅子的尺寸較小，要一次大量製作並不簡單。情景模型中要配置一定數量的椅子，光只有一兩張，無法傳達日常感。

**22** 放在室內牆角的沙發非常有存在感。市面上的現成商品，精緻度絕對比不上自製模型。外觀色調與重量感，都是呈現出作品精緻度的要素之一。

**23** 這是戰前常見的收銀機類型。將收銀機放在麵包店的櫃台，呈現收銀盒敞開的狀態，傳達場景環境與狀況。

**24** 我之前沒看過有重現這類郵筒的作品。郵筒不僅能說明場景環境，顏色與造型還能增添作品的視覺魅力。

**25** 擺放在屋頂內部的行李箱數量很多，表現出真實感。雖然行李箱最後會被灰塵覆蓋，但只要在細部進行精緻的分色塗裝，就能替樸素的屋頂內部增添精緻感。

僅使用補土或塑膠板自製模型，無法完全重現配置於情景模型中的小物品。周遭的生活用品，除了平面或立方體，還有各種複雜的形狀，並且由各種材質構成。要使用什麼素材才能真實並簡單地在1／35模型中重現小物品的細節呢？這些材料又有什麼樣效果呢？思考進階的製作方式，也是製作模型的樂趣之一。

### 用焊接的方式
### 呈現小物品的精密度

●黃銅線具有一定強度，易於切割或折曲，很適合用來製作精密的小物品。我在本作品中，用黃銅線製作床邊圍欄。如果製作得不夠精細，便難以引起觀者的興趣，要仔細製作。

**1** 先用電腦製作草圖並輸出，在草圖上黏上雙面膠，暫時固定切割後的黃銅線。在各零件的接縫塗上助焊劑，開始焊接。只要用雙面膠暫時固定零件，在焊接時零件就不會偏移。

**2** 焊接的時候，旁邊的烙鐵容易遇熱熔解，這時候可以在焊接後的烙鐵上，蓋上沾水的紙繩。這樣一來，即使在旁邊使用烙鐵焊接，也不會導熱而使得旁邊的烙鐵熔解。

### 使用雙色AB補土的素材表現

**3** 製作擺放在麵包店的藤籃。先將雙色AB補土塗在塑膠板表面，再桿平補土。等補土稍微乾燥後，用蝕刻片鋸的刀刃橫向在補土表面劃刀，製造鋸齒狀紋路。製作防磁塗層也是採相同的要領，但在使用蝕刻片鋸劃刀時，要在開始下刀處跟末端施力，在中間放鬆力道，呈現紋路的輕重變化。製造波浪圖案，更有編織藤籃的真實感。

**4** 等待刻出圖案的補土片硬化，再從塑膠板剝除補土，黏合兩片補土片，讓波浪圖案相連。接著將補土片依照所需尺寸切割為長條狀，塗上膠狀瞬間膠，組裝藤籃。

### 使用纏繞的銅線

●細金屬線的使用頻率相當高，是可以常備的材料之一。在本作品中，我準備了不同粗細的金屬線，用來提升模型的細節。

**5** **6** 將三條0.3mm銅線纏繞在電動鑽頭的鑽針上，重現藤籃的提把。使用電動鑽頭，就能重現出金屬線漂亮的纏繞狀態。除了製作圖中的提把，還能使用纏繞的金屬線製作鋼索或鋼筋。此外，如果將兩條0.1mm的金屬線反向迴轉纏繞，就能讓兩條金屬線的彎曲部位重疊，重現出鏈條。

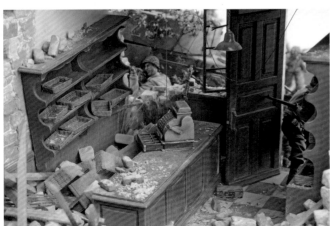
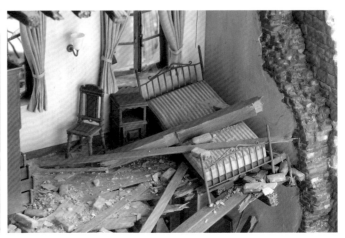

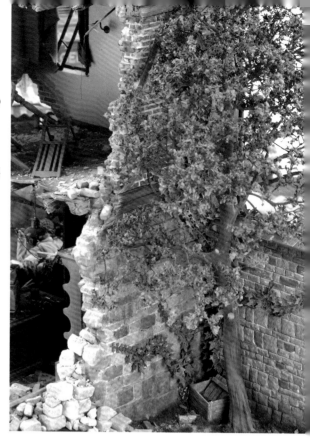

# 第3章：製作瓦礫、小物品、植物

## 3-4 製作與塗裝植物

樹木是情景模型的襯托，製作方法有很多種。為了重現樹木的質感，以下要介紹選擇必備素材，以及製作枝幹的方式。

綠色給人「安心」、「療癒」、「放鬆」的印象，雖然不吻合本作品的風格，但我剛開始製作本作品時，便打算配置植栽。但是，植物色調惱惱本作品，植物色調該配置多少比例的植物。由於本作品的石頭和水泥建築較多，色調偏向非彩色，還要加上塵土表現，如果欠缺綠色的要素，用肉眼檢視作品時，就會覺得畫面的色調太朦朧。

即使配置了樹木，畫面還是缺乏張力，無法呈現理想的作品。因此，除了樹木，我還配置了藤蔓和雜草等植物。

結果如何呢？配置綠色植物後，作品氛圍確變得較為平靜，但還是能透過作品感受到人形所傳達的戰場殺戮狀況。即使配置了綠色元素，透過傷兵傳達出來的戰場本質並沒有偏離。緊張感保留了下來，作品也更好看了。這就是綠色植物的效果。

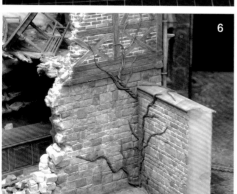

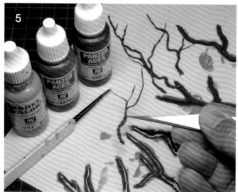

## 3-4-1 設計庭院

剛開始製作情景模型時，我就已經在麵包店旁邊的石牆後方，規劃了庭院空間。如同前述，視覺印象雖然會受到綠意植物的影響，但從正面看不到石牆後方，考量到前後的對比，我選擇在庭院裡面配置雜草和藤蔓等綠色植物。

種植樹木的庭園被石牆包圍，石牆長滿藍鐵青色青苔，藤蔓攀附在牆上。在諾曼第經常可見類似的場景，這樣設計能提高情景模型的說服力。

**1** 法國諾曼第地區多雨，氣候溫暖溼潤，在冬天也會長滿雜草。檢視現場照片後，發現牆面大多長有黑色的青苔，應證了當地的氣候特性。為了忠實還原現場外觀，我先用加入松節油稀釋的生褐色和暗褐色顏料，在牆壁之間、牆壁與步道的邊緣塗上髒污痕跡。

**2** 顏料的髒污痕跡乾燥後，用AK Interactive的AK24與AK26舊化塗料，塗上青苔或地衣（地衣生長於樹幹、水泥、石牆等處，外觀為淡綠色，是真菌和綠藻的共生體）。使用GSI Creos的MR.WEATHERING COLOR的層紫色、表面綠色、斑點黃色舊化塗料，也能重現同樣的外觀。

**3** 將mininatur製造的短草材料切割為長條狀，種在地面，重現生長於石牆縫隙的雜草。

**4** 重現攀附在牆壁的藤蔓。先用長條雙色補土製作藤蔓枝幹。由於補土硬化後保有彈性，完工後能牢牢附著在牆面上。揉合補土後要把補土桿細，但這時候可以扭轉枝幹，讓外觀更像真實的藤蔓。將補土貼在塑膠板上塑形。

**5** 補土硬化後，保持補土貼在塑膠板上的狀態，用vallejo塗料塗裝。先塗上德軍戰車乘員服裝色（黑色），再塗上德軍戰車乘員服裝亮色（黑色），最後用深海灰色描繪亮部，塗料乾燥後用筆刀小心地剝下補土。

**6** 用膠狀瞬間膠將藤蔓枝幹與黏在牆壁上，參考實體照片，適度地呈現出藤蔓蜿蜒的外觀。由於葉子會覆蓋枝幹，沒有必要將所有枝幹連接起來。

**7** 製作葉子。選用經過雷射精密切割的常春藤紙材料。將紙材料從框架切割下來前，先用毛筆塗上綠色與黃色硝基塗料，製造濃淡變化。使用具有光澤的塗料上色，會讓葉子更加逼真。

**8** 從框架取下藤蔓後，先稍微加工，讓外觀更有真實感。用刮刀按壓葉子表面，讓表面產生圓弧的彎曲。圖中右邊的兩根藤蔓為製造彎曲後的狀態，其他為剛從框架割下的狀態，對照後可看出經按壓的樹葉外觀明顯不同。

**9** 黏著加工後的藤蔓。此藤蔓材料的做工細緻，即使牆壁上沒有枝幹，直接貼上藤蔓也很逼真，但貼在枝幹上可以增加厚實感與立體感。黏上藤蔓後讓葉子朝上，於部分區域追加藤蔓，增加密度，讓外觀更為自然。

**10** 在樹葉表面的部分區域，塗上公園綠與淡綠色壓克力塗料，製造濃淡變化。還要在枝幹部位塗上 vallejo 德軍戰車乘員服裝色壓克力塗料，進行分色塗裝。

**11** 在地面堆積紙黏土後，再塗上 vallejo 德軍戰車乘員服裝亮色壓克力塗料。接著使用濾茶器隨機撒上沙子。最後可用加水溶解的木工用接著劑固定沙子。

**12** 將 Joe Fix 的「橄欖綠色野草（2㎜）」材料撒在木工用接著劑原液上，進行黏著。接著劑乾燥後，噴上消光透明保護漆，去除纖維的光澤。

**13** 最後配置小石頭與「枯葉（雜木）」紙材料，再撒上自製的瓦礫，進行地面的加工作業。

**14** 完工的藤蔓與庭院的地面。在牆面配置綠色藤蔓後，色調更為鮮艷，也增加了細節的密度。藤蔓扮演著強調色調的角色，但如果只有配置少量的藤蔓，外觀顯得不夠自然。如果決定要配置藤蔓，就要增加葉子的數量，這樣才能呈現出自然的藤蔓密度。

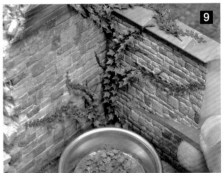

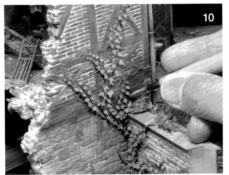

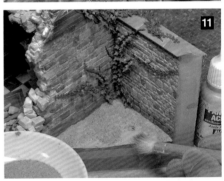

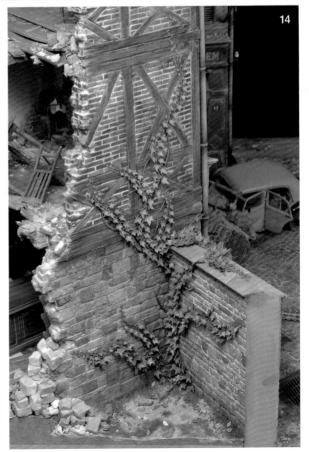

## 能輕鬆製作大量樹葉的樹葉打印器

● 使用 GREEN STUFF WORLD 的樹葉打印器，壓穿紙張材料或實體樹葉，製作出樹葉模型。左邊的兩個打印器為 4～5 ㎜口徑，右邊三個為 2～3 ㎜口徑孔洞。樹葉形狀種類包括楓樹、槭樹、橡樹、闊葉樹等，混合使用能呈現自然的效果。

**A** 打印綠色紙後製成的樹葉。要盡量使用較薄的紙。這裡同樣要按壓樹葉表面，讓樹葉呈現圓弧彎曲。

**B** 先使用茶色壓克力塗料，替牛皮紙（信封紙）上色，再打印製成落葉。由於落葉的質地乾燥，外觀彎曲，若使用完整的紙張會欠缺真實感，可事先把紙張弄皺，再用打印器打印。這時候可將已挖穿的樹葉部分重疊，重現缺角的外觀。

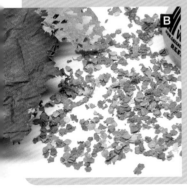

**1** 樹木的製作方式有很多種，本次要使用典型的手工藝用鐵絲來製作樹幹。先使用二十三號的紙卷鐵絲與三十號的裸線鐵絲，重現樹幹外觀。將作為樹幹的紙卷鐵絲與樹枝的裸線鐵絲錯開，纏繞在一起。

**2** 固定交纏的鐵絲下側，比照圖中的方式扭轉鐵絲，重現樹幹外觀。再從整把樹幹中分出四到五條鐵絲，製作扭轉的樹枝。重複「扭轉剩餘鐵絲捆後分出樹枝」的作業，重現樹幹與樹枝。

**3** 適度折彎樹枝，將鐵絲前端纏繞在樹枝根部，整理鐵絲。這時候不要折斷折返處前端，保留圖中的圓環狀。

**4** 在圓環中央的位置用斜口鉗剪斷鐵絲。重複分離每一根鐵絲並扭轉的步驟，製作分歧的小樹枝。

**5** 愈細的鐵絲，愈難用手扭轉。這時候用筆刀固定鐵絲會更容易作業。

**6** 製作完樹枝後，剪掉太長的樹枝，用鉗子調整樹枝的形狀，避免外觀過於相似。

**7** 樹木有各式各樣的外觀，我製作的是雞蛋型輪廓。樹幹並非筆直，部分變細更有真實感。此外，因為要將樹幹插入作業台或情景模型中，可以將樹幹做得稍微高一些。如果尚有空間，也可以在作業途中延長高度。

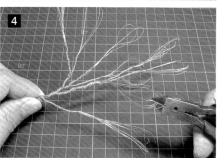

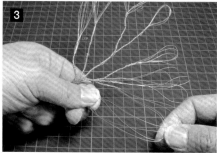

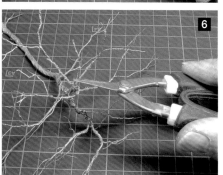

## 3-4-3　樹幹與樹枝的最後加工

**1** 用鐵絲製成的樹幹，外觀較為生硬。首先在鐵絲表面塗上木工用接著劑，整平扭轉鐵絲的痕跡。在此使用的是cemedine的木工用快乾接著劑，這種接著劑乾燥硬化後的質地比一般的接著劑更硬。除了樹幹與樹枝，還要在樹枝根部塗上大量的接著劑，呈現樹枝愈來愈細的外觀。我雖然有在枝頭上接著劑，但如果從根部到枝頭都均勻地塗上接著劑，外觀看起來不夠精緻，建議可在枝頭保留鐵絲的原貌。

**2** 光在樹幹塗上木工用接著劑，形狀偏細且單調，可以從根部到二分之三的位置堆積cemedine的「木頭用雙色AB補土」，增加厚實感。補土與接著劑乾燥後，再用電動打磨機塑形。

**3** 在整棵樹幹塗上厚厚一層的高黏性打底劑原液，並製造上下方向的筆刷痕跡，重現樹皮的質感。我這次製作的是類似山毛櫸的樹皮，表面較為光滑。如果是青剛櫟或枹櫟等具有細微直皺紋樹皮的樹木，可以在步驟**2**堆積雙色AB補土，再刻上紋路線條。

**4** 接著要配置荷蘭乾燥花木（以下簡稱為ODF），提高樹枝的密度。製作情景模型時，ODF可說是用來重現樹木的典型材料。如果ODF的樹枝分布如照片般完整，可以直接當成樹木使用。要使用ODF時，最常遇到的問題是「要去哪裡買」，我都是在知名的情景模型專賣店「SAKATSU Gallery」購買。該店有進口Scenic EXPRESS公司生產的「Super Trees」商品，由於使用天然素材，外觀雖有濃淡斑紋，卻具有不錯的厚實感，樹枝造型精緻，非常推薦。

**5** 先將ODF撕成適當大小，再塗上木工用接著劑，將ODF植入枝頭。因為最後樹葉會覆蓋樹枝，在黏著時不用過於講究樹枝的接縫或安裝角度。不過，為了避免黏上樹葉後產生明顯的空隙，要提高樹枝的密度。附帶一提，我在《戰車情景模型製作教範》中，曾介紹去除ODF的小種子後，製作落葉樹的方式，但這次會用樹葉遮住樹枝，可以直接使用ODF。

**6** 植入ODF的狀態。我重現了樹幹下側的殘枝外觀，這是為了吻合庭院樹木的氣氛，製造出剪掉樹枝的痕跡。這棵樹只擁有「樹木」的輪廓，畢竟樹木只是情景模型的要素之一，重現出大概的樹木樣貌即可。

## 3-4-4　樹幹與樹枝的塗裝

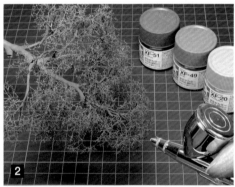

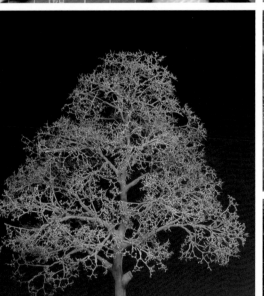

**1** 先在整棵樹幹上噴上Mr.FINISHING 1500水補土噴罐（黑色），製造陰影色。注意要從下往上方噴塗，不要從上方噴出塗料。

**2** 塗裝樹皮時，採與水補土相反的方向，從樹木上方噴上塗料。使用土黃褐色加入卡其色與中性灰的混色塗料塗裝，塗裝時可以改變各色的比例，噴上濃淡不均的外觀，更有真實感。考量到之後還要進行清洗作業，這裡先製造出高明度的樹幹色澤。在塗裝樹皮時，要盡量避免使用茶色塗料，雖然松樹和杉樹的樹皮都偏茶色，但這是人對於樹木的印象顏色，並非真實樹皮的顏色。

**3** 還要用顏料製造樹皮的外觀變化。將生褐色、赭褐色、繡球花藍顏料混合後，加入松節油稀釋，再用面相筆描繪縱向細線。可以混入較多比例的藍色顏料，塗在樹幹凹陷處與樹木根部，強調陰影，呈現立體感。

**4** 利用塗裝重現樹皮上的地衣或青苔。這棵樹木的色調較樸素，這時在光滑的樹皮上添加顏色變化，就能避免外觀過於單調。塗裝方式比照P83，但塗過量的話，顏色會偏濃，要斟酌使用。

**5** 整體完成塗裝的狀態。只在樹幹下半部與部分樹枝製作具變化性的樹皮，至於被樹葉遮住的部分，直接用噴筆塗滿塗料即可。有些樹枝末端會帶有米色或淡灰色，但為了加強黏上樹葉後的對比，可以降低彩度，呈現較暗的色調。提升光滑樹皮的質感，或是塗上青苔，都是消磨時間的過程，但在塗裝前可以先製作底部的樹根，或是挖出樹皮蜷曲的樹皮溝，這些都是能讓塗裝更易於呈現陰影的造型。

**4**

**1**

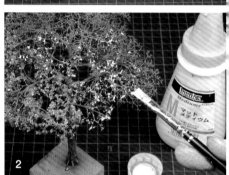

**3**

**2**

早期製作樹木的時候，經常使用「乾燥已西里」。它最大的優點是購買容易，但葉子的形狀欠佳，無法進行葉子與樹枝的分色塗裝。這時候可以使用模型用草皮（已上色的粉狀海綿），將草皮黏在樹枝後，不用另外塗裝。然而，在1／35比例的情景模型中，模型用草皮表現不出樹葉的感覺。如果講究精密性與真實感，沒有任何素材能勝過雷射切割的紙模型材料，但如果要大量使用，會很傷荷包。無論是哪一種，都各有優缺點，關鍵在於要依據表現的形式與喜好，選擇最合適的材料。

**1** 為了追求1/35比例的樹木表現，我在選擇樹葉的過程費了一番心血，終於找到能解決問題的商品，運用在本作品中。在此推薦由鐵道模型品牌KATO代理的「NOCH」（德國情景素材品牌）的「樹葉」材料。此產品的形狀用橢圓形，為平坦的顆粒材料，共分為亮綠色、綠色、暗綠色三種，在日本能透過網路購買。在之後的作業中，都能用它來製作1/35比例的樹木（圖左為綠色，圖右為暗綠色）。

**2** 為了將樹葉固定在樹木上，先將噴膠噴在樹幹上，藉此黏著樹葉，這是半調子的方法。我使用壓克力消光劑黏著樹葉。先用畫筆沾取壓克力消光劑，將消光劑塗抹在會長出樹葉的區域。

**3** 在塗上壓克力消光劑的部位，撒上適量的NOCH樹葉。這樣樹葉就不會附著在不該出現區域。黏著樹葉的訣竅是先在樹木內側撒上深綠色樹葉，接著在其他區域撒上綠色樹葉，這樣能產生縱深感與立體感。

**4** 將消光綠與消光白（TAMIYA壓克力塗料）塗料加入稀釋液稀釋，在樹木表面噴上極少量的塗料，增加樹葉色調的張力。將完工後的樹木，分成樹葉、樹枝、樹幹進行分色塗裝，呈現清晰的明暗層次。

## 不使用鐵絲的樹幹製作方式

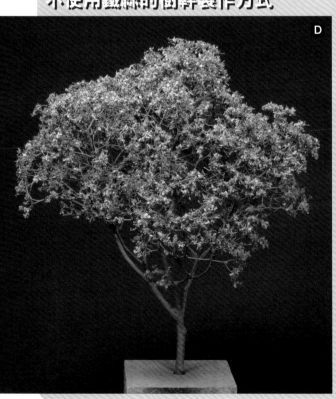

**D**

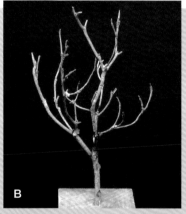

**B**

**A**

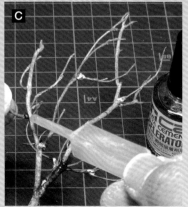

**C**

● 使用手工藝鐵絲製作樹木，可依據景所需，製作出喜愛的樹木造型。此外，即使是纖細的形狀，也具有一定的強度，這也是手工藝鐵絲的優點。然而，使用鐵絲作業費工耗時，很難利用假日時間輕鬆製作。以下要介紹完全沒有用到手工藝鐵絲和補土的樹木簡易製作方式。

**A** 在自家院子撿到的幾根杜鵑花樹枝。尋找適合用於情景模型的樹枝需要一點耐心。

**B** 以照片 **A** 的樹枝狀態，只要植入ODF，外觀就頗具真實感，但可以在部分區域更換樹枝，接上橫向生長、具有厚實感的樹枝。我只有重新黏著樹枝，幾乎沒有丟棄樹枝。

**C** 替換樹枝的方法很簡單，只要用膠狀瞬間膠黏上折斷的樹枝即可。黏著時用滴管滴上TAMIYA的硬化促進劑（瞬間膠專用），就能增加作業效率。

**D** 完成照片 **B** 的狀態後，比照本頁介紹的植入ODF與塗裝方式製作，大概花半天就能完成。

**1** 若在地面尚未完工的階段，配置較為纖細的樹木，破損的風險極高，因此要在情景模型的要素幾乎都完成後，再配置樹木。植入樹木前，先用電鑽在地面打洞，在孔洞周圍塗上木工用接著劑，再植入靜態草，呈現雜草叢生的樣貌。

**2** 趁接著劑尚未乾燥的時候，在樹根塗上木工用接著劑，將樹木插入孔洞固定。植入樹木時如果有接著劑溢出，可以在上面撒上靜態草，讓樹根融入於地面。

**3** 很多人都覺得製作樹木的難度較高，其實只要黏上樹葉後，就可以掩飾樹枝外觀不佳或做工粗糙的問題。製作枝葉茂密的樹木時，只要牢記製作的訣竅，並沒有想像中來得難。在情景模型中配置樹木後，作品產生了高低差，厚實感與精密度都得到提升。大棵山毛櫸的樹高約有20至

30公尺，樹幹直徑可達1.5公尺，若換算成1/35的比例，高度約為50公分。雖然這是極端的例子，但如果配置在情景模型的樹木尺寸較小，情景模型就會產生多餘的空間。建議依照情景模型的尺寸，調整樹木的高度，取得畫面的平衡感。

**4** 光線照在樹葉上，樹葉的彩度會稍微降低，明度較高的綠葉色澤會變得比較淡。情景模型的時間設定在七月，雖然樹葉是深綠色，但考量到會受太陽照射，盡量不要塗裝成深綠色。此外，紅色與綠色互為補色，將磚牆與植物配置在一起，雖然會讓人感到猶豫，但強烈的對比加強了作品邊緣的張力。

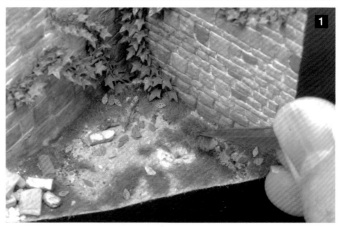

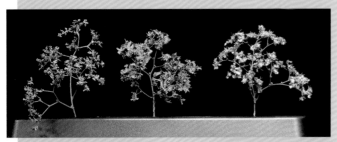

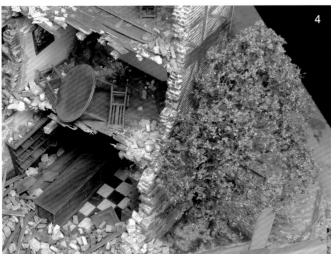

## 用「乾燥巴西里」製作樹葉

●雖然市面上有各種材料，但乾燥巴西里在購買容易性、價格、厚實感方面都具有優勢，依舊是製作樹葉的典型材料。

●只要使用壓克力消光劑黏著乾燥巴西里，就能漂亮地完成加工。巴西里變色速度快，過幾個月後就會變成枯葉色，因此要用噴筆上色。

●用噴筆上色後，巴西里的外觀如下圖左與中央。要進行枝葉的分色塗裝幾乎是不太可能的事情，若葉子的數量較

少，也可以用畫筆修補。下圖右為NOCH的樹葉材料，比較樹葉的厚實感，以圖中央的無加工乾燥巴西里大勝。不過樹葉的形狀平庸，還是令人在意品質粗糙的問題。

●先把乾燥巴西里放入食物調理機攪碎，製作出下圖左的枝葉。雖然葉子被磨得有點小，但尺寸一致，精密度高。圖中為夏天的樹木，圖左為初春的樹木或用來偽裝的枯枝，可依據用途區別。

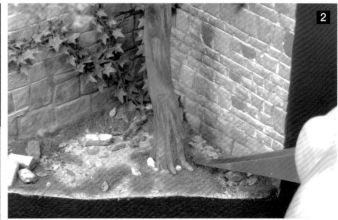

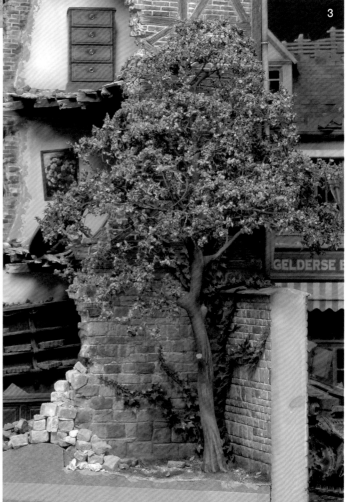

# 製作配置人形的地面

"Mending the breach"
・初次登場：Armour Modelling No.181
・TAMIYA 1/35 德軍機關槍手／空軍戰鬥機主力駕駛
※限定比例商品

透過地面作業
加強人形的存在感

人形與單體車輛不同，無法單獨擺設。由於無法獨立配置人形，將人形放在底台上，不僅能防止人形損壞，還能增加外觀的精緻度。雖然稱不上是微景圖，不過，加入能傳達周遭狀況的地面，就能加強迷你人形的存在感。

在太平洋的孤島上，只見白色沙灘與用椰子樹幹製成的壕溝；沙塵與瓦礫遍布的中東街頭；塑膠垃圾散落一地的內戰時期非洲地區等。在數公分的方形地面上，重現人形置身的部分景觀後，觀者的視線不會只放在人形身上，而會從人形轉移到地面，最後再回到人形。加入情景模型的看點後，就能延長觀者視線的停留時間，進而提高作品的魅力。

1 作品的舞台設定為北歐的愛沙尼亞，以「納爾瓦之役」為背景，德國戰車指揮官奧托·卡利烏斯一戰成名。在蘇聯軍的一波進攻下，德軍猛烈反擊，包圍了灘頭堡，還殲滅了蘇聯軍，以此為主題透過模型重現部分陣地。我原本打算製作壕溝，作為陣地的一部分，但若是製作一公尺以上的牆壁，就會難以辨識人形的背部。於是我在底台配置了木板或木樁，呈現出類似機關槍陣地或是反戰車陣地的外觀。

先用厚1mm的塑膠板，製作出比展示台更小的底台，在裡頭塞入泡沫板（5mm），切削成地面的形狀。在泡沫板上頭填上cemedine的木頭加雙色AB補土，重現凹凸的地面。底台的高度接近人形的背部時，平衡感更佳。我在後方配置用筆刀雕刻成的塑膠板與圖檔木棒，當成陣地的一部分。此外，還配置了T34戰車的履帶，當成攻防戰的象徵物品。我打算在底台右側配置站立的人形，所以將木樁與履帶配置在左邊，呈現等腰三角形的形狀。我讓履帶稍微超出底台的範圍，讓觀者自行想像底台之外的狀況。

2 在整個底台噴上Mr.MAHOGANY水補土，再用vallejo壓克力塗料塗裝木頭。不能因為配置的是木板，就直接塗上茶色塗料。先塗上灰色塗料打底，再塗上沙土色，加入亮色，製造出優異的木板質感。另外，在塗裝部分時，並非使用相同顏色的塗料，改變部分的色調，可以製造豐富的色調變化。接著用焦茶色的顏料清洗，加深表面色澤。

3 把舊化土撒在地面。比起塗裝，使用舊化土更能展現土壤的質感。當地的土壤偏暗棕色，但為了營造出融雪後的溼潤質地，我選用低明度色彩的舊化土。此外，若只將單色舊化土撒在地面，外觀過於單調，因此我隨機撒上三色舊化土，再撒上沙粒，營造真實土壤的質感。接下來塗上砂礫與沙子固定劑，固定舊化土。

4 製作地面凹陷處的積水，增加地面的細節。使用混入土色的透明塗料，塗抹數次後，就能製作出積水的外觀。

5 使用鹿毛或纖維素材重現雜草植物。在土壤地面植入植物後，顏色與地面要素更豐富，提升了底台的精緻度。

6 暫時配置人形，再配置加入壓克力溶劑凝固成塊狀的舊化土，以及落葉或枯枝，提高地面的密度。

7 這個底台曾出現在P60的單元，原本是用來配置美國海軍陸戰隊人形。如果是叢林場景，就得配置大量的落葉。我在此使用樹脂打印壓成的樹葉（參照P84），並塗上加水稀釋的壓克力消光劑，固定落葉。

8 要製作青苔時，可使用舊化塗料。我在德軍機關槍手的作品中也曾使用。只要塗上塗料，就能讓觀者感受到樹幹表面的潮濕氣息。

9 完工的底台。在履帶表面添加生鏽與沾附土壤的外觀，統一履帶與地面的風格。使用雷射切割零件，加工製成鐵絲網。畫面充滿動感，但略顯雜亂，欠缺納爾瓦的特色。人形搭配精心製作而成的底台，完成度會更高。此外，即使只有配置單輛戰車，也能吸引觀者的目光。

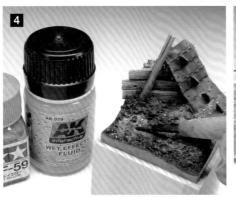

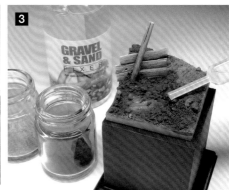

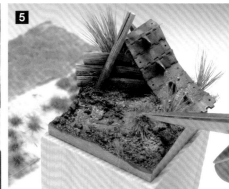

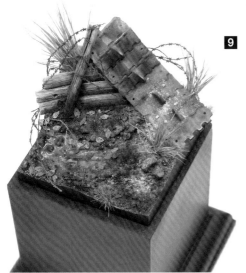

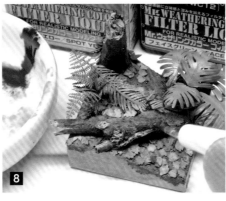

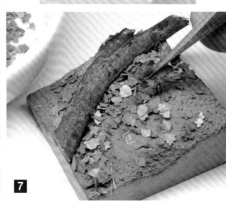

# Mending the breach
### Narva Estonia April 1944

# 情景模型的最後加工

　　情景模型的作業終於進入尾聲。情景模型的各項要素都製作完成了，即將宣告完工。接下來，可以暫時將這些要素配置在情景模型上，拉遠距離，檢視整體的外觀。

　　這時候要確認是否有阻礙引導視線的要素，或是因過於顯眼而讓畫面顯得雜亂的物品等，找出配置上的問題。

　　接著拉近距離檢視，確認是否有塗裝不夠完美的區域，或是有舊化加工不協調的地方，找出缺點。

　　進入最後加工的階段，要統整各類要素。不要執著於當初的靈感與想法，只要發現出現破綻的多餘區域，就毫不留情地捨棄，這是相當重要的一點。相對地，也可以追加欠缺的要素。

　　最後將車輛和人形固定在底台上，撕下覆蓋在底台的遮蔽膠帶，花費大量時間與心血打造而成的模型世界，瞬間展現在眼前。

# 第4章：情景模型的最後加工

## 4-1 追加製作小物品

依照預定的計畫完成模型的製作與塗裝後，要將相關的配置在情景模型上，但為了讓作品的場景狀況與故事更為明確，必須追加製作相關物品。以下將說明具體的作業方式。

◀在最後加工的流程中，要將小物品配置在情景模型中，增加整體作品的可看之處。選擇合適的小物品，並有效地完成配置，不僅能讓作品主題更有深度，也能明確地述說現場狀況。然而，如果漫無章法地增加要素，通常會造成反效果。因此，要先思考配置小物品的必要性，再進行最後加工作業。

本作品的製作作業來到最後階段，只要將加工後的要素配置在情景模型上，就會看出各種問題。個別製作要素時，不太容易看出問題，但配置在情景模型中，就會發現某些要素難以傳達作品的背景狀況，或是主體不夠明確，這裡要追加製作小物品。為了補充說明各區域的狀況。

此外，也必須在情景模型中，配置能「提升諾曼第地區的氛圍」、「讓主體更為明確」等符合作品背景的小物品。

---

## 4-1-1 製作戰車乘員的動向痕跡

為了傳達戰車乘員因受到敵軍攻擊，只能棄車逃離，且剛逃脫不久的狀況，在此要追加製作小物品。然而，如果配置太多凌亂的小物品，便很難說明主題，最後選擇配置軍帽與耳機。

下圖是我將完工後的耳機與軍帽配置在車體上的狀態。實際上耳機應該會被丟棄在車內，但為了傳達乘員慌忙逃離的狀態，以及剛逃離不久的時間點，並讓觀者想像乘員的逃離方向，而選擇將耳機配置在戰車外部。

1 選擇帽子時，要避免使用擺放後外觀過於平面的便帽。我選用了TAMIYA與DRAGON的模型組中的M43野戰帽與軍官帽。

2 帽子零件的原廠規格，是依照配戴在頭部的形狀塑形的，如果直接將帽子擺在車體上，會顯得不自然。我先在野戰帽右後方貼上塑膠板，製作出帽子輪廓明顯歪斜的狀態，再用電動打磨機挖空帽子內部。此外，我橫向切割軍官帽中央部位，讓內側呈現平坦狀態，再重新黏著。雖然只是小幅度加工，但這樣可以讓帽子更貼合車體。在加工這類型的小型零件時，可以用瞬間膠暫時將零件固定在塑膠板上，把塑膠板當成把手，提昇作業效率。

3 使用鑿刀在挖空內部的野戰帽雕刻皺摺，最後，

在切削的表面塗上薄薄一層的液態瞬間膠，整平粗糙的表面。

4 在自製的車罩上裝上蝕刻片環狀零件，製成耳機。用0.2mm的鐵絲製作耳機線，為了避免耳機線脫落，在分岔處用烙鐵焊接。線材的長度大約到1/35人形的腳踝處，量好長度後切割鐵絲，在末端黏上用塑膠板切割製成的插座。

5 將完工的耳機放在戰車車體上，讓耳機貼合車體。如果耳機線翹起來，就會失去真實感，可以用棉花棒按壓線材，讓線材貼合車體。

6 將個別塗裝完成的耳機與帽子黏在特定的區域。混合膠狀與低黏性瞬間膠後，進行黏著。可以用鑷子夾住牙刷刷毛，再用刷毛沾取瞬間膠後滲入黏著。

油漆經過日曬雨淋後開始褪色，石灰因變質而剝落，還有因污漬或雨水所形成的斑點。建築物的牆面因外在作用，呈現複雜的樣貌。我透過塗裝，在本作品中重現類似的建築物外觀，但進入製作階段的尾聲，還是能看出不足的地方。

樹立旗子的旗座、掛在牆面的街燈、傳達戰爭激烈程度的無數彈孔等……在建築物中，牆面是相當顯眼的區域，只要在牆面追加要素，就能補足超出肉眼所見的精細度，賦予作品深度。

在此要在牆面追加除了經年變化以外的可看之處，提高諾曼第地區與戰場的真實感。

1 街燈能傳達諾曼第城鎮的街頭風情，我試著在麵包店與咖啡廳之間掛上街燈。說到法國街頭的街燈，第一個想到就是燈籠形狀的街燈，但我研究當時的街燈照片資料，發現許多街燈都裝有碗型燈罩。有許多類似的現存街燈，從網路上能確認街燈的細節或尺寸。我先加熱0.5mm的塑膠板，用筆管衝壓成型，製作燈罩。將筆管固定在萬力夾上，再用扳手夾住塑膠板兩側，將塑膠板向下壓。

2 將不同口徑的筆管或球形塑膠零件當成模具，準備不同大小的衝壓成型零件。

3 再次將衝壓成型裝在筆管上，用海綿砂紙磨平表面。

4 將零件保持裝在筆管上的狀態，參考資料決定燈罩高度，用蝕刻片鋸切割。

5 用砂紙打磨經切割後的燈罩底部，磨至平滑狀態，在燈罩底部的邊緣貼上膠絲，重現經衝壓加工後的外觀。先彎曲膠絲，比照圖中的方式將零件放在木板上，再用液態接著劑黏貼膠絲。

6 接下來配置其他尺寸的衝壓成型零件，完成燈罩。

7 用不同的黃銅管，製作燈罩上面的插座座。將切割成不同長度的黃銅管，暫時固定在遮蔽膠帶上，組成「小」的形狀。中央的黃銅管附有滑輪，用來連接掛在建築之間的電線，以掛起街燈。我為了在範例中呈現電線斷掉的狀態，用圖中的方式組合電線，再焊接固定。

8 將插座罩裝在燈罩上，用膠絲追加配線的細節。此外，還要調整線路的角度，呈現吊起街燈電線斷裂的狀態，再塗上瞬間膠固定。最後於電線與配線的兩端，用膠狀瞬間膠塗成球狀，重現絕緣凝子的外觀。

9 將組裝後的街燈暫時固定在牆面上，用手指彎曲調整線路，讓斷裂的電線垂落。在街燈表面塗上中性灰塗料，再於內側塗上亮光白色塗料，呈現琺瑯的質地。

**1** 諾曼第地區獲得盟軍救援後，居民在街頭豎立醒目的法國國旗。有些國旗會毫無秩序地從窗框伸出，但仔細觀察，會看到部分建築物的牆面設置了豎立旗子的旗座。只要用簡單的作業，就能呈現精緻的旗座，我選擇自製旗座後安裝在牆面上（將旗座裝在二樓牆壁或一樓入口處，外觀分為用來插入旗桿的簡單固定座款式，以及附帶支架的款式等）。製作支架的方式，是先用銼刀在0.7mm黃銅線上刻出線條，以線條為基點，將黃銅線折彎成V字形。將加工後的黃銅線黏在貼有雙面膠的塑膠板上，再焊接上1.3mm的環狀黃銅管。

**2** 將塑膠板切削成長條狀，連接支架，製成固定在牆壁的金屬零件。將塑膠棒削薄，安裝旗桿。焊接1.3mm的黃銅管與相同寬度的黃銅長條片，自製旗桿的固定座。將0.9mm的黃銅線前端削成箭頭狀，重現旗桿造型。

**3** 由於支架為鐵製材質，塗上焦茶色塗料後，再用茶色顏料清洗，重現鐵質感。此外，還要在牆面描繪雨水沖刷金屬零件產生的生鏽痕跡。

**4** 因為已經確定人形的位置，為了讓觀者想像槍戰的激烈程度，在咖啡廳與麵包店的牆面製作彈孔。將直徑1mm的圓形打磨頭裝在電動打磨機上，在牆面鑽出彈孔。這時候要留意彈孔的位置，避免彈孔上下左右呈等距分布。製作集中、分散的彈孔，鑽孔時要呈現出疏密度差異。另外，若能控制電動打磨機的力道，就能製造彈孔尺寸的強弱變化，更有真實感。還要用電動打磨機製作招牌上的彈孔，不要貫穿招牌，只要磨出凹痕，再用0.5mm的手鑽開孔。

**5 6** 經雕刻後的彈孔，真實感不足，這時可用TAMIYA琺瑯塗料塗裝孔洞內部。用消光白+消光紅的塗料，塗裝磚牆的彈孔。以上都可以在塗料中加入多量的獅王潔牙粉進行塗裝。至於招牌彈孔的顏色，只要在彈孔內部塗上灰色塗料即可。

**7** 比照製作招牌彈孔的方式，用電動打磨機雕刻木頭表面，再用手鑽開孔。接著用筆刀刀刃刺入孔洞，製造開口的毛刺，呈現逼真的外觀。用vallejo的皮革黃或美國戰車乘員服裝亮色，在彈孔進行分色塗裝。不僅要塗裝彈孔內部，還要在彈孔外側描繪毛刺，表現真實感。還能將此配色用於建築物的木頭斷裂處或傷痕部位。

**8** 還要雕刻牆壁的裂縫，但因為裂縫數量較多，要使用顏料描繪。顏料具有黏性，且乾燥速度慢，適合描繪細線。從軟管擠出顏料後，不用稀釋顏料，可直接用高黏性的顏料來描繪線條。

**9** 我原本製作了一輛腳踏車，打算營造出腳踏車被四號戰車碾壓的狀態，但腳踏車的存在感過於強烈，只好放棄。然而，我檢視完工後的瓦礫，想要再添加生活感，便選擇配置腳踏車。為了避免腳踏

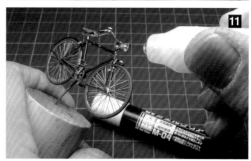

車過於醒目，我將腳踏車配置在建築物的牆邊，旁邊鋪上瓦礫，降低腳踏車的存在感。我選用TAMIYA的「德國步兵腳踏車行軍組」，搭配使用Passion Models的「德軍軍用腳踏車專用輻條蝕刻片零件組」提升細節。還要追加腳踏車的煞車線與車燈等細節，重現民用腳踏車的規格。

**10** 腳踏車為民用規格，原本要塗上紅色或藍色塗料，但為了避免腳踏車過於醒目，並還原一九四〇年代腳踏車的外觀，可用黑色塗料塗裝車架。先在整個車體噴上黑色硝基塗料，再用畫筆在電鍍的部位塗上銀色塗料，進行分色塗裝。雖然零件細小，但只要仔細地完成分色塗裝，就能增加精緻度。最後用原野棕色與淺咖啡色舊化塗料清洗，讓腳踏車的表面光澤不要過於明顯。

**11** 在車燈內側塗上銀色塗料，再滲入gaianotes的光硬化透明補土，重現燈罩外觀。

▶ 在完工後的腳踏車車輪上塗上膠狀瞬間膠，黏著固定腳踏車。在車輪周圍鋪上瓦礫。最後蓋上舊化土，融合腳踏車與周圍瓦礫的色調。

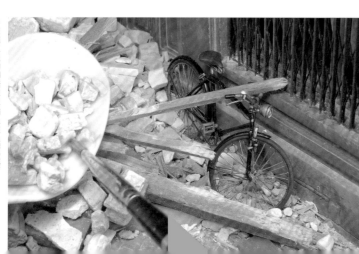

# 透過電腦輔助製作小物品

我在本作品中配置許多自製結構建築，但日常生活的物品中，有很多難以透過手工製作。只要在情景模型中配置這類要素，就能勾起觀者的興趣，讓觀者視線停留更久。

若以手工製作，無法呈現零件的精細度。製作某些零件時，要用雷射加工機來切割特殊厚紙或膠合板，因此這裡請到專門製作、販售情景模型相關產品或小物品的cobaanii mokei工房，示範製作的方法。一起來看看製作的步驟吧！

**1** cobaanii mokei工房可依照客人的需求，提供使用雷射加工機切割零件的服務。大致步驟是先用電腦繪圖軟體（Adobe Illustrator）繪製1/35實寸設計圖，再傳送檔案給客人參考。客人可以指定素材的種類、厚度、凹凸紋路線條等。此外，如果零件的形狀較為複雜，建議客人傳送附有圖案的圖檔，避免切割時出現錯誤。如果沒有製作零件資料，也可以傳送尺寸或圖像，並詳細說明，再由cobaanii mokei工房繪製設計圖（委託製作檔案須另外付費）。可以事先依照預算與cobaanii mokei工房討論，如果想要省事的話，可以全權委託cobaanii mokei工房製作。

**2** 切割後的零件。依照設計圖精準地切割。尤其是折疊式拉門與鐵製裝飾，經過雷射切割的效果極佳，要用自製的方式呈現如此高的精密度，幾乎是不可能的事情。

**3** 由於零件為紙材質，除了各類模型專用塗料，還能使用壓克力塗料或不透明水彩來塗裝，當然也能施加漬洗等舊化技法。

**4** 為了保護表面並加強黏著容易度，組裝前先噴上水補土。

**5** 用瞬間膠黏著零件。將膠狀與低黏性瞬間膠混合後，用鑽針或牙籤沾取瞬間膠，進行黏著。

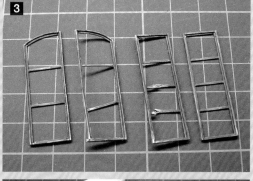

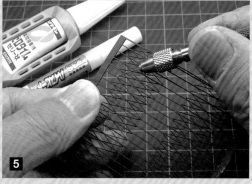

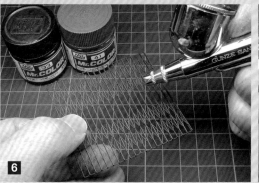

**6** 用消光黑與紅棕色混色塗料，塗裝折疊式拉門。由於零件較脆弱，建議使用噴筆塗裝，降低破損的風險。

**7** 只要測量正確的尺寸並繪製設計圖，安裝零件時尺寸剛剛好，不用額外調整，這是數位化的一大優勢。用柵欄狀零件嵌入桁架零件，其結構與實體相同，能輕鬆呈現零件的高精密度。雖然外觀細節過於豐富，但能刺激觀者的視覺，成為作品的亮點。

**8** 重現當時實際存在於諾曼第路面的人孔蓋。細微的文字是視覺上的一大亮點，但無法用手工製作。比照折疊式拉門的塗裝方式，以水補土→焦茶色硝基塗料→紅、藍、黃顏料的順序施加褪色外觀，呈現色調變化。

**9** 最後用土砂色舊化塗料，重現灰塵污漬，再以平鑿將人孔蓋嵌入雕刻後的石板路中。

**10** 彎曲帶狀鐵材料後，重現招牌的支架。細膩度當然不用說，質感非常真實。先用電腦繪製招牌的設計圖，再輸出設計圖製作零件。

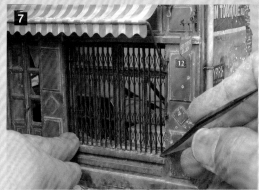

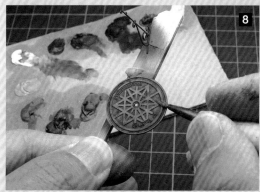

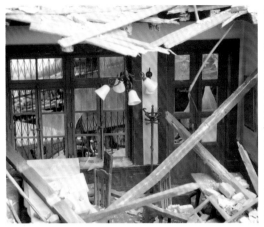

在半毀的房間裡裝設垂落的燈具應該不錯，但看過紀實照片後，發現即使是牆壁完全毀損的建築，裡頭的燈具也幾乎沒有損傷。可確認從牆面垂落的管線，以及從天花板脫落的線路，細看倒塌的建築照片，這些管線與線路是人們曾居住的證明，也是用來傳達1／35比例人形生活感的要素。

1 先把塑膠棒前端削成圓形（圖右下），將加熱後的TAMIYA塑膠板放在塑膠棒上面，以衝壓成型的方式切割塑膠板，製作燈罩。

2 用研磨膏研磨切割後的燈罩，燈罩會呈現乳白玻璃般的質感。用棉花棒沾取研磨膏，再將棉花棒安裝在電動打磨機，進行研磨。TAMIYA塑膠板的表面分為經過平滑處理的區域，以及粗糙處理的區域，若要製作玻璃材質燈罩，可將塑膠板的平滑面朝上，經過衝壓成型與研磨後，會更接近實體的質感。

3 組裝好零件的狀態。左邊的四燈泡吊燈、右邊壁燈的燈座都是用前頁的雷射切割裝飾零件（左下）製成。我將塑膠棒安裝在電鑽上，以旋盤加工的方式打磨基座。壁燈的燈罩形狀除了喇叭形之外，我還製作了裂開的圓形燈罩，增加種類的變化。

4 塗裝後的狀態。用焦茶色硝基塗料塗裝鐵製燈座，再用TAMIYA亮光金色琺瑯塗料塗裝黃銅材質燈座。接著用畫筆與綠色硝基塗料，塗裝單一燈泡的吊燈燈罩。另外，玻璃燈罩是使用研磨後的塑膠板製成，不用額外塗裝。完成吊燈的塗裝後，還要安裝蝕刻片材質鏈條與線材，將吊燈裝在天花板。

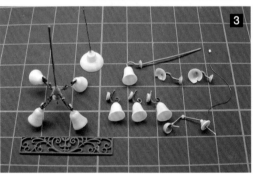

5 安裝斷裂的管路，營造浴室的痕跡。可以使用各類塑膠棒，將塑膠棒切割成合適的長度。可以製作出管路凹陷的外觀，或是插入電線配置管線等，作業相當簡單。

6 雖然沒有這些細節也沒關係，但能讓發現這些細節的觀者會心一笑，或是目瞪口呆，引起觀者的極大興趣。此外，對製作者來說，加入具有加分效果的細節，正是製作情景模型的最大樂趣。

7 還要在浴室牆壁上用黃銅線製成的浴簾滑軌。先用亮光金色琺瑯塗料塗裝，再用茶色顏料清洗。髒污的部位顏色較深，在乾淨的部位直接塗上顏料，就能重現黃銅氧化的質感。

8 將描圖紙折成蛇腹狀，製成浴簾，呈現浴簾破掉且與垂落的狀態。先在浴簾噴上水補土，再塗上白色顏料。最後用灰色塗料調漆，描繪浴簾的陰影。

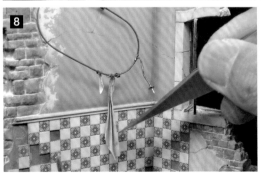

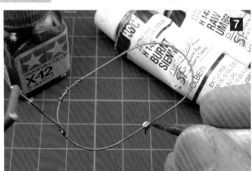

# 4-2 作品的最後加工與修飾

將所有的要素配置在情景模型的底台後，最後要統一各要素的色調，並施加塗裝與舊化。這時候需要重新審視部分要素，經過反覆試錯，就能提高作品的品質。

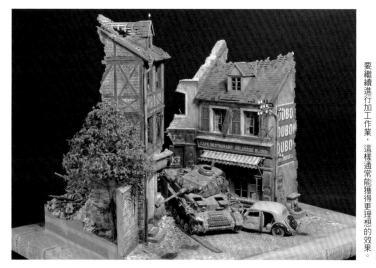

漫長的情景模型製作作業，終於來到尾聲。接下來的最後加工作業也相當重要，是提高作品完成度的關鍵。在最後階段多花點心思，作品的完成度就會提高許多。可增減模型的要素或顏色，反覆進行微調。

最後加工不同於追加小物品，像是提高情景模型空間的密度、在整個模型覆蓋灰塵統一氛圍等，都是在最後階段才能進行的作業。此外，要如何讓觀者將「只是把相關要素配置上去」的想法，轉變成「可看出各要素的關聯性」，加強人形和車輛的協調性，也是不能敷衍了事的環節。

雖然這些作業能提高作品的精緻度，但最重要的還是保持製作模型的動力，持續努力作業，直到獲得理想的加工成果。

◀ 在進入最後的加工作業前，先拍攝這張照片，還只是暫時配置車輛與樹木的狀態。雖然沒有配置人形、電話、灰塵、小物品等要素，如果就此宣告完工，作品的完成度其實已經很高了。然而，若覺得少了些什麼，就要繼續進行加工作業，這樣通常能獲得更理想的效果。

## 4-2-1 架設電線

數條電線從倒下的電線桿或半毀的建築屋簷下鬆脫垂落，或是掛在樹上。光用肉眼檢視，就能感受到非日常性的情景。

然而，不同的國家、不同的年代，線路的粗細度與絕緣礙子的加工都不一樣，這是重現電線的外觀時最讓人煩惱的一環。

在此要根據紀實照片的資訊，介紹配置大戰當時街頭電線的訣竅。

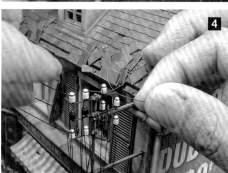

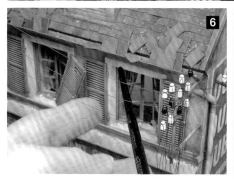

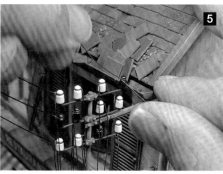

**1** 我研究了當時電線的粗細度，但還是無法確定正確規格。原本打算以外觀精緻度為優先，架設0.3mm的黃銅線，但線材過粗，與紀實照片裡的電線有明顯差異。如果是現代的高壓電纜，使用粗線材沒什麼問題；若是大戰期間的法國街頭，使用細電線會更真實。因此，我選用0.2mm的鐵絲與0.14mm的銅線製作電線。

**2** 雖然是細線，但因為是金屬材質，難以拔出理想的形狀，無法直接用來製作電線。這時候要先拿出所需數量的線材，火燒線材退火處理。如果火燒過度，線材會熔化，要避免長時間灼燒同一個部位。可一邊移動線材一邊火。

**3** 不僅是紀實照片，我們日常生活中看到的被架設在高空的電線，也會因為本身重量而鬆弛下垂。鬆弛感是還原電線細節的關鍵，且為了避免架設電線後難以塑形，要先彎曲電線。以我在本作品配置兩條以上的電線為例，要先統一電線的鬆弛程度（曲率），在配線前讓電線保持應有的形狀。可以先將電線抵住圓柱型的物品（垃圾桶或水桶等），製造電線的彎曲，再用手指或鑷子調整彎曲度。

**4** 實際固定電線的方式，是使用專用的電線桿鐵絲束帶，捆綁沿著絕緣礙子溝槽的電線。雖然1/35比例的電線也能辦到，但因為範例中的絕緣礙子數量較多，所以用以下的方式來固定電線。首先，依照圖中的方式，將電線（退火後的鐵絲）弄成環狀。

**5** 將環狀鐵絲勾在絕緣礙子的溝槽中，再將電線兩端往左右拉，打結固定。拉電線時要注意力道，避免電線支撐架斷裂。此外，由於照片後方下側的絕緣礙子較難打結，要先從該處開始作業。

**6** 如果在拉線時施力不慎，電線就會變形。在絕緣礙子上打結固定所有的電線。這時可用光滑的筆管按壓電線，調整鬆緊度。

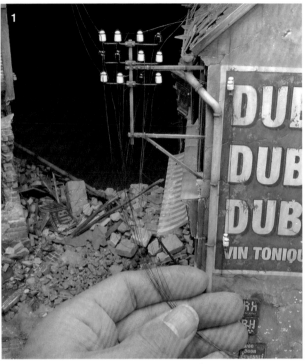

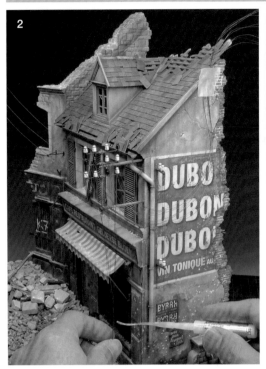

本作品中的電線非常多，整理電線位置與方向是相當辛苦的過程。對照紀實照片後，我想要呈現電線糾纏在一塊的狀態；但如果電線過多，外觀過於顯眼，會造成反效果。當電線數量較多時，避免外觀過於雜亂的訣竅，就是捆綁部分的電線。讓垂落地面的電線面對同方向，再運用巧妙的配置方式，製造電線的變化性。

**1** 整理電線的方式，是先將電線區分為絕緣礙子內側與前方的部分，用手指按住電線，整理成捆。

**2** 在電線捆上塗上少量的液態順間膠，固定電線。如果先黏著內側的電線，前方的電線捆會阻礙黏著。比照圖中的方式，用膠帶將捆在一起的電線固定在屋頂，電線就不會糾纏在一起，提升作業的效率。

**3** 大致整理好垂落的電線後，要讓剩下的電線貼在地面。先用瞬間膠固定電線接觸地面的區域，擺好電線的角度後，再塗上瞬間膠固定。在此同樣使用液態瞬間膠。可以用膠絲沾取液態與膠狀混合的瞬間膠，點狀黏著，這樣一來，即使瞬間膠輕微溢出，也能即時修補。

**4** 在電線中段黏上環狀的鐵絲，製造電線的變化。這也是常見於現實場景的狀態，重現電線的彎曲外觀後，更有臨場感。

**5** 在塗裝後塗上瞬間膠固定電線，但瞬間膠溢出的部位發出光澤，有損精緻度。這時候可以用塗裝的方式修補，但遇到具有微妙舊化色調變化的區域，修補的難度相當高。因此，我噴上消光透明保護漆，抑制瞬間膠的光澤。如果遇到光澤加工的部位，就無法使用消光透明保護漆，但可以自然地去除黏著的痕跡。在 Mr.Color 的「SUPER CLEAR 消光透明保護漆」中，加入適量的「消光用添加劑（平滑）」混合，再將塗料噴在黏著區域。

**6** 重現電線從電線支撐架垂落後，掛在四號戰車砲管的狀態。先將電線放在砲管上，調整電線形狀，由於線材已事先經過退火處理，易於整形。可以反覆調整，直到滿意為止。

**7** 決定好形狀後，用棉花棒按壓電線，讓電線貼合砲管，不要鬆弛。再用瞬間膠黏著固定電線捆部位。

**8** 配合左頁的呈現方式，製作斷掉的電線前端翹起的狀態。也可以保持電線筆直，或是讓電線彎曲成環狀。

9 雖然是在情景模型的後方，但在建築物之間架設電線後，從正面檢視情景模型時，後方與前方垂落的電線重疊，會感覺空間的密度增加了。此外，當垂落的電線重疊時，能表現混亂的街景，更有戰場的氛圍。

10 完成電線的配置後，進入塗裝步驟。我無法透過資料確定當時電線的顏色，看起來像是銀色或黑色，且產生了經年變化。我用 vallejo 的「德軍戰車乘員服裝色（黑色）」＋

「深海灰色」的混色塗料，將電線塗成偏灰色的色調。可使用畫筆塗裝，但在塗裝時要小心，不要破壞電線鬆弛彎曲的形狀。除此之外，也可以在電線交錯處使用便利貼遮蔽，方便塗裝。

11 完成配線後，從遠處檢視電線的外觀，發現電線的色調太黑，外觀過於搶眼。這時可噴出皮革黃色的壓克力塗料，降低電線的存在感，並與情景模型的主色調融合。

## 4-2-3　電線的呈現方式

電線是街頭的象徵，只要配置幾條細電線，就能提高情景模型的精緻度。

另外，還能運用電線的特性，引導觀者的視線，或是在建築物之間架設電線，提升空間的密度等，電線是製作情景模型的最佳材料。以下要透過插圖，介紹電線的呈現方式。

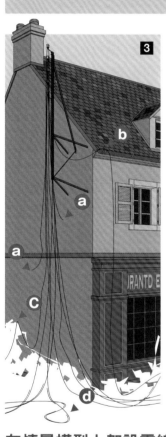

1 插圖為電線整齊垂落的狀態。這是最符合電線垂落外觀印象的狀態。雖然有些電線會呈現類似的狀態，但看過紀實照片，就會發現通常不會如此整齊。

2 如果電線是單純斷掉的狀態，外觀就會像圖 1 般，但戰場上建築物會崩塌，當物品碰觸到電線後，電線會受到外力衝擊。這時候就會像紅色箭頭所示的部位，呈現宛如鐵絲彎曲的起伏狀。

3 如果要依照紀實照片來調整電線的外觀，就會呈現如 a 區電線掉掉的狀態。雖然可以保持筆直的電線末端，但建議比照插圖的方式，讓電線末端翹起來，更有臨場感。此外，b 區為電線中段卡在建築物的狀態，可以劃分電線集中與分散的區域，營造空間的對比。c 區則是電線掉在瓦礫上頭的狀態，建築物與瓦礫具有一體感。另外，也可以參考 d 區，讓電線呈現環狀，增加電線的外觀變化與可看性。也可以仿照前頁的方式，將電線掛在砲管上，傳達戰車行駛而來的情景。電線的呈現方式非常多樣化。

## 在情景模型上架設電線桿時，各種配置電線的方式

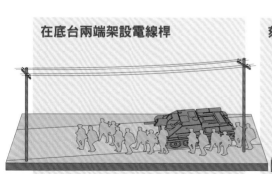

### 在底台兩端架設電線桿

●在底台兩端架設電線桿，在兩根電線桿之間配線，這是最自然的配置方式。然而，從正面檢視時，會發現構圖為長方形，欠缺變化性。如果是上圖行軍場景的話還可以，但這樣的配置方式和充滿緊張感的戰場並不相稱。

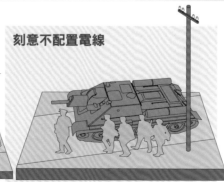

### 刻意不配置電線

●由於電線斷裂處位於絕緣礙子右邊，剛好是底台的邊緣，不用在意左邊的留白空間。既然這樣，乾脆不要配置電線，外觀如上圖。雖然同為電線斷掉的狀態，但外觀更為簡潔。不過，模型的密度也會因此降低，少了一些可看性。

### 切掉電線末端

●各位在架設電線桿時，應該都會煩惱該如何配置電線吧？最常見的處理方式，就是在絕緣礙子前後切掉電線。因為在現實生活中，電線沒有這種斷裂的方式，觀者會覺得這是「整理長條電線的處理方式」。

當街頭成為戰場後，所有建築物與物品的表面都會被白色灰塵所覆蓋。不只是戰爭地區和受災的街頭，拆除水泥或木造建築的施工現場也是一樣。當建築物倒塌後，整面區域就會被大量的灰塵覆蓋。完工前，在情景模型上覆蓋灰塵的作業，能加強作品的統一性。在整體作品覆蓋一層灰塵後，就能讓個別製作而成的各種要素，瞬間成為一體。

**1** 在此使用塗裝範本來解說。左圖的木門是經過塗裝的狀態，但尚未覆蓋灰塵髒污。蓋上一層灰塵髒污後，色調容易變得朦朧而平淡。因此，在基本塗裝的階段可以加深陰影色，加強顏色的對比。

**2** 蓋上灰塵髒污厚的狀態。參考物品被灰塵覆蓋的照片，重現白色髒污的樣貌，但以模型的角度來看，外觀顯得有些單調。

**3** 以模型表現來看，這樣的外觀較有可看性。灰塵的附著狀態具有強弱變化，隨機的濃淡灰塵分布，不像是人為製造的，這是最理想的加工效果。

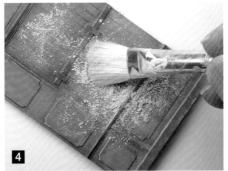
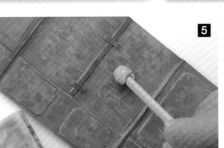

**4** 先用柔軟的平筆沾取用於情景模型地面的石膏，用輕敲的方式摩擦木門表面，製造灰塵髒污。要特別注意的是，不要用平筆大力地將石膏刷在木門上，否則就會像步驟 **2** 一樣變得單調，而且很難擦掉石膏。

**5** 用畫筆去除多餘的石膏後，外觀如圖 **3**。接下來可以用軟橡皮或橡皮擦，讓石膏呈現濃淡不一的外觀。

**6** 用沒有彈性的軟刷毛畫筆輕觸表面，讓濃淡灰塵自然地融合。

**7** 接著用畫筆彈濺壓克力溶劑，隨機製造細微的斑點，再用無彈性的軟刷毛畫筆刷拭表面，讓斑點融合。

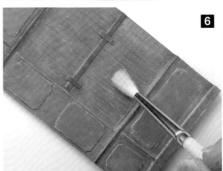
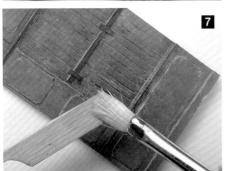

**8 9** 施加灰塵髒污表面前後的比較圖。咖啡店門口的基本色為綠色，利用塗裝讓基本色、褪色、陰影色產生色調對比，加上在上層追加的剝落塗膜，加工效果恰到好處。如果是一般的情景模型，這樣就能算是完工了；而本作品中有堆積瓦礫，那就另當別論了。如同前述，除非是正在下雨，否則只要發生戰爭，街頭就會布滿灰塵。

**9** 即使扣除戰場上的其他象徵，只要追加灰塵表現，就能讓觀者感受到空氣中布滿灰塵，以及正在發生戰爭的臨場感。最後要在瓦礫或建築物中追加灰塵表現。據說在諾曼地登陸作戰後，當地經常降雨，因此可以重現雨水沖刷灰塵的景象。在配置人形和車輛時，就很難進行覆蓋灰塵的作業，建議在配置相關要素之前，先將灰塵覆蓋在建築物上，之後再分別進行人形和車輛的作業。

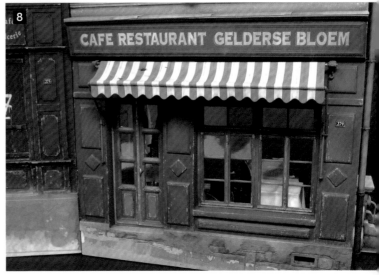
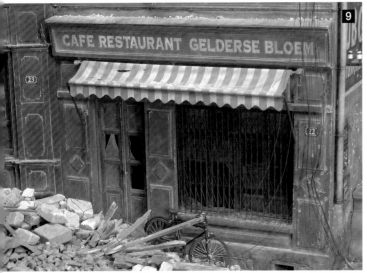

在整個模型蓋上灰塵後，最後要固定車輛與人形。配置好這些要素後，畫面會產生動感，作品會訴說故事。

這裡是製作情景模型的過程中，最具啟發性的部分，之前辛苦的作業，終於有所回報。然而，模型要素的方向只要有微妙的差異，就會讓故事出現破綻，配置時一定要確認人形之間的關聯性。

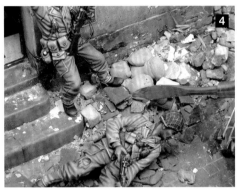

**1** 配置四號戰車與瓦礫之前，要先配合履帶的活動角度，配置石頭或磚頭，讓履帶貼合底台。但因為履帶下方經過輕量挖空處理，露出中空的縫隙。

**2** 在固定戰車前，先用壓克力消光劑將瓦礫黏在明顯的中空孔洞，填補縫隙。

**3** 再次配置戰車。瓦礫填滿履帶的縫隙。相較於第一張照片，履帶與瓦礫貼合的狀態讓人更能感受到戰車的重量。

**4** 將兩尊人形配置在預設的場所後，視覺效果平平，因此取人形腳邊的瓦礫，墊高地面。接著，用cemedine的木工雙色AB補土增加地面的高度，再調整人形的高度。只要按壓或堆積補土，就能微調高度。

**5** 決定人形的位置與高度後，等待補土乾燥，再鋪上適量的瓦礫，讓人形腳邊的瓦礫更為自然。

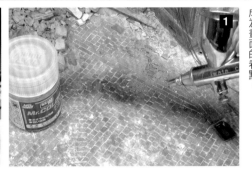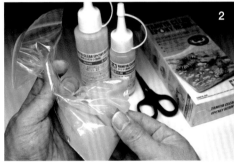

石板路廣場占據作品前側的面積，可以凸顯故事人形主角的存在感。我在P73說過，為了凸顯主角的存在感，要讓石板路留白。接近完成階段時，雖然畫面不會過於單調，但我還是想加入必要的物品，會很難整理模型空間。參考紀實照片後，我決定重現溼潤的石板路。

然而，如果配置非必要的其他的要素，會很難整理模型空間。參考紀實照片後，我決定重現溼潤的石板路。

從瓦礫縫隙滲出的積水，會因為溼氣而呈現低彩度、發出光澤，相當顯眼。這類要素沒有量感，卻能加強模型的厚實感，成為畫面的看點。

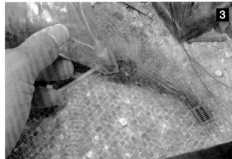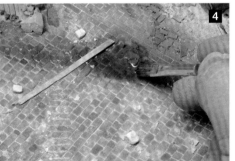

**1** 先噴上Mr.Color的SUPER CLEAR III油性亮光超級透明保護漆，製造積水的底漆。先確認地面的高低差，想像積水的流動方向，再噴上保護漆。

**2** 使用TAMIYA的透明環氧樹脂，表現積水的外觀。先將所需份量的主劑與硬化劑裝入附有夾鍊的塑膠袋，擠出塑膠袋內的空氣後，密封夾鍊，用手搓揉塑膠袋，混合主劑與硬化劑。只要有確實擠出空氣，無論混合多久，都不會產生氣泡。

**3** 用剪刀在塑膠袋角落剪一個洞，將混合後的環氧樹脂擠在預設的位置。用手擠的話，會更容易控制位置。我在環氧樹脂中加入極少量的PiKA-ACE樹脂用著色顏料（黃色、綠色、白色）混合，讓環氧樹脂變得混濁。擠環氧樹脂時，要保持底台的水平，否則環氧樹脂會往其他的方向流動。

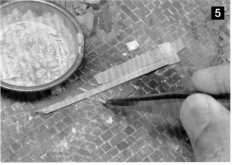

**4** 擠出環氧樹脂後，用畫筆調整積水的流動方向。待透明環氧樹脂硬化後，石板路表面積水的製作就完成了。

**5** 在戰車前方配置斷裂的木板，製造戰車輾過的痕跡。先在戰車經過的區域配置1mm杉木板與木板碎片，將杉木板以木頭著色劑上色，再塗上薄薄一層加入壓克力稀釋劑稀釋後的塵土色舊化土，讓木板的色調與地面融合。

**6** 準備P75介紹過的履帶痕跡模板，將模板放在杉木板上，用刮刀刻出痕跡。

**7** 檢視作業過程的照片，在石板路上追加的積水與破裂木板讓人感覺有些刻意，但將車輛配置上去後，就會相當自然。配置要素的訣竅，就是避免隨意地分散配置，只要將要素配置在某個物體的附近，構成單一區塊，畫面就不會顯得鬆散。木板能讓觀者感受到戰車後退的動態，而且這些追加的要素，能傳達出「雪鐵龍和四號戰車是在建築物遭到破壞後才來到這裡」的情境。

**8** 在戰爭場景的情景模型中，空彈殼是不可或缺的小物品。配置空彈殼的場所和數量，都能讓人聯想到士兵的動態，以及戰爭的狀況，是相當好用的配件。本作品的戰爭場景需要大量的彈殼，在此用簡單的方式量產，並重現彈殼的質感（此作業必須搭配人形，否則無法配置）。如果要製作黃銅材質的彈殼，使用黃銅線是最方便而快速的方式。金屬材質閃耀光芒，在石板路上發出咄啷咄啷的聲音，相當醒目。本作品中的子彈為7～8mm的步槍子彈，換算成1/35比例，用0.2mm左右的黃銅線來製作比較合適。不過，用0.2mm黃銅線製作彈殼的話，彈殼的顏色會與地面的塵土色同化，不夠顯眼，因此選用較粗的0.3mm黃銅線來製作。先準備0.3mm黃銅線、0.3mm自動鉛筆，以及打洞的1.2mm塑膠板。在塑膠板內側貼上另一片塑膠板，塞住孔洞。

**9** 先將切割成適中長度的黃銅線插入自動鉛筆中，比照圖中的方式將黃銅線插入塑膠板孔洞，再用斜口鉗刀刃沿著塑膠板剪斷黃銅線。運用這種方式，就能量產出與塑膠板厚度相同的1.2mm長度彈殼。此外，只要先挖空數個孔洞（圖為十一個），就能減少空彈殼集中堆積於孔洞中的次數。

**10** 將切割後的適量彈殼撒在地上，再用畫筆調整彈殼的位置，注意彈殼的疏密分布。除了彈殼方向統一或大量分布的區域，其他區域只要隨機撒上彈殼即可。此外，配置彈殼後，要用滴管滴上木工用接著劑與壓克力溶劑混合的接著劑，固定彈殼。

## 底台與作品交界的調整以及最後加工

情景模型的地面作業包括在底台上堆積土壤、植入雜草、撒上瓦礫等，為了不讓這些要素超出底台的範圍，都會避免配置在作品的邊緣。若是在這樣的狀態下撕下邊緣的遮蔽膠帶，作品的交界容易變得模糊不清。

底台與作品的交界，是作者所創造的世界與現實世界的交界。若能呈現出像用刀子分割般清晰的作品剖面，精緻度就會截然不同。

**1** 在最後的步驟，還能將舊化土蓋在人形與車輛蓋上，用量少一點沒有關係。

**2** 在撕下遮蔽膠帶前，檢視整個情景模型，發現作品邊緣的瓦礫較稀疏。因此，先塗上 GSI Creos 的舊化泥（消光白），在加工粗糙的區域堆積塵土色的舊化土，再撒上瓦礫、木片、舊化土，並加以固定。用畫筆沾取舊化泥，以輕敲的方式塗抹，才能製造出地面的質地。

**3** 撕下遮蔽膠帶的瞬間，是整個製作情景模型過程中最令人興奮的時刻。撕遮蔽膠帶時，容易不小心連部分的底台一起撕下，要謹慎作業。

**4** 撕遮蔽膠帶的時候，偶爾會不小心撕下部分的地面，這時候就要修補被撕下的區域。在加工交界處時，與其用模糊淡出的方式，直接切割場景更能讓作品從底台中凸顯。

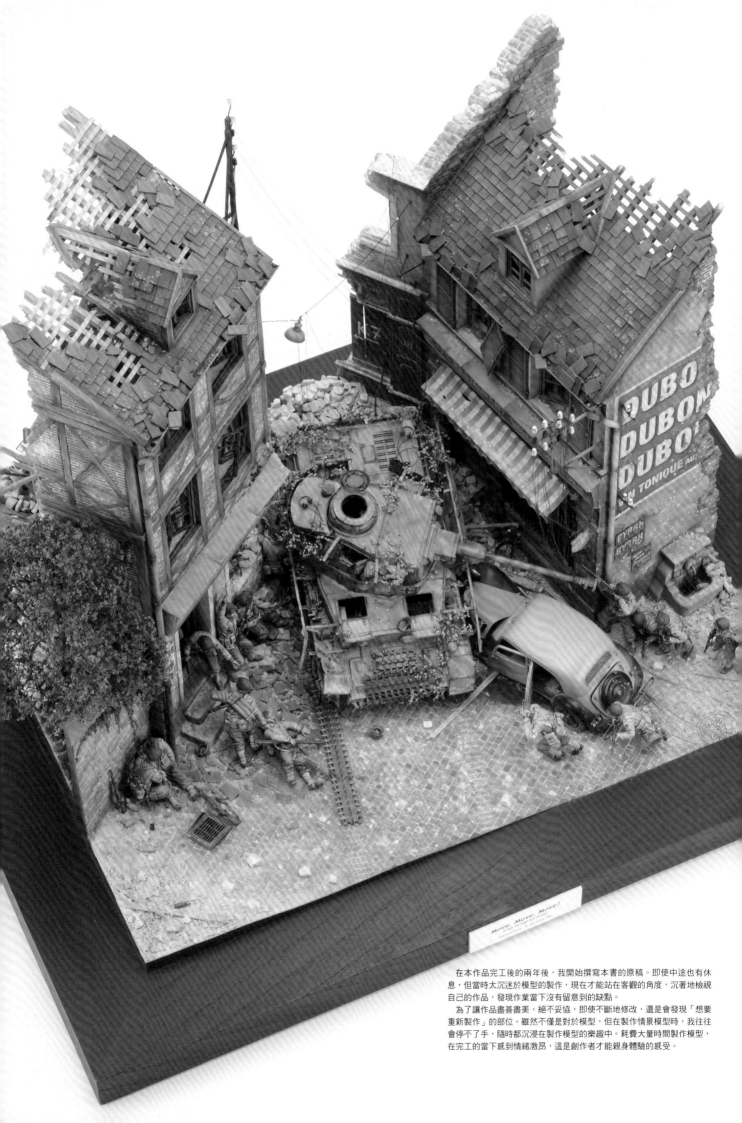

在本作品完工後的兩年後，我開始撰寫本書的原稿。即使中途也有休息，但當時太沉迷於模型的製作，現在才能站在客觀的角度，沉著地檢視自己的作品，發現作業當下沒有留意到的缺點。

為了讓作品盡善盡美，絕不妥協，即使不斷地修改，還是會發現「想要重新製作」的部位。雖然不僅是對於模型，但在製作情景模型時，我往往會停不了手，隨時都沉浸在製作模型的樂趣中。耗費大量時間製作模型，在完工的當下感到情緒激昂，這是創作者才能親身體驗的感受。

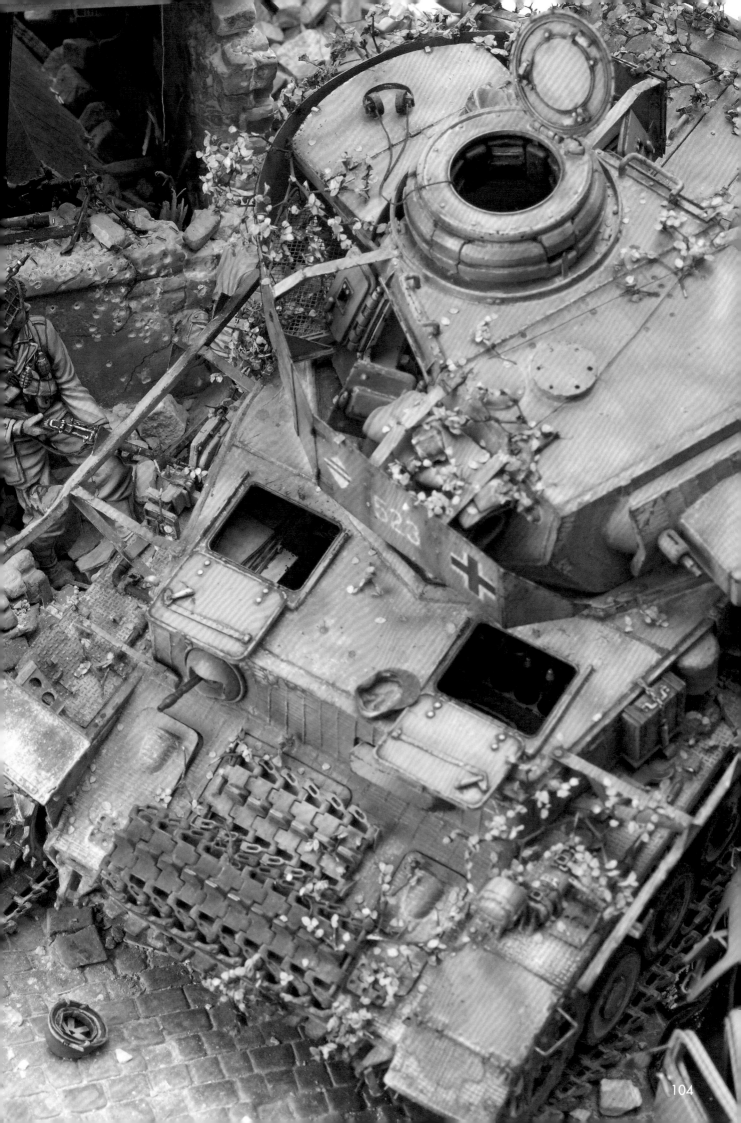

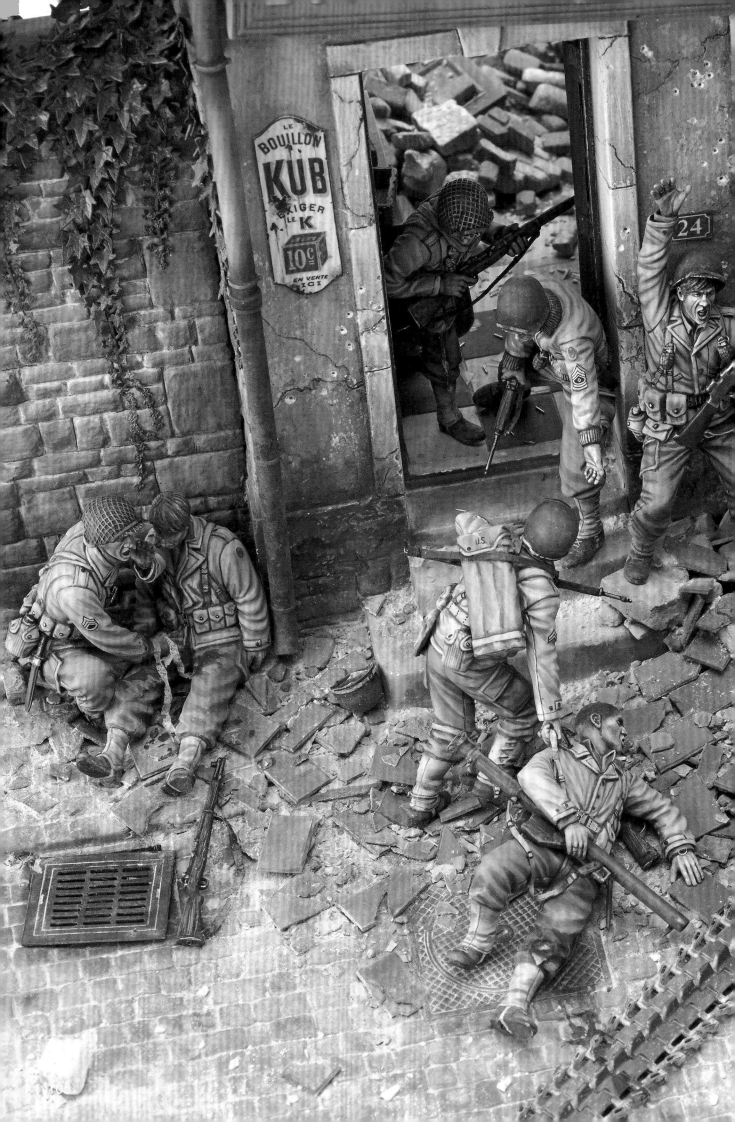

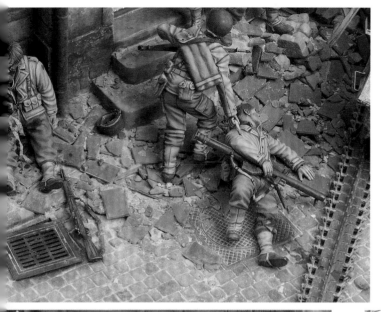

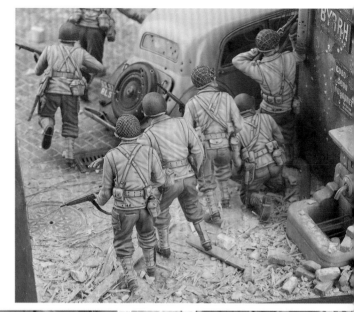

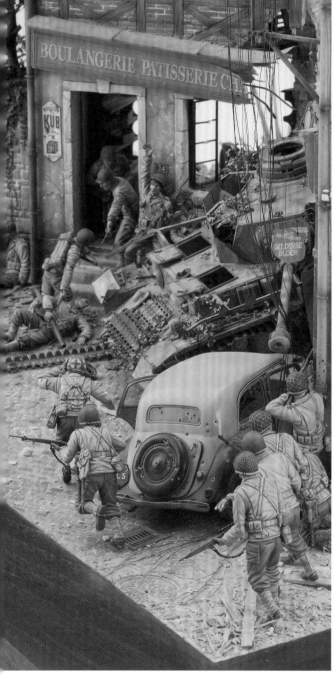

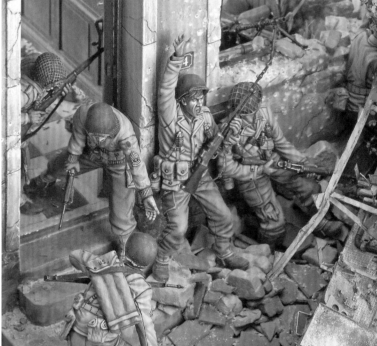

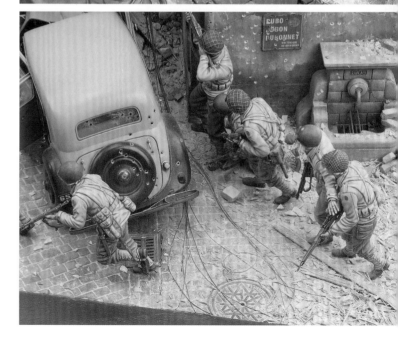

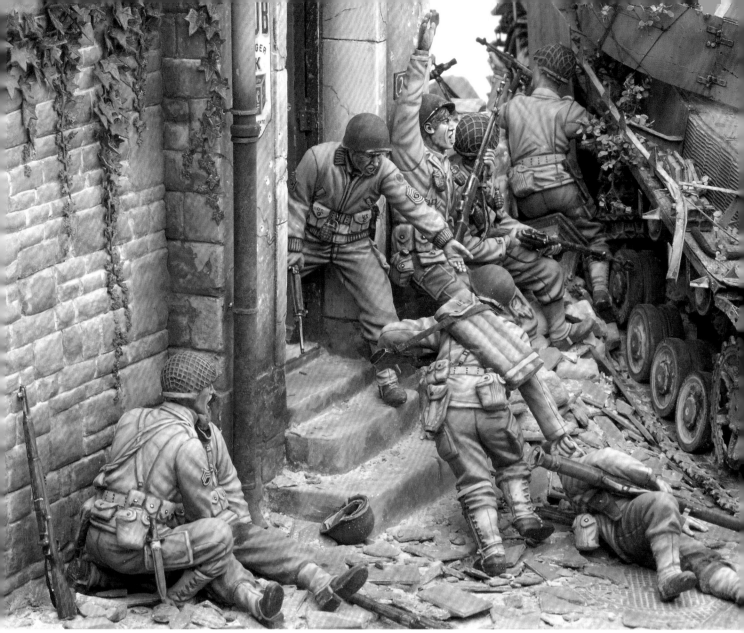

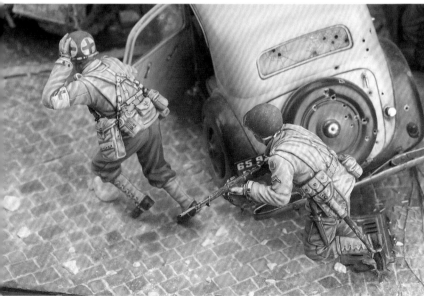

# Move, Move, Move!
Break through the front! Vire-Taute Canal ~ St Jean-de-Day 1944

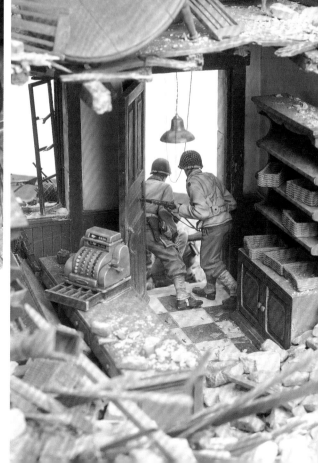

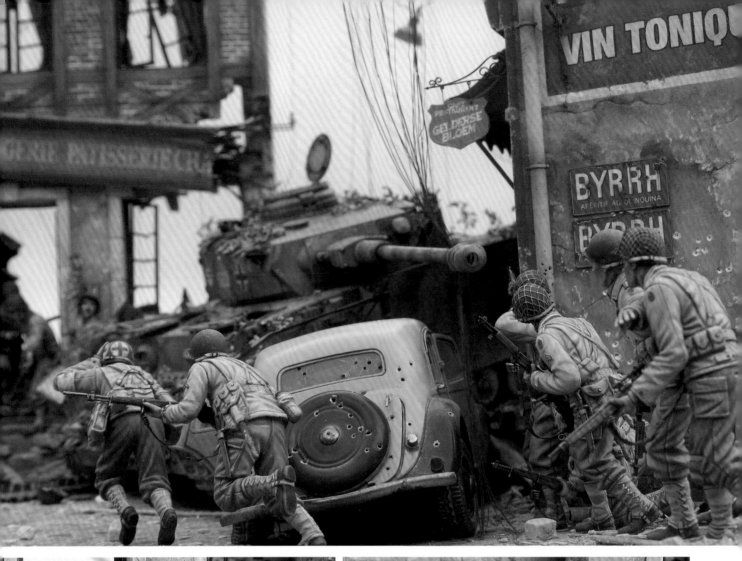

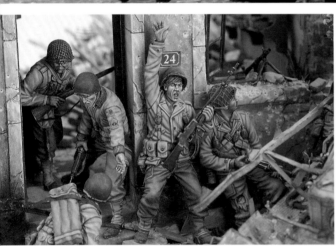

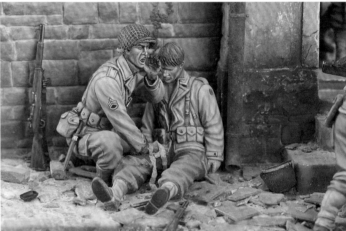

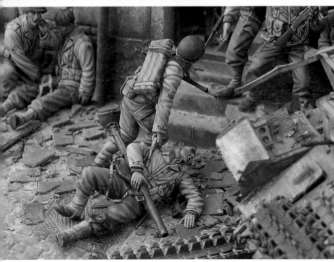

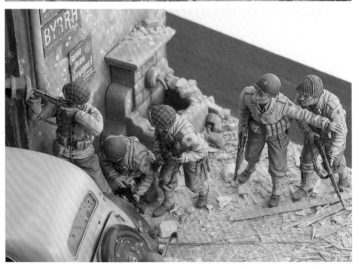

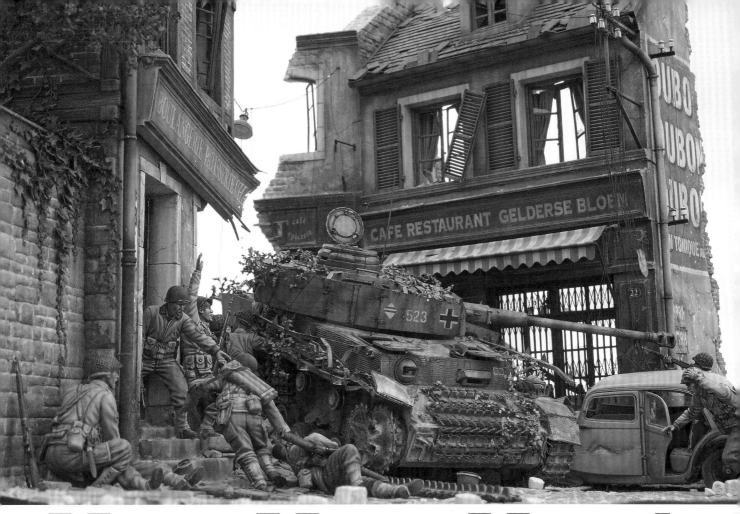

# Move, Move, Move!

**Break through the front! Vire-Taute Canal ~ St Jean-de-Day 1944**

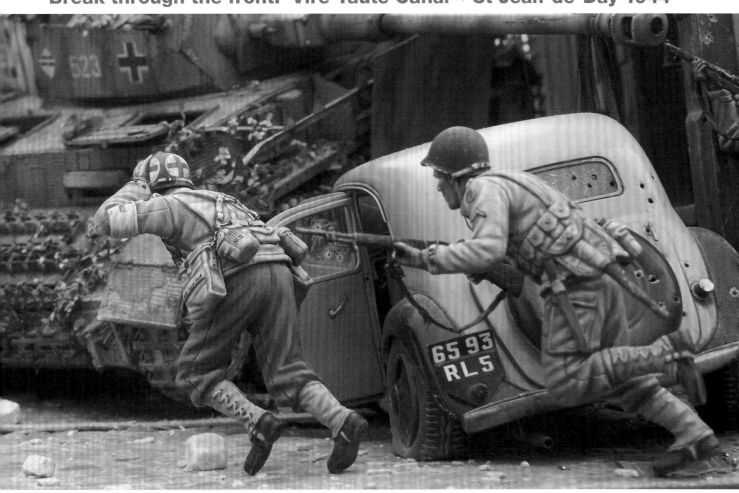

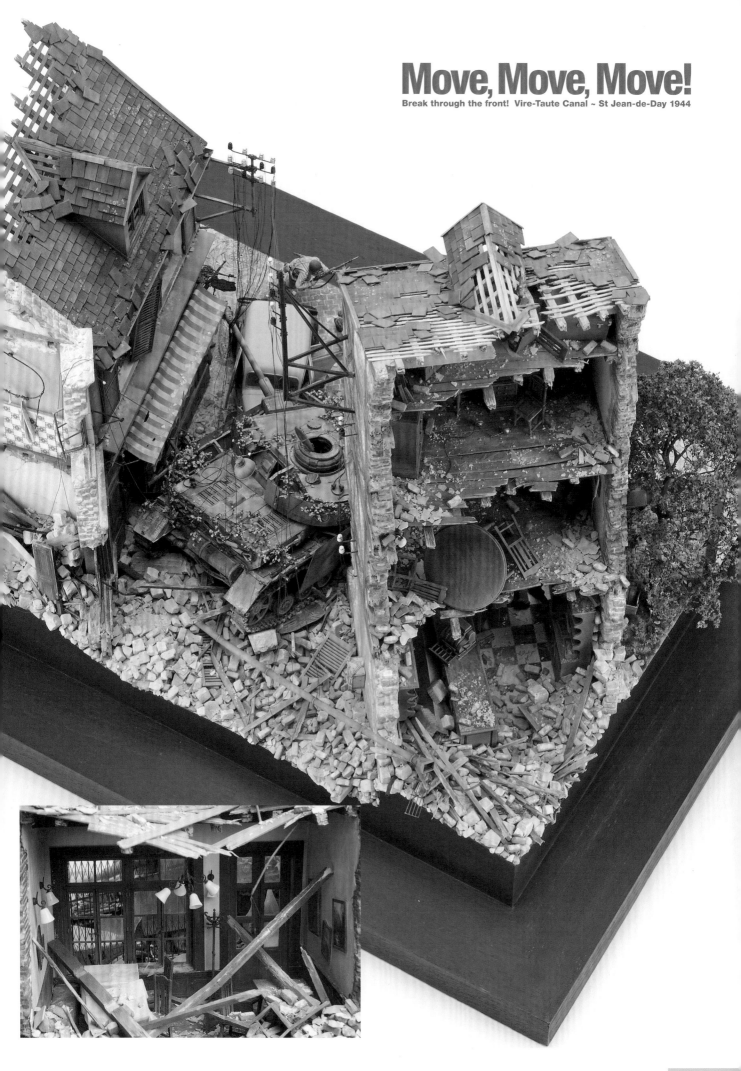

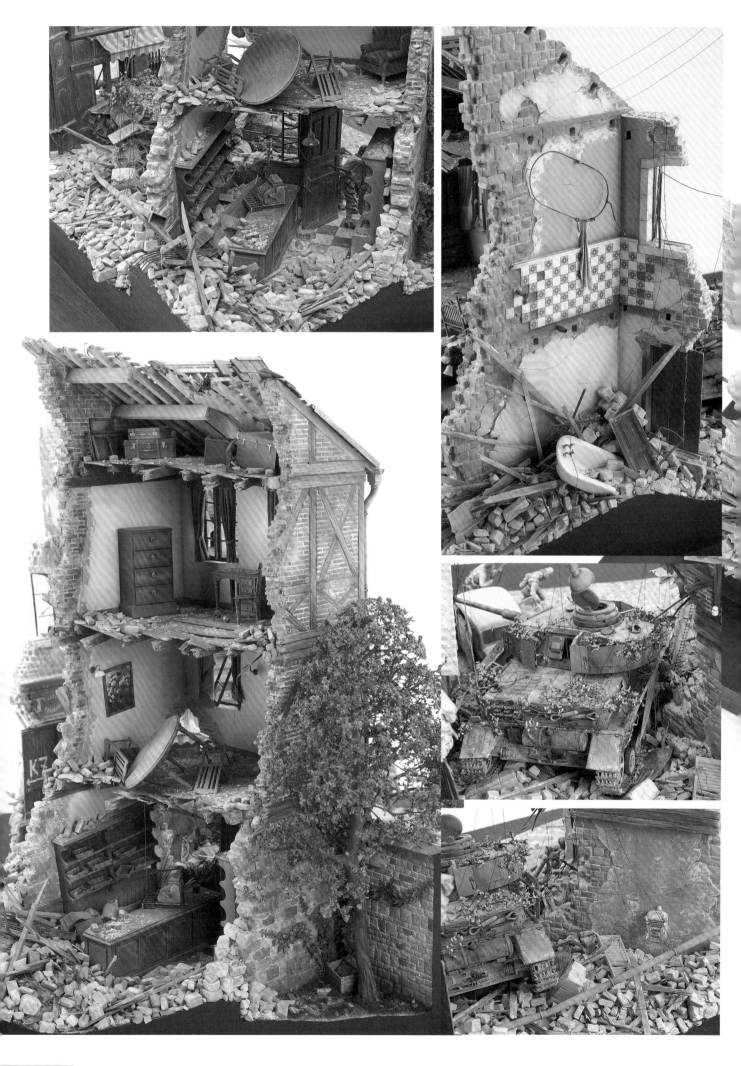

# DIORAMA THE PERFECTION 3

戰車情景模型製作教範

「人形・最後加工篇」FIGURE FINAL COMPOSITION

| | |
|---|---|
| 模型製作／文／插畫<br>Modeling & Text& Illustration | 吉岡和哉（グラブ）<br>Kazuya YOSHIOKA (GRAB) |
| 編集<br>Editor | アーマーモデリング編集部<br>Armour Modelling<br>関口コフ<br>S/Kofu |
| 攝影<br>Photographer | 星野一宏（インタニヤ）<br>Kazuhiro HOSHINO (Entaniya)<br>石塚真（スケールアヴィエーション）<br>Makoto ISHIZUKA (SA) |
| 藝術總監<br>Art Director | 丹羽和夫（96式艦上デザイン）<br>Kazuo NIWA (Tipo96 Centrostyle) |
| 協力<br>Special Thanks | 嘉瀬 翔<br>さかつうギャラリー<br>スジボリ堂<br>武井雅弘<br>中嶋悠<br>四谷仙波堂<br>cobaanii mokei工房<br>M.S.モデルズ<br>注文家具工房 TGIF |

ダイオラマパーフェクション3
All Rights R eserved
Copyright © 2018 Kazuya Yoshioka
Original Japanese edition published by Dainippon Kaiga Co., Ltd.
Complex Chinese translation rights arranged with Dainippon Kaiga Co., Ltd.
through Timo Associates, Inc., Japan and LEE's Literary Agency, Taiwan.
Complex Chinese edition published in 2019 by Maple House Cultural Publishing

國家圖書館出版品預行編目資料

戰車情景模型製作教範. 3,人形・最後加工篇
/ 吉岡和哉作；楊家昌譯. -- 初版. -- 新北市：
楓書坊文化, 2019.09　　面；　公分

ISBN 978-986-377-508-9（平裝）

1. 模型　2. 戰車　3. 工藝美術

999　　　　　　　　　　　108010810

| | |
|---|---|
| 出版 | 楓書坊文化出版社 |
| 地址 | 新北市板橋區信義路163巷3號10樓 |
| 郵政劃撥 | 19907596 楓書坊文化出版社 |
| 網址 | www.maplebook.com.tw |
| 電話 | 02-2957-6096 |
| 傳真 | 02-2957-6435 |
| 翻譯 | 楊家昌 |
| 責任編輯 | 王綺 |
| 內文排版 | 洪浩剛 |
| 港澳經銷 | 泛華發行代理有限公司 |
| 定價 | 450元 |
| 初版日期 | 2019年9月 |

## 後記

「買了模型立刻組裝」、「花時間仔細地製作模型」、「不管遇到什麼模型都用筆塗法」、「沒有經過改造與黏著，直接組裝模型」、「一邊欣賞模型框架一邊製作」、「買了模型後就放著」等，這是我在社區上模型課時，學生製作模型的型態。有十位不同的玩家，就有十種體驗模型樂趣的方式，近年來體驗模型樂趣的方法愈來愈多元了。

我應該會被歸類在「全心投入製作模型」的類型吧，但這其實僅限於製作刊登於雜誌的模型範例時。我有時候會直接組裝模型，沒有經過改造與黏著；或是買了模型就放在家裡；也會一邊吃著零食，一邊欣賞模型的框架。我體驗模型樂趣的方式也相當隨興。有人問我，在製作本書的範例作品時是否會感到痛苦，答案當然是「會的」。尤其是事先調查大量的資料，再實地製作，還要拍成照片做解說，相信沒有人喜歡如此大費周章。然而，這樣還是能體驗到相同的樂趣。運用模型組、塑膠板、補土等材料，逐漸製作出雛型，將所有要素統整為單一主題，完成小小世界。雖然中途也有休息，但我投入於製作模型的這五年間，可說是充實又富有啟發性。

我屢次提到，各位並不一定要完全依照本書的教學內容製作模型。對於風格各不相同的模型玩家而言，「僅參考部分內容」、「完全依照某單元的教學來製作」、「讀完整本書後再開始製作」，都是不錯的方法。若是各位能在多樣化的製作方式中，找到最適合自己的方法，那就是我最大的榮幸了。

吉岡和哉